순수 수채화

PURE Watercolour Painting

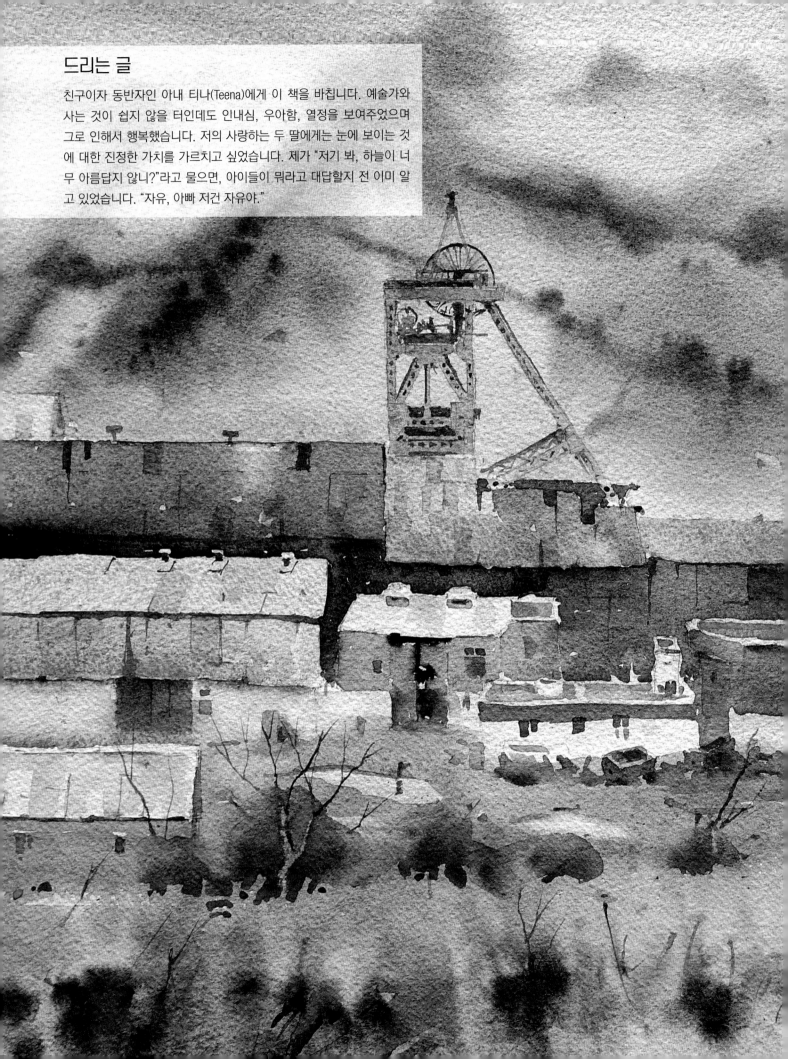

드리는 글

친구이자 동반자인 아내 티나(Teena)에게 이 책을 바칩니다. 예술가와 사는 것이 쉽지 않을 터인데도 인내심, 우아함, 열정을 보여주었으며 그로 인해서 행복했습니다. 저의 사랑하는 두 딸에게는 눈에 보이는 것에 대한 진정한 가치를 가르치고 싶었습니다. 제가 "저기 봐, 하늘이 너무 아름답지 않니?"라고 물으면, 아이들이 뭐라고 대답할지 전 이미 알고 있었습니다. "자유, 아빠 저건 자유야."

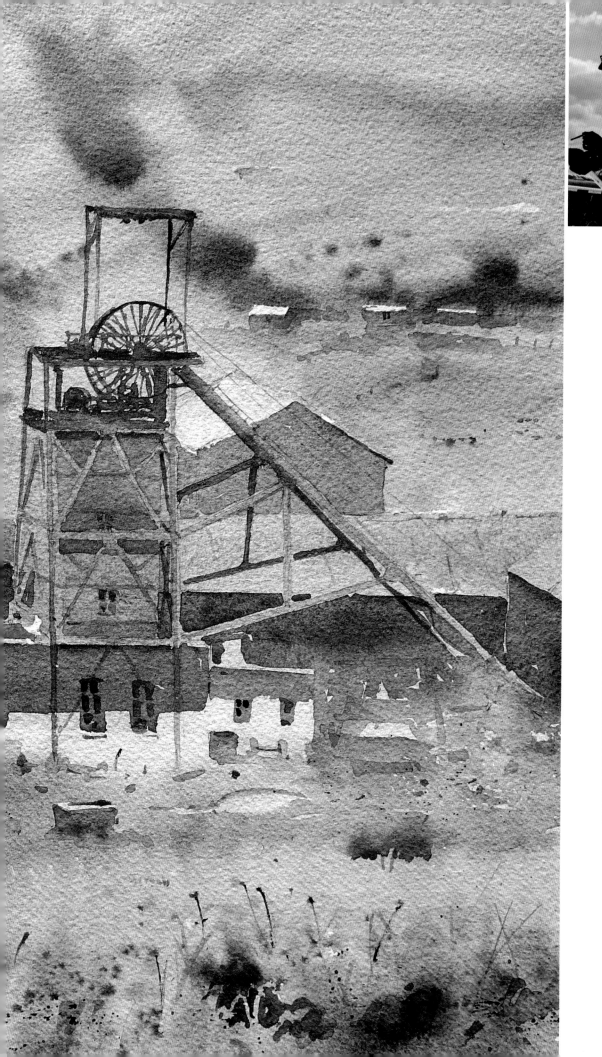

존 수채화

누구나 풍경화를 그릴 수 있는 정통 수채화 기법

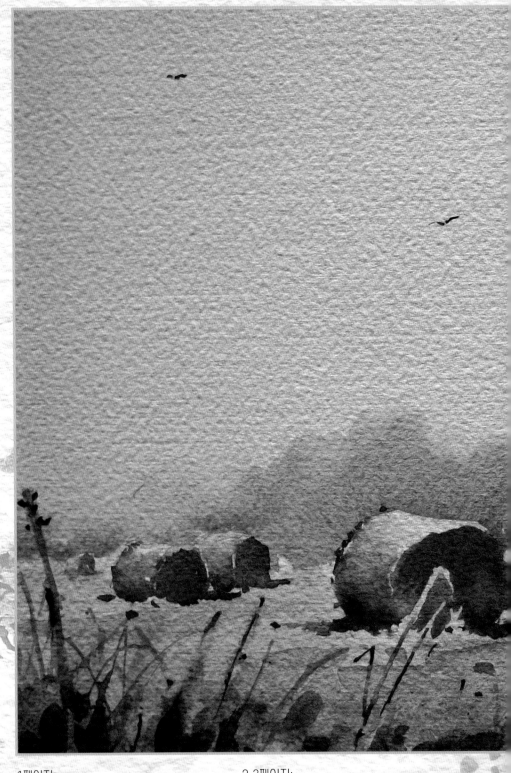

표지:
폴페로(Polperro Corner)

폴페로는 영국의 오래된 어촌 마을이다. 여기에 일주일 동안 머물면서 거리, 건물, 배, 나무 등의 미로를 풀어 헤쳐 보았다.

1페이지:
텐비(Tenby)

항구를 돌아다니는 것을 이렇게 좋아하는 걸로 봐서 나는 전생에 꽃게였음이 틀림없다. 텐비는 웨일스 서부의 해안 도시인데, 경치가 너무 멋지다.

2-3페이지:
머서 골짜기 탄광(Merthyr Vale Colliery)

웨일스 남부의 골짜기는 한때 이와 같이 지저분한 모습이었다. 첫눈에 매력적이지는 않지만, 보다 보면 정감이 느껴진다. 풍경화 장르에는 다양한 주제가 있으므로, 시간이 좀 지나면 우리의 창의력을 일깨울 만한 면을 찾을 수 있다.

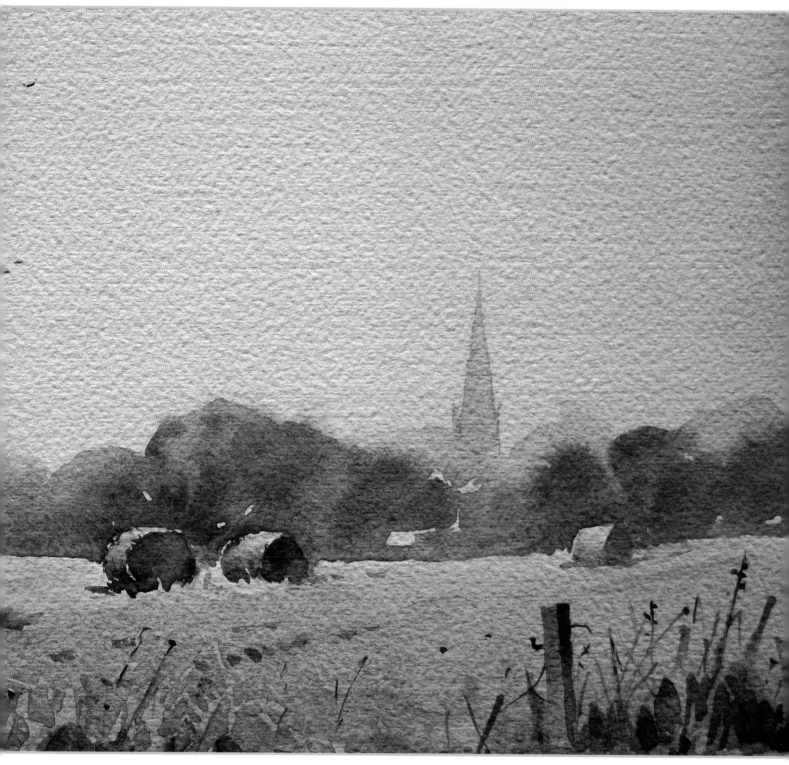

위:

건초더미 연무(Hay Bale Haze)

나는 이런 장면에서 고요를 느낀다. 이런 아침에
스미는 고요한 사색의 분위기를 강조하기 위해서
곳곳에서 가장자리 윤곽을 부드럽게 처리한다.
이때쯤 멀리서 교회 종소리도 들을 수 있다.

감사의 말

제철소를 떠나 예술가로 산다는 것은 심약한 사람에게는 어울리지 않습니다. 불가피하게 의구심
이 생길 때 저를 지지해 준 모든 분께 감사드립니다. 아내, 학생, 친구, 그리고 독자들이 때때로 나
자신보다도 더 나의 능력을 믿어 주었습니다.

또한, 나를 위해서 글을 써준 데이비드 커티스(David Curtis)와 데이비드 벨라미(David Bel-
lamy)에게 고마움을 전합니다. 그들의 수고 덕분에 본격적으로 작업을 시작하기도 전에 이미 큰
영감을 받았습니다.

마지막으로 이 책을 출간하는 데 지원을 아끼지 않은 에드워드 랄프(Edward Ralph) 편집장, 그
리고 서치프레스 출판사(Search Press)의 모든 분께 감사의 박수를 보냅니다.

일요일 아침 해(Sunday Morning Sun, Cardiff)

영국의 도시는 일요일에 좀더 조용한 편이지만, 슬프게도 일주일 내내 밤낮으로 일하는 요즘은 이것이 조금씩 바뀌고 있다. 이곳은 내가 자주 지나다니는 길이지만, 어느 날 아침 역광과 어우러진 장면이 나를 전율시켰다.

CONTENTS

맞은편:

베니스 운하(Venice Canal)

오랫동안 고생하고 있는 나의 아내는 내가 마치 좋아하는 간식을 먹은 후의 강아지처럼 베니스를 돌아다닌다고 말한다. 나도 어쩔 수 없다. 빠르게 걷다가 이어서 행진하듯이 앞으로 나아가고, 소재가 눈에 띄면 바로 뛰어간다고 고백한다. 스케치를 끝낸 후에야 길을 잃고 혼자 남았다는 것을 깨닫게 되고, 아마도 (분명히) 아내는 화가 났을 것이다. 아내가 나를 찾은 후에는 카페로 끌려가서 케이크를 먹으면서 '정상적인 부부'의 아름다움에 대해서 훈계를 듣는 벌을 받는다.

좋게 말하자면 그래서 이런 다리도 만날 수 있었는지 모른다. 흰 건물과 보트를 제외하면, 나머지 모양은 전부 융합되어 그림이 복잡하다.

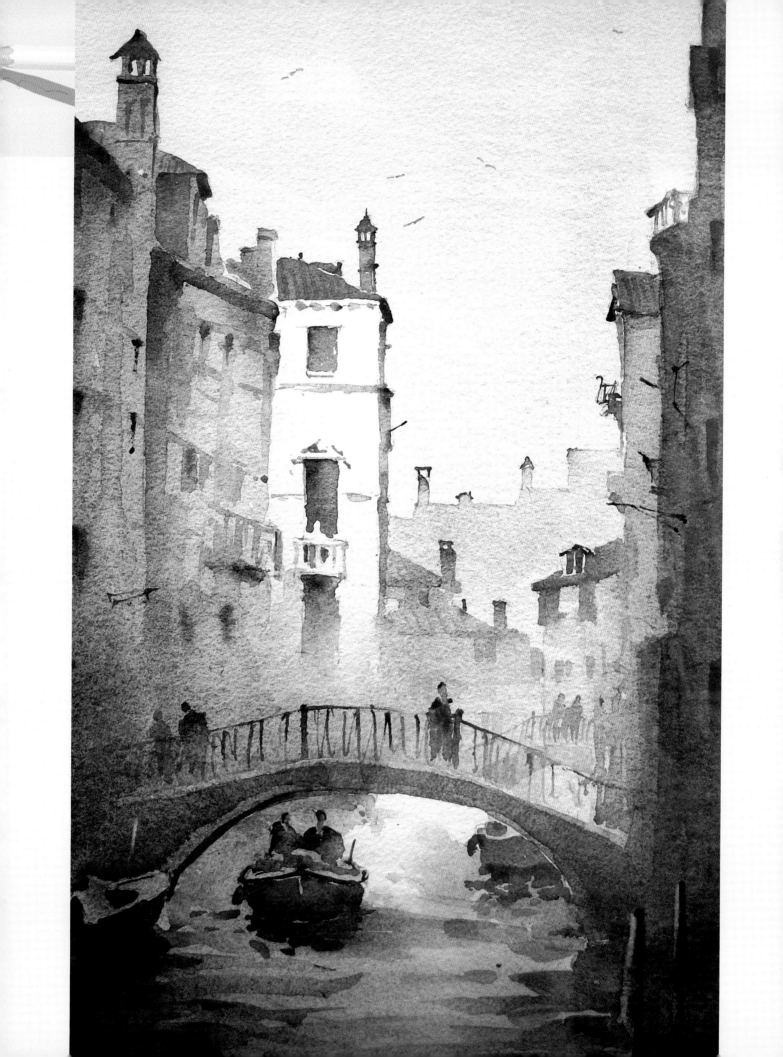

머리말

데이비드 커티스, 데이비드 벨라미

피터의 책에 머리말을 쓰게 되어 매우 기쁘다. 오랫동안 주변 세상을 열심히 관찰하면서 누구나 탐낼 만한 기법을 연마한 피터는 가장 환상적이면서 뜬구름 같은 재료 중 하나인 수채화 재료를 사용해서 눈에 보이는 모든 것을 해석하고자 하는 임무를 자신에게 부여했다. 이 책이 시연을 통해서 설명하는 탁월한 기법, 구성의 중요성, 절묘한 처리기법 등은 자유롭고 직관적이며 생기가 넘치는 수채화를 그리는 데 도움이 된다.

그의 모든 작품에서 아름답도록 투명한 채색을 분명하게 볼 수 있는데, 이는 절대 과장이 아니며, 또한 대부분 한자리에서 그림을 완성한다. 피터의 작품에는 지고한 정직함이 내포되어 있으며, 다양한 소재가 모두 빛과 생명으로 충만하다.

이 책을 보면 눈이 즐겁다. 수채화를 처음 배우는 사람부터 숙련된 화가에 이르기까지 수채화에 매료된 사람들은 모두 이 책을 좋아할 것이다.

* **데이비드 커티스(David Curtis)**는 왕립해양예술가협회(The Royal Society of Marine Artists)와 왕립 유화작가협회(The Royal Institute of Oil Painters)의 회원이며, 수채화 및 유화에 관한 책을 여러 권 저술했다.

<p style="text-align:center">***</p>

수채화는 다루기 쉬운 매체가 아니다. 특히 순수 수채화는 더 그렇다. 그래서 많은 학생은 자신의 창조적인 열정을 만족시키기 위해서, 기법 측면에서 상대적으로 접근이 쉬운 다른 매체를 사용한다. 대부분의 동시대 미술 전시회에서 수성 매체에다 혼합 매체를 추가한 것을 종종 볼 수 있고, 갈수록 전통적인 수채화 기법이 분명하게 드러나지 않는 경향을 보인다.

그래서 피터 크로닌이 순수 수채화에 관한 책을 출간하는 것을 보니 더욱 기쁘다. 영감이 가득한 그의 풍경화에서는 빛과 분위기가 매우 중요한 역할을 한다. 수채화에 대한 그의 열정은 모든 붓 터치에서 드러나는데, 기교와 확신에 찬 아름답고 깔끔한 채색을 보면 많은 도움이 된다. 곳곳에서 볼 수 있는 섬세한 터치를 통해서 작가가 작업을 완전히 통제하고 있다는 것을 알 수 있다.

우리 모두 알다시피, 구성에서 지나치게 손대기 십상이다. 따라서 이 멋진 책을 통해서 피터가 어떻게 단순 소박하게 그림을 그리는지 배우기를 바란다. 특히 전경(前景)은 아주 단순하더라도 악마와 같아서 최고의 화가도 쩔쩔매게 만들 수 있다. 선명한 채색을 보면서 색상을 어떻게 사용하는지 주목하기를 바란다. 또한 어둑하게 눈내리는 겨울도 따뜻한 불 앞에 앉아 있는 것 같은 생기가 느껴지는 이유를 살펴보기 바란다. 독자 여러분은 이 책을 통해서 실용적인 조언뿐만 아니라 그의 절묘한 작품에서 영감을 얻어서 순수 수채화 분야에서 새롭고 흥미로운 작품을 만들기를 바란다.

* **데이비드 벨라미(David Bellamy)**는 수상 이력이 많은 유명 화가인 동시에 교습가로, 여러 수채화 도서를 저술하였다.

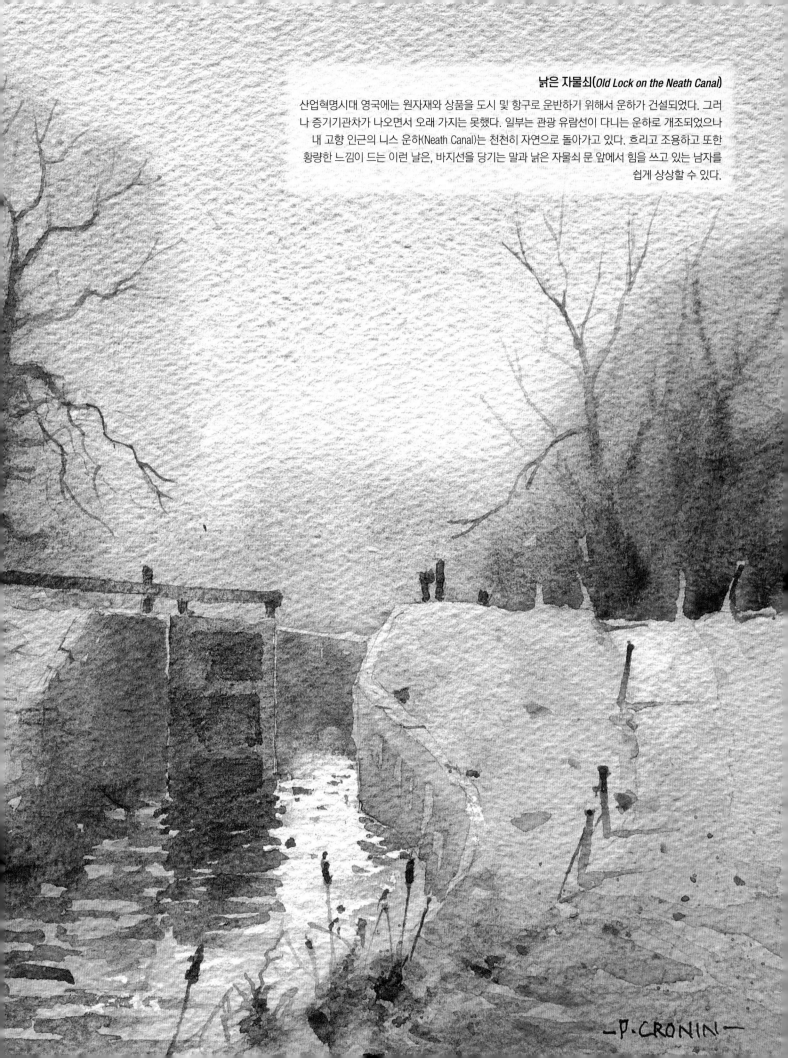

낡은 자물쇠(*Old Lock on the Neath Canal*)

산업혁명시대 영국에는 원자재와 상품을 도시 및 항구로 운반하기 위해서 운하가 건설되었다. 그러나 증기기관차가 나오면서 오래 가지는 못했다. 일부는 관광 유람선이 다니는 운하로 개조되었으나 내 고향 인근의 니스 운하(Neath Canal)는 천천히 자연으로 돌아가고 있다. 흐리고 조용하고 또한 황량한 느낌이 드는 이런 날은, 바지선을 당기는 말과 낡은 자물쇠 문 앞에서 힘을 쓰고 있는 남자를 쉽게 상상할 수 있다.

—P·CRONIN—

서론

오늘은 동호인과 전문작가 앞에 엄청난 양의 미술재료가 쌓여 있는 날이다. 이제 미술재료 전시회는 새로운 맛을 시도해 볼 수 있는 과자가게 같다. 도무지 알 수 없는 물건도 있다. 오해 말기 바란다. 나도 새롭고 창의적인 작업방식을 좋아한다. 그러나 마케팅에 비용이 얼마나 드는지, 그리고 과거의 거장들은 현대 예술가가 이용할 수 있는 수많은 도구 없이 대체 어떻게 작품을 만들었는지 궁금하다.

많은 도구가 아니라 간단한 도구로도 좋은 그림을 그릴 수 있지 않을까 하는 생각이 들 것이다. 그림에 대한 이러한 개념 및 접근방식이 순수 수채화의 핵심이다.

오후의 들녘(Evening Field)

나는 여름의 녹음보다는 헐벗은 나무를 더 좋아한다. 그래서 마냥 행복한 그림을 그리는 화가로 불리기는 어렵다고 생각한다. 내가 보기에 행복하고 활기 넘치는 그림은 화려한 색상과 선명한 붓 터치를 포함하고 있다. 나는 자연 그대로의 부드러움과 차분함을 선호한다. 나는 평화롭고 평온하고 가끔은 우수에 젖은 분위기를 좋아한다.

수채화는 본질적으로 놀랍도록 단순한 매체이지만, 일부 사람들은 그것을 엄청나게 어렵다고 말한다. 기술적으로 어렵다는 데는 의심의 여지가 없지만, 이것은 끝없는 발전과 즐거움이 기다리고 있다는 의미이기도 하다. 우리는 끝없는 탐구의 여정에 참여하고 있다. 나에게 수채화는 변덕스러운 친구인 동시에 소중한 동반자이다. 나는 이제 여정의 일부를 이해한다. 날씨가 더울 때 심술궂고 비협조적인 이유를 이해할 뿐만 아니라 그 외 다른 별난 부분도 이해한다. 여러 해 전에 처음 시작했을 때와 비교하면 지금은 훨씬 높은 수준의 그림을 그린다는 것은 분명하지만 내가 느끼는 감동은 여전하다.

이 책에서 나는 아주 특별한 매체에 관하여 내가 해석하는 방식을 말하고자 한다. 물론 다른 방식으로 해석할 수도 있지만, 현명한 독자라면 본인의 기법 목록에 추가할 만한 공통분모를 찾을 수 있을 것이다.

이 책은 수채화 재료에서부터 시작한다. 다양한 종류의 물감, 종이 그리고 여타 미술재료에 관한 정보는 이미 넘치므로 이 부분은 간단하게 설명하고, 대신에 수채화에서 필수적인 내용이라고 생각하는 부분을 좀더 자세히 설명한다.

간단한 도구 및 건식, 습식 채색에 대한 기본적인 기법을 통해서 기초적인 셋업의 중요성에 대해서 살펴본다. 실내 및 야외 수채화의 장점을 살펴보고 비교하며, 더불어 본인의 기법을 향상시키는 데 이 둘이 어떤 역할을 할 수 있는지 알아본다. 이 장에서는 계획의 필요성과 그것을 구현하는 방법에 관해서 설명한다. 그림이라는 도깨비에 관해서도 간략하게 알아볼 텐데, 크게 고통스럽지 않으며 우리의 여정에도 도움이 된다. 좋은 수채화를 그리기 위한 전제 조건 및 기본적인 요소가 책의 앞부분에 설명되어 있으므로 여기에 많은 관심을 가지기를 바란다.

웨이터(*The Waiter - Lucca, Tuscany*)
화가와 시인은 주시하고 살피는 본능이 있다. 시간과 공간이라는 작은 조각들을 골라서 글과 그림으로 표현함으로써 일상에서 낭만을 만난다.

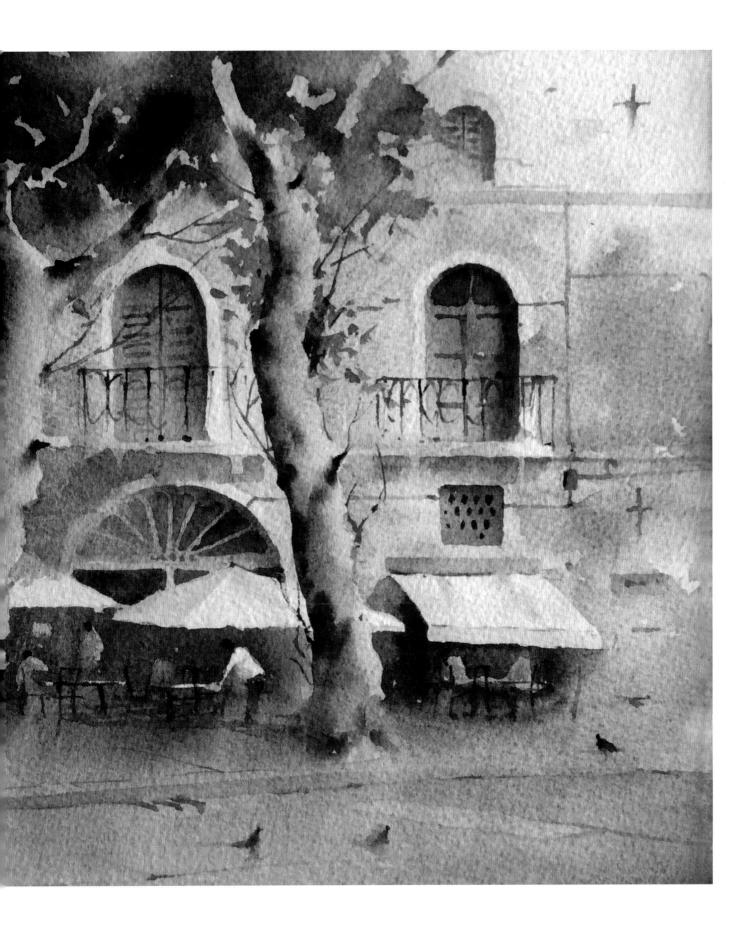

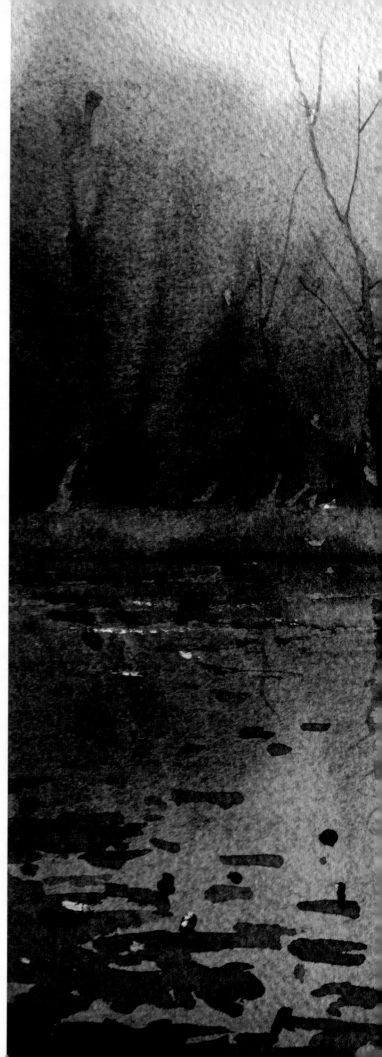

수채화를 산뜻하게 채색하는 방법을 익힌 후에는, 매우 흥미로운 단계에 들어가게 된다. 그것은 대상을 밝고 깨끗하게 표현하는 방법이다. 수채화 초보자와 숙련된 화가를 구분할 수 있는 부분이 있다. 그것은 눈에 보이는 장면을 해석한 후 필요한 것을 추출하는 능력이다. 이 책의 두 번째 파트에서 이 주제를 다룬다. 순수 수채화에서 서로 다른 분위기를 표현하는 전략 및 방법을 배운다.

매체와 무관하게 다 잘 그리는 것은 힘든 일이지만, 이는 인간이 누릴 수 있는 매우 만족스럽고 강렬한 경험이기도 하다. 이 책으로 열심히 공부하는 것이 독자 여러분의 예술적 노력에 조금이라도 보탬이 된다면, 나의 두서없는 글이 충분히 가치가 있다고 생각한다.

호수(*Pond in Hensol Wood*)

어느 겨울 아침 일찍 이리로 왔다. 포근한 날씨였는데, 아직 수면에는 상당량의 수련 잎이 남아 있다. 공기는 서늘했지만 그림을 그리는 동안 들리는 개구리 울음소리는 봄이 근처까지 왔다는 것을 알려준다.

화판을 캠핑 스토브 근처로 옮기기 전에 일단 1차 채색을 말리는 동안, 이리저리 춤추듯이 움직이면서 몸의 온기를 유지하고 있었다. 그때 노인 한 분과 그가 이끄는 개 한 마리가 내게로 다가왔다. 노인과 개는 가까이 서서, 위는 쳐다보지도 않고 내게 말했다. "그림이 춤보다는 나았으면 좋겠군."

재료

이 장에서는 필요한 미술 재료 및 미술 도구의 수량 및 품질에 관해서 설명한다. 수채화를 그리는 데 필요한 재료를 살펴보고, 각각의 장단점을 알아본다. 당연히 물감과 물이 있어야 한다. 그리고 그림을 그릴 종이가 필요하고, 그림을 그릴 도구가 있어야 하니 붓이 필요하다. 미술 재료 선택과 관련해서 가장 좋은 조언은 가능한 한 소량 구입하고 품질은 제일 좋은 것으로 고르라는 것이다.

좀 심하다고 느낄 수도 있지만 미술 재료를 잘 아는 사람이 아닌 이상, 가능하면 가족이나 친구에게 미술 재료는 선물로 사 오지 말라고 해야 한다. 좋은 의도를 가졌더라도 대부분은 품질을 제대로 알지 못하기 때문에 양으로 승부한다. 내가 미술을 시작했을 때 이런 일이 일어났고, 나는 과자가게보다 더 다양한 색상의 물감 상자, 모형 비행기를 칠하는 데 적합한 수많은 작은 붓, 그리고 넉넉히 50페이지는 됨직한 수채화 패드를 갖게 되었다. 수채화지는 너무 얇아서 트레이싱 페이퍼로 사용하는 게 더 적합했다. 물론, 그들이 선물을 고집한다면 미술 재료 대신에 넌지시 상품권으로 유도할 수 있을 것이다.

간단히 말하면, 수채화 작가는 싼 재료를 많이 가지고 있는 것보다 최고 품질로 소수 품목을 갖추는 것이 가장 좋다. 예산이 매우 빠듯하다면 종이, 물감, 붓 순으로 품질을 보고 구매한다.

필요한 것만 가방에 넣는다

한번은 야외 미술 세션에 여행 가방을 가져온 여성을 본 적이 있다. 혹시 필요할까 봐 모든 걸 가져온 것이다. 그 도구를 우리 미술 세션에 옮기는 데 엄청난 시간이 걸렸고(나는 셰르파가 동행했을 것으로 예상했다), 그녀는 기진맥진했다. 그런 다음 자리를 잡고 전부 셋업하는 데 또 20분이 걸렸다. 정리가 끝난 후에는 장식품 가판대 같았다. 이제 그녀는 두 배로 지쳤다. 10분 정도 후에 잘하고 있는지 살펴보니, 그녀는 좌절감에 포기하고 잠들어 있었다.

종이

수채화지는 수채화를 위해서 특별히 제작된 것이다. 종이마다 특색이 있으며, 그림 그리는 방식에 따라 종이에 대한 선택도 달라진다. 통상 중량은 다양하며, 표면 마감은 다음과 같이 세 종류다.

세목(Hot-pressed) HP라고도 불리는데, 표면이 매끈하다. 내가 제일 싫어하는 종이다.

중목(Not) 'Not hot-pressed'라고도 하는데, 중목 혹은 CP라고도 한다. 세목만큼 매끈하지도 않고 황목만큼 거칠지도 않다. 많은 화가가 선호하는 수채화지다.

황목(Rough) 이 종이는 거친 표면 질감을 가지고 있다. 특정 물감에 대해서 과립효과가 더 잘 생기고, 질감이 그림의 일부가 되므로 내가 선호하는 종이다.

수채화지의 무게에 따라 종이 두께가 정해진다. 상대적으로 얇은 200gsm(90lb)부터 무거운 640gsm(300lb)까지 있지만, 가장 많이 쓰이는 종이는 300gsm(140lb)으로 양쪽의 장점을 모두 가지고 있다.

재료 중에 종이가 가장 중요하지만, 학생들은 순전히 가격을 보고 선택하는 경우가 많다. 가장 좋은 물감이라도 싸구려 종이를 사용하면 좋은 종이에 학생용 물감을 사용하는 것과 비교했을 때 결과는 수준 이하다. 학생들이 사용할 만한 최소 품질의 종이는 아마도 랭턴(Langton) 또는 버킹포드(Bockingford)의 300gsm(140lb)일 것이다. 나는 황목의 거친 표면 질감을 선호한다.

나는 대부분 샌더스 워터포드(Saunders Waterford) 혹은 아르쉬(Arches)의 300gsm(140lb) 황목을 사용한다. 아르쉬 640gsm(300lb) 황목도 종종 사용하는데, 표면 질감 때문에 내가 그리기 가장 좋아하는 종이일 것이다. 말했다시피 300gsm(140lb)보다 거칠고, 아름답게 채색되기 때문이다.

수채화지 스트레칭

종이는 물에 젖으면 휘어지고 굴곡지므로 이를 방지하기 위해서 스트레칭한다. 가벼운 종이를 쓸 때 특히 중요하다. 종이를 깨끗한 물에 완전히 담가서 늘리고, 마른 다음 도로 줄어들지 못하도록 화판에 고정한다.

스트레칭한 수채화지에서 작업하는 게 아주 즐거우므로, 나는 중요한 그림은 전부 스트레칭해서 사용한다. 스트레칭 방법은 다양하다. 내가 사용하는 방법은 다음과 같다.

1. 300gsm(140lb) 종이라면 넓은 쟁반에 물을 받고 그 속에 5분 정도 완전히 담근다. 더 무거운 종이는 더 오래 담근다.
2. 물에서 종이를 꺼낸 다음, 여분의 물을 흘려 빼낸다. 화판에 젖은 종이를 놓은 다음 종이타월로 가장자리의 물을 마저 닦아냄으로써 테이프를 붙일 수 있게 만든다.
3. 스펀지를 물에 적셔서 물테이프에 쭉 바른 다음, 테이프의 반은 종이에 나머지 반은 화판에 걸치도록 해서 단단하게 눌러 붙인다. 종이 둘레로 전부 붙인다.
4. 화판을 편평한 곳에 놓고, 실온에서 그냥 말린다.

수채화 물감

색은 3원색(빨강, 노랑, 파랑)이 있고, 다른 색은 모두 이걸 섞어서 만들 수 있다는 걸 생각하면 화가들이 말하는 '제한적 팔레트(limited palette)'의 논리를 쉽게 이해할 수 있다. 즉, 소수의 색에 관해 잘 알고 있어야 한다.

경험 많은 화가들은 제한적 팔레트를 선호하는데, 이는 풍경 수채화에 통일성이 생기기 때문이다. 또한 사용하기 쉽고, 학생용 물감보다 비싼 전문가용 물감을 구매할 때도 비용이 많이 들지 않는다. 내 팔레트에는 다음 물감이 들어 있다.

코발트 바이올렛(Cobalt violet) 세룰린 블루(cerulean blue)와 로 씨에나(raw sienna)에 생기를 불어 넣는다. 또한 1차 채색에서 과립효과(역자주 – 작은 입자 형태의 질감)가 생긴다.

세룰린 블루(Cerulean blue) 내가 가장 좋아하는 블루다. 보트를 그릴 때 자주 사용하는 색이다.

코발트 블루(Cobalt blue) 범용의 다목적 블루 컬러다.

울트라마린 블루(Ultramarine blue) 주로 색의 명도를 낮출 때 사용한다. 번트 씨에나(burnt sienna)와 혼색하면 아주 어두운 색이 된다.

울트라마린 바이올렛(Ultramarine violet) 로 씨에나나 번트 씨에나와 혼색하면 따뜻한 방향의 어두운 색이 된다. 후커스 그린(Hooer's green)과 사용해도 좋다.

번트 엄버(Burnt umber) 나는 주로 겨울 나뭇잎을 그릴 때 사용한다.

카드뮴 레드(Cadmium red) 매우 강렬한 원색인데, 물감 액을 떨어뜨리는 방식으로 가끔 사용한다.

번트 씨에나(Burnt sienna) 나뭇잎의 따뜻한 어둠을 표현할 때 유용하다. 후커스 그린과 혼색하면 나무를 그릴 때도 좋다.

카드뮴 오렌지(Cadmium orange) 이것도 보트를 칠할 때 좋다. 이것은 블루를 뮤트 색(muted color)으로 만든다(즉, 회색이 된다). 세룰린 블루(cerulean blue)와 혼색하면 멋진 아쿠아 그린(aqua green)이 된다.

후커스 그린(Hooker's green) 나무를 녹색으로 채색할 때 번트 씨에나와 혼색해서 가끔 사용한다.

레몬 옐로우(Lemon yellow) 주로 지면의 풀을 채색할 때 쓴다. 유용한 원색이다.

로 씨에나(Raw sienna) 다목적 범용 색상이다. 블루와 혼색하면 그린이 된다.

라이트 레드(Light red) 번트 씨에나에서 따분한 느낌이 날 때, 이를 완화하기 위해서 아주 가끔 사용한다.

붓

나는 붓을 잘 관리하지 못하기에 아주 비싼 것은 구매하지 않는다. 그러나 싸구려 붓은 거의 쓸모가 없으므로 중간 가격대의 붓을 구매해서 자주 교체하는 게 좋다. 나만큼 자주는 아니겠지만!

30년 경력이 쌓이는 동안 다음 6개의 붓만 붓집에 남았다. 두 개의 대형 몹브러쉬(mob brushes), 담비털 둥근붓 12호, 8호, 6호, 리거붓(긴털붓) 1개.

대부분 둥근붓을 사용하고 몹브러쉬나 리거붓은 아주 넓은 면적이나 작은 세부를 표현할 때 주로 쓴다.

몹브러쉬는 아주 큰 붓이기에 물감액을 많이 머금는다. 내 붓은 다람쥐 털로 만든 것인데 너무 낡아서 이제 제조사명도 보이지 않는다. 리거붓은 가늘고 긴 붓이다. 길고 깔끔한 선을 그릴 때 사용한다.

나는 천연 담비털(sable, 세이블)로 만든 둥근붓을 선호하는데, 이는 합성붓보다 물을 많이 머금기 때문이다.

작업실에서 필요한 재료

모두가 전용 작업실을 갖출 만큼 운이 좋은 것은 아니지만, 또 한편으로는 누구나 작업실이 필요한 것도 아니다. 가벼운 취미로 가끔 그림을 그린다면 거의 사용하지 않을 별도의 공간을 따로 둘 필요는 없다. 그림에 상당히 진지한 사람이라면, 도구를 셋업해 둘 수 있는 테이블이 있으면 좋다. 전문 화가나 그림을 상당히 많이 그리는 사람에게는 전용 작업실이 필수적이다.

전용 공간을 영구적으로 사용하든 임시 공간에서 그리든 실내에서 수채화 작업을 하는 데는 추가로 몇 가지 도구와 재료가 필요하다.

1

팔레트 (1) 야외에서 그림을 그릴 때는 손에 쥘 수 있는 작은 팔레트를 주로 사용한다. 팔레트가 흥미로운 점은 물감을 혼색할 수 있는 달걀 모양으로 패인 홈(마른 종이 작업용)과 경사진 판(웨트 인웨트 혼색용)을 갖추고 있다는 것이다. 내 팔레트는 수제작된 황동 팔레트인데, 깨끗할 땐 그 자체가 예술이다. 플라스틱 팔레트에서는 물감 액이 작은 방울로 흩어져서 맘에 들지 않지만, 가벼워서 휴대하기에는 용이하다(또한 플라스틱이 황동보다 따스하기에 겨울에 팔레트를 잡을 때 모직 장갑을 낄 필요가 없다).

떡지우개 (2) 지우개는 지면이 상할 수 있으므로 될 수 있으면 사용하지 않는다. 그러나 꼭 필요하면 단단한 플라스틱 지우개보다는 부드러운 떡지우개가 더 안전하다.

마스킹액과 룰링펜(먹줄펜) (3) 종이의 흰 여백을 보존하기 위해 가끔 사용한다.

헤어드라이어 (4) 내가 작업실에서 헤어드라이어를 사용하는 경우는 아주 물기가 많은 채색 후, 혹은 칠이 종이에 스며들면서 거의 말랐을 때뿐이다. 따뜻해진 종이에 덧칠하는 것이 더 어려우므로, 헤어드라이어를 남용하지 않으려고 한다. 그리고 밝은 분홍색이라서 미술협회에서 시연할 때마다 약간 당황스럽다. 줄무늬가 있는 검은색 터보 모델이 좋았는데, 중고 가게에는 이 모델밖에 없었다!

물통 (5) 물통은 클수록 좋다. 나는 야외에서는 약간 작은 것을 사용한다. 내 물통은 낡은 플라스틱 비커인데, 송곳으로 구멍을 뚫은 다음 끈에 꿰어 이젤에 매단다. 물통은 쉽게 손이 닿는 위치에 있는 게 제일 좋다. 그러면 반복해서 몸을 구부릴 필요가 없으므로 작업이 자연스럽고 즐겁게 이어진다.

마스킹 테이프 (6) 종이를 스트레칭할 때 붙인 물테이프가 초기 채색 시 물에 젖어서 도로 떨어지는 것을 방지하기 위해서 마스킹 테이프를 사용한다. 나중에 마스킹 테이프를 떼어내면 남은 여백이 마치 프레임 같다.

샤프펜슬 (7) 일반 연필과 달리 샤프펜슬은 쓰면서 닳아도 굵기가 커지지 않기에 초기 선작업을 일정하고 고르게 할 수 있다.

흰색 과슈 (8) 불투명 흰색 과슈는 여기저기 보이는 하이라이트를 표현할 때 가끔 사용한다.

종이타월 (9) 붓에서 남은 물기를 제거할 때 사용한다.

화판 (10) 나는 일반 석고보드와 MDF로 만든 화판을 사용하는데, 그 위에서 종이를 편평하게 스트레칭하고 그림을 그린다.

나의 작업실

나는 여러 작업실을 경험했다. 현재 작업실은 많은 이젤을 제자리에 둘 수 있고, 서랍, 찬장 및 뚜껑이 뚫려 있어 용량이 두 배가 된 드로잉 보관함 등 저장 공간도 충분하다. 지붕창이 있어서 햇빛을 많이 받을 수 있고 작업시간도 늘어났다. 무엇보다 북향이라서 직사광선이 들어오지 않는다.

그림이나 다른 영감을 주는 물건으로 벽을 채우는 것을 좋아하는 예술가도 있지만, 나는 벽이 더 많은 빛을 반사하고 또한 어수선한 상태로 두면 주의를 덜 끌기 때문에 그대로 두는 것을 선호한다.

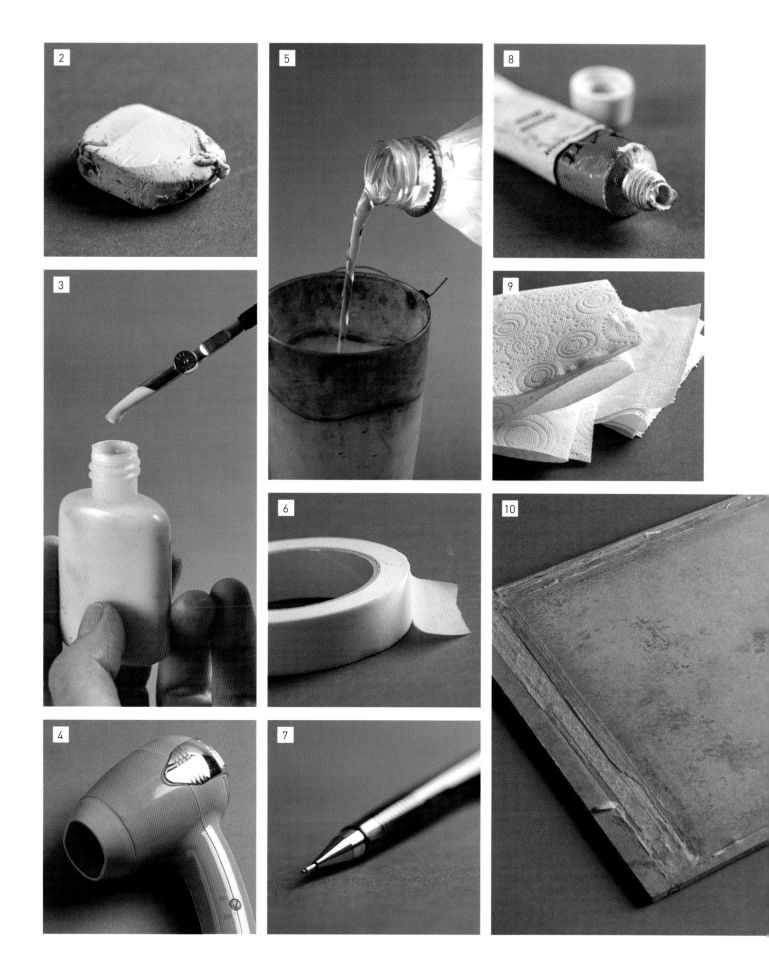

야외에서 필요한 도구와 재료

수채화는 대자연을 위해서 만들어졌다. 최소한의 장비만 필요하고 다른 매체만큼 복잡하지 않아서 휴대가 쉬운 매체. 수채화의 본질적인 능력이 부드러운 가장자리 표현인데, 이는 그림에서 빛과 분위기가 만드는 찰나의 효과를 포착하는 데 이상적이다.

나의 야외 꾸러미에는 다음이 추가된다. 더 큰 이젤을 제외하곤 장애물을 기어오르고, 지도를 확인하기 위해서 – 그리고, 황소를 물리친 기억도 있다! – 모두 작은 배낭에 들어가야 한다.

3B 연필 (1) 우리는 많은 연필이 필요하지 않다. 3B 연필 하나면 가장 연한 밝음부터 가장 짙은 어둠까지 모든 톤을 전부 표현할 수 있다.

스케치북 (2) 스케치북은 매우 중요한 도구다. 그림 그리기에 날씨가 고르지 못하면 나는 주로 스케치한다. 가끔은 스케치에 채색을 진행하기도 한다.

붓집 (3) 붓을 배낭 깊숙이 넣어두는 대신 붓집(붓 케이스)에 넣어두면 손이 쉽게 닿을 수 있고 붓의 손상도 막을 수 있다.

물감 통 (4) 덮을 수 있는 용기라면 낡았더라도 물감 튜브를 보관할 수 있는 소형 저장 공간으로 활용할 수 있다.

캠핑 스토브 (5) 습도가 아주 높은 날에 그림을 조심스레 말릴 때 사용한다.

카메라 (6) 나는 야외에서 스케치하는 것을 좋아한다. 그러나 그리는 도중에 비가 오거나 순식간에 사라지는 장면을 포착할 때는 카메라를 사용한다.

이젤 (7) 화판을 얹을 이젤이 필요하다. 나는 카메라용 경량 삼각대를 가벼운 합판을 고정할 수 있도록 개조해서 사용한다.

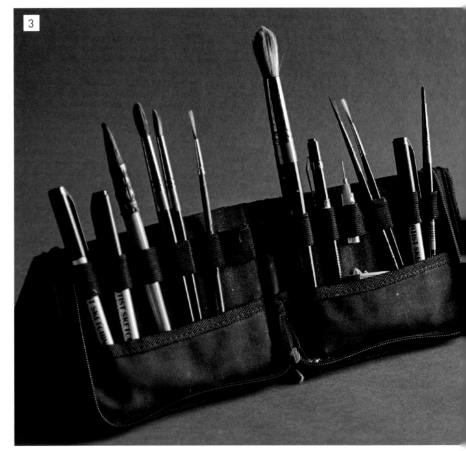

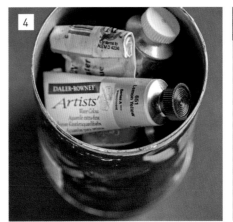

야외 복장

야외작업 시 복장이 중요하다. 가만히 있으면 몸이 놀라울 정도로 금방 추워진다. 가볍고 따뜻한 의복이 필요하며, 새로 장만할 가치가 있다. 찬바람만큼 창의력을 억누르는 것도 없다.

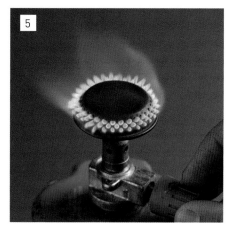

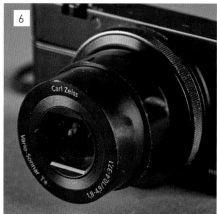

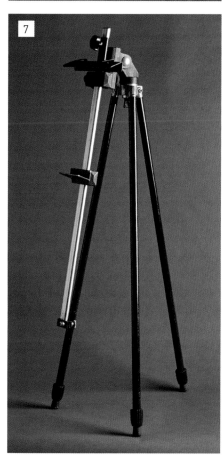

구경꾼을 대하는 자세

야외에서 그릴 때는 행인의 관심을 피하기가 상당히 어렵다. 좋은 날에는 미소를 짓거나 부드러운 대화를 나누기도 하지만, 나는 방해받지 않는 것을 선호한다. 여러분도 나처럼 혼자 작업하길 원하면 다음을 시도해 보자. 그래도 일부 빈정거리길 좋아하는 사람은 어쩔 수 없다.

- 단체로 그림을 그리는 경우 방해꾼을 다른 회원에게 보내면서 그들이 당신보다 훨씬 낫고 사교적이라고 말해주어라.
- 이젤 앞에 모자를 걸고 돈을 넣어두어라. 경고: 회비를 지불한 한 사내는 자신이 전문가가 아니라고 인정하면서도, 구조화된 수업과 비판을 2시간 동안 진행했으며, 그때 나는 완벽하게 청중이었다.
- 외국어로 말하라. 내 경험상 마음대로 지어 말하는 것이 가장 효과적이다.
- 이어폰을 착용하라. 클수록 좋다. 귀를 덮는 모델이 좋고, 마치 큰소리의 음악을 듣는 것처럼 크게 따라 부르라.
- 최후의 수단으로는 지저분한 외모로 주기적으로 침을 뱉거나 트림을 하면 곧 멋진 고립상태에 놓이게 된다. 그러나 술 냄새를 풍기는 건 피하는 게 좋다. 그러면 이번엔 경찰이 다가와서 그림을 평가할 것이다!

그리는 동안 사람들과 교류를 한다면 좀 관대한 방법으로는, 그림에서 까다롭지 않은 부분의 작업을 먼저 진행하고 '손님'이 떠난 후에 복잡한 부분으로 돌아가는 것이다.

Tip

내 아내 티나는 위의 조언이 다소 냉소적일 수 있다고 말했다. 그녀가 말한 구경꾼을 떠나게 하는 현명한 조언은 "당신과 이야기하는 것은 즐겁지만, 저는 정말로 여기에 집중해서 끝내야 합니다."와 같은 유쾌한 말투로 그들을 구슬리는 것이다. "솔직히 말하면 당신 때문에 신경쓰입니다."라는 나의 초안을 개선한 것이다.

수채화 그리는 법

완전한 투명성과 광채는 순수 수채화 고유의 특징이며 새로 깨끗이 채색된 수채화는 보는 즐거움이 있다.

나쁜 소식이라면 수채화를 이렇게 아름답도록 투명하게 사용하는 데는 규칙이 있다는 것이다. 오늘날 예술계에서는 규칙이라는 게 인기는 없지만, 규칙은 존재한다. 좋은 소식은 규칙이 많지도 않고 배우기도 어렵지 않으며 일단 숙달하면 보상이 아주 크다는 것이다. 모든 기능이나 기술이 그렇듯이 궁극적인 목표는, 예를 들어 자동차 운전과 같이, 기술을 잠재의식에 흡수하는 것이다. 일반적으로 회화, 특히 수채화에서 필요한 것은 지식과 연습을 통해서 형성된 반사작용을 바탕으로 작업 과정의 시련과 고난에 대처하는 능력이다. 이것은 어려운 작업처럼 들릴지 모르지만, 이 책의 목적은 멋진 기법, 정열, 열정 및 자신감을 똑같이 불어넣는 것이다.

이 장에서는 종이에 수채화를 그리는 다양한 기법을 살펴볼 것이다. 순수하고 깨끗한 수채화를 구성하는 기본적인 구성 요소가 포함되어 있으므로 이 기법에 숙달하는 데 들이는 시간은 시간을 아주 가치 있게 쓴 것이다.

수채화는 살아 있다

수채화에서 가장 중요한 것을 하나 꼽으라면 수채화는 '살아 있다'라고 말하고 싶다. 이게 무슨 뜻일까? 예를 들어, 수성 재료가 아닌 유화나 파스텔화는 작업 면에 물감을 칠하는 데 몇 분 혹은 필요하면 몇 시간이 걸릴 수 있지만, 수채화는 물감이 물에 떠 있어서 물이 마르기 전에 물감을 종이 위에 칠해야 한다. 우리에게 주어진 시간이 이게 전부이기에 그 안에 작업해야 한다(학생들이 만지작거리고 놀지만 않으면 대부분 할 수 있다). 그렇게 하지 않으면 색이 탁하고 번잡스럽게 된다.

수채화 채색 시 건조 시간은 그림을 그리는 시간이나 작업하는 계절, 이젤을 셋업한 장소, 채색에서 사용하는 수분의 양 등 다양한 요인에 따라 늦출 수 있다. 예를 들어서 나는 햇빛이 내리비치는 여름날이나 한낮의 더위에서는 수채화 작업을 하지 않는다. 수채화가는 양서류나 달팽이와 약간 닮은 면이 있다. 우리는 습하고 젖은 곳을 좋아한다. 집에 수채화가가 있으면 난방비가 많이 줄어들어서 좋다. 좀 더 합리적으로 말하자면, 채색이 진행되는 동안 팔레트 위의 물감에 자주 수분을 공급해야 한다면 이는 매우 어려운 상황에 놓인 것이며, 이런 상황에서 그림을 깨끗하게 그리려면 상당한 경험이 필요하다.

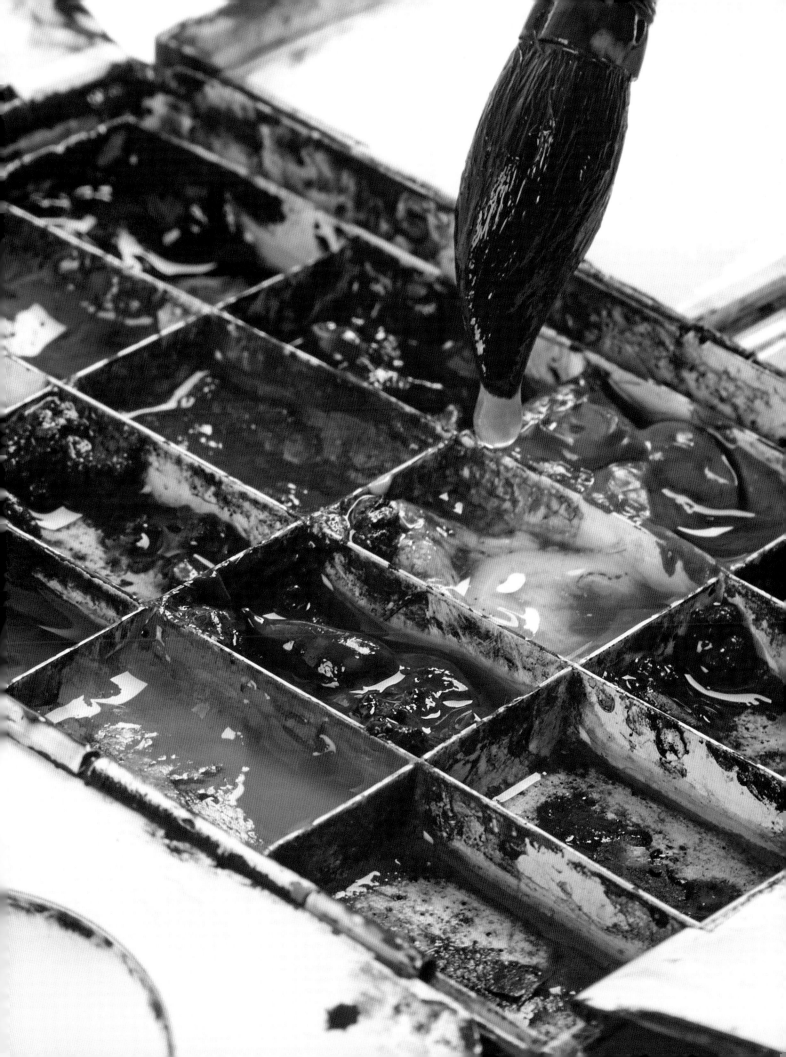

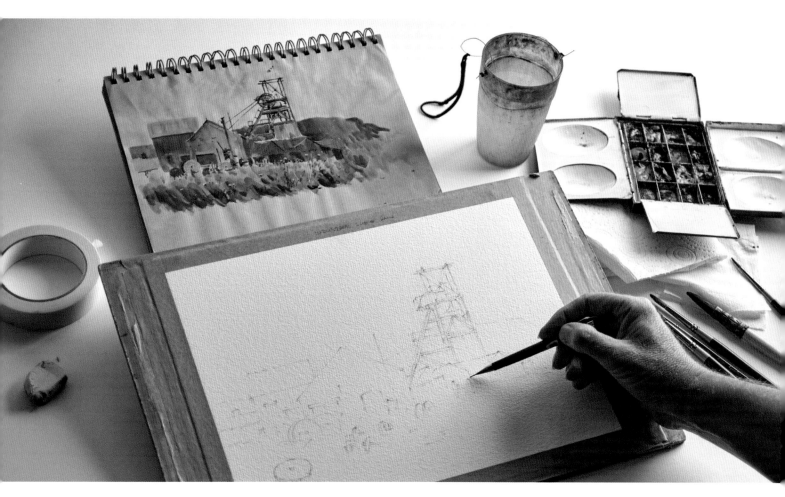

셋업

순수 수채화를 그릴 때는 머뭇거리고 주저하지 말아야 한다. 소심함과 의심을 떨쳐버리고, 정확하고 바르게 채색하는 데 도움이 되는 건 전부 시도해봐야 한다. 그 과정은 종이에 그리기 전 도구를 준비하고 제대로 셋업하는 것에서 시작된다.

학생들이 튜브물감을 찾기 위해서 가방 바닥을 뒤지는 것을 얼마나 자주 봤던가(뚜껑을 열려면 플라이어 2개가 필요하다)? 얼마나 많은 사람이 팔레트를 한쪽에 두고 물통은 그림 반대편에 두던가? 그러면 필연적으로 물감액 및 물을 종이에 흘리게 된다. 위의 사진은 모든 게 손에 닿는 인체공학적 셋업이다. 재료는 같은 방향에 있고(나는 오른손잡이라서 오른쪽), 물감은 사용할 수 있도록 미리 물로 적셔 물러지게 하고, 화판은 수평에서 30° 정도 기울인다.

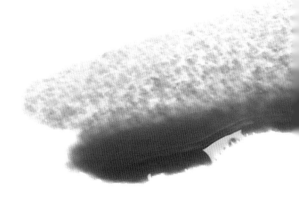

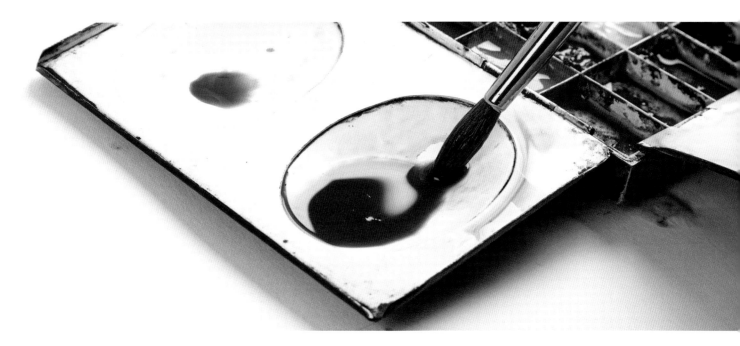

채색하기

수채화는 종이에 젖은 물감을 칠한다. 여기에는 두 가지 기본적인 방법이 있다. 종이에 물을 먼저 칠하는 웨트인웨트(wet-in-wet; 습식채색기법) 방식과 마른 종이에 물감액을 충분히 얹은 다음 아래쪽으로 내려가면서 칠하는 방식(laying a wash)이다.

물감 준비

팔레트 배합부를 맑은 물로 미리 채운 다음, 여기에 물감을 넣는다. 물감 자체는 수분을 미리 공급해 둠으로써, 진하고 부드러운 물감을 붓에 묻힐 수 있도록 해야 한다. 축축한 붓에 진하고 촉촉하게 젖은 물감을 묻힌 후, 배합부의 물에 섞어서 물감액을 만든다.

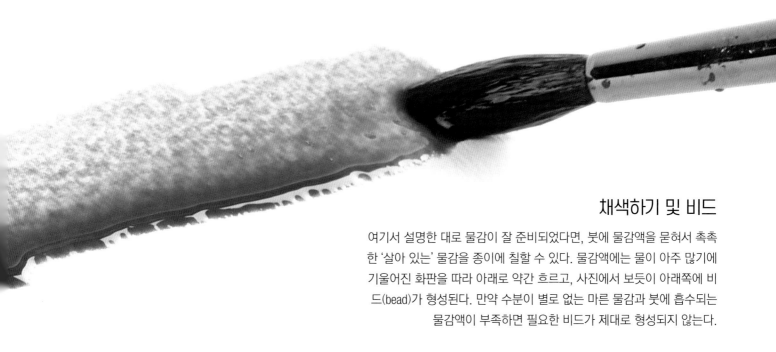

채색하기 및 비드

여기서 설명한 대로 물감이 잘 준비되었다면, 붓에 물감액을 묻혀서 촉촉한 '살아 있는' 물감을 종이에 칠할 수 있다. 물감액에는 물이 아주 많기에 기울어진 화판을 따라 아래로 약간 흐르고, 사진에서 보듯이 아래쪽에 비드(bead)가 형성된다. 만약 수분이 별로 없는 마른 물감과 붓에 흡수되는 물감액이 부족하면 필요한 비드가 제대로 형성되지 않는다.

비드와 산책하기

일단 비드가 만들어지면 모양을 만들면서 동행할 수 있다. 나는 이것을 '비드와 산책하기'라 부른다. 산책하는 동안 비드의 색상, 농도, 톤을 바꿀 수 있다. 비드의 양도 바꿀 수 있다. 물감액을 더 보태서 비드를 키울 수도 있고, 물감액을 줄여서 비드를 줄일 수도 있다. 그러나 마른 종이에 채색할 때는 항상 비드가 있어야 한다. 비드 이후에 웨트인웨트로도 작업할 수 있으며, 이에 관해서는 30-31페이지에서 더 설명한다.

 채색이 끝난 후 종이에 남는 여분의 비드는 종이타월로 물기를 닦은 붓에 흡수시킴으로써 제거할 수 있다. 이 페이지에서는 비드의 색상과 농도를 조절하는 순서를 단계적으로 설명한다.

1 첫 물감액을 붓에 묻혀서 종이에 칠한다. 물감액이 붓터치 아래쪽에 모이면서 비드를 형성한다.

2 물감이 두 번째 물감과 섞여서 얼마나 내려가는지는 사용하는 비드의 크기에 따라 결정된다.

3 붓을 씻은 다음, 비드에 맑은 물을 추가한다. 그러면 물감의 톤과 색상이 훨씬 옅어진다.

4 비드에 농도가 더 짙은 물감을 추가하면, 채색의 질도 바뀐다.

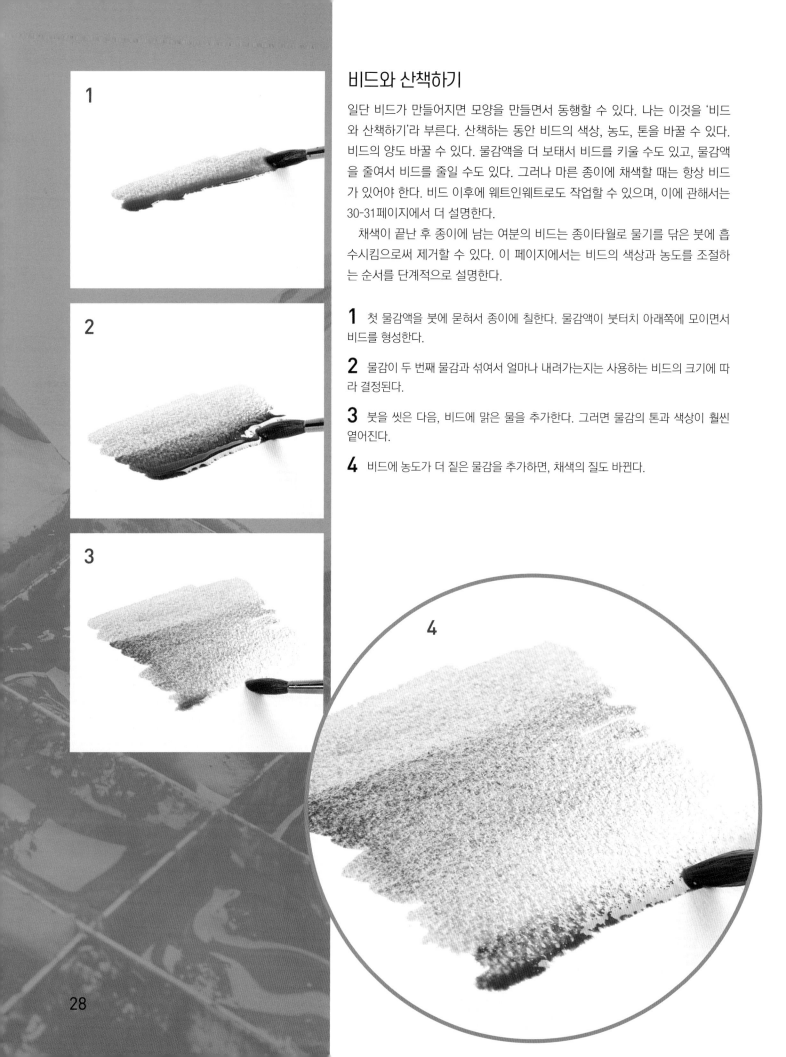

드라이브러쉬

드라이브러쉬(dry brush; 갈필)라 부르는 기법도 가끔 사용한다. 실제로는 붓이 마른 게 아니라 단지 붓에 적은 양의 물감을 묻히는 것이기에 이름이 잘못되었다. 붓에서 물감액을 대부분 닦아낸 후 마른 종이 위에서 가볍고 빠르게 끌면, 종이 위 볼록한 부분에서는 붓터치가 구분되어 끊어지고, 오목한 부분은 희고 깨끗하게 남는다. 나는 가장자리가 끊어지게 그릴 때 사용한다. 황목 수채화지에서 효과가 제일 좋다.

진한 붓터치

가끔은 마른 종이에 비드 없이 진한 붓터치로 칠한다. 이 경우, 옮기거나 보태거나 수정하는 것이 불가하므로 단번에 진행해야 한다.

29

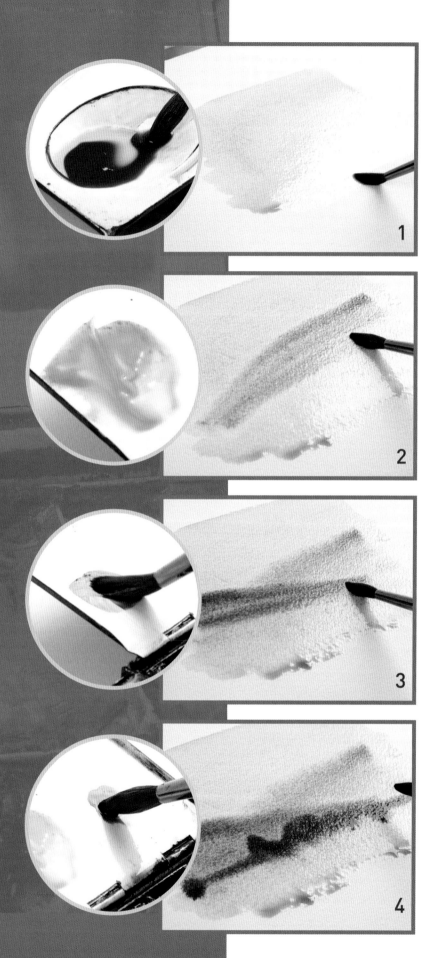

웨트인웨트

웨트인웨트(wet-in-wet) 기법은 물을 칠한 종이 위에, 아니면 기존의 젖은 칠 위에 채색하는 것을 말한다. 웨트인웨트에서 사용하는 물감은 물이 많을 필요가 없으며 더 진하고 강해야 한다.

왼쪽에서 원 안의 사진이 내 팔레트의 물감 혼합부 이며, 이 단계에서 사용한 물감의 농도를 볼 수 있다.

웨트인웨트로 작업할 때 고려해야 할 두 가지 사항 은 습하거나 젖은 종이 위에서만 작업할 수 있고(붓자 국의 경계가 부드럽다), 붓이 머금고 있는 물의 양이 종이 위의 물의 양보다 항상 적어야 한다는 것이다. 그래서 젖은 상태의 종이는 칠을 한 후에는 조금 물기 가 줄어든 축축한 상태로 된다. 따라서 붓에 묻히는 물감은 뒤로 갈수록 진해야 한다.

1 종이 일부를 연하게 칠한다.

2 칠이 젖은 상태일 때, 약간 더 진한 물감으로 몇 번 칠한다. 이 예시는 멀리 보이는 산비탈을 표현한다.

3 더 진한 물감으로 형태를 좀 더 분명하게 표현한다.

4 종이가 젖어 있을 때까지는 이 과정을 반복할 수 있다. 물감이 진할수록 점점 어두워진다.

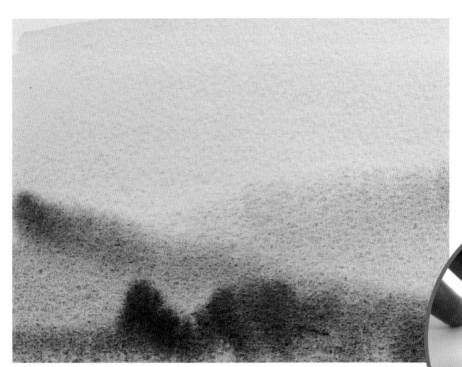

다 칠한 후에는 완전히 말린다. 종이가 마르기 전에 충분히 일찍 형태를 그렸다면, 웨트인웨트에서는 왼쪽처럼 가장자리 윤곽이 선명하게 드러나지 않는다.

물감의 농도

맞은편 원 안의 사진을 보면, 처음 초기 채색에 사용한 물감은 팔레트의 둥근 배합부에서 만들었지만, 이후에 사용한 이보다 더 진한 물감은 팔레트 옆쪽 경사판에서 만들었다. 이 진한 물감은, 오른쪽 사진과 같이 세워도 많이 움직이거나 흐르지 않는다. 물감이 움직이지 않기 때문은 나는 이런 상태의 물감을 스테이 퍼트 페인트(stay-putty paint)라고 부르는데, 팔레트 위에서 움직이지 않으면 종이 위에서도 움직이지 않을 것이다.

섞인 칠 기법

나는 이것을 '재그다이징(jaggedising)'이라고 부른다. 비드가 맞은편에서처럼 일직선이 아니라 들쭉날쭉하다는 의미다. 이렇게 하면 칠이 일직선 비드 이상으로 섞이면서, 그냥 색상이 다른 선이 아니라 더 섞인 칠을 만들 수 있다.

1 종이에 물감을 지그재그 형태로 칠한다.

2 바로 아래에, 붓모의 옆면을 사용해서 마찬가지로 지그재그 형태로 부드럽게 칠한다.

3 칠이 젖어 있는 동안 훨씬 진한 물감으로 기존 칠을 가로질러 선을 그으면 재미있는 효과를 얻을 수 있다.

아침 해 그리기(FRAMPTON)

이 작은 그림 안에는 이 장에서 설명한 모든 기법이 들어 있다. 예를 들어 하늘은 마른 종이 위에 섞인 칠 기법을 적용한 것이고, 이 칠이 아직 축축할 때 멀리 보이는 나무를 웨트인웨트로 그렸다. 더구나 전경의 울타리는 드라이브러쉬 기법으로 그린 것이다. 적절한 시점에 적절한 기법을 사용할 수 있어야 깔끔하고도 연속적으로 그림을 진행할 수 있으므로 손을 너무 많이 대서 그림이 탁하게 되는 것을 피할 수 있다. 그러나 이건 경험이 필요하므로 연습을 해야 한다.

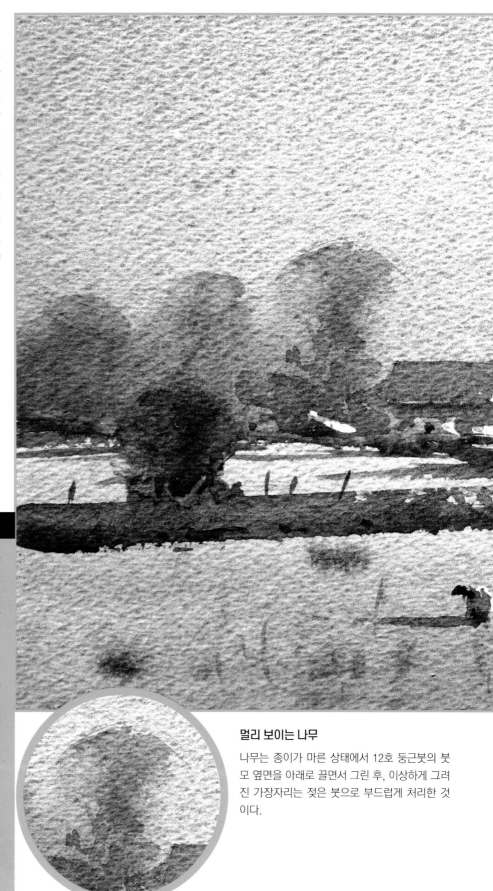

순수와 단순

이 장은 기법을 간단하게 줄인 것이고, 저자가 설명하지 않고 남겨둔 게 틀림없이 더 있으리라 생각하는 사람도 있을지 모르겠다. 그렇지는 않고, 설명한 것들이 순수 수채화가가 사용하는 기본적인 기법이므로, 이들이 직관적으로 되도록 연습해야 한다.

　다양한 색의 물감과 농도를 사용해서, 비드를 만들면서 칠할 수 있는 능력을 길러야 한다. 축축하거나 젖은 상태의 종이에 여러 농도로 물감을 칠할 수 있는 능력을 키워야 한다. 기회가 있을 때마다 그림을 그리고, 이러한 기본 기법에 어느 정도 숙달되고 나면, 순수 수채화가의 전유물인 –거의 재앙 수준의– 설렘과 흥분을 줄타기 하면서 아울러 긍정적인 발걸음을 옮길 수 있다.

멀리 보이는 나무

나무는 종이가 마른 상태에서 12호 둥근붓의 붓모 옆면을 아래로 끌면서 그린 후, 이상하게 그려진 가장자리는 젖은 붓으로 부드럽게 처리한 것이다.

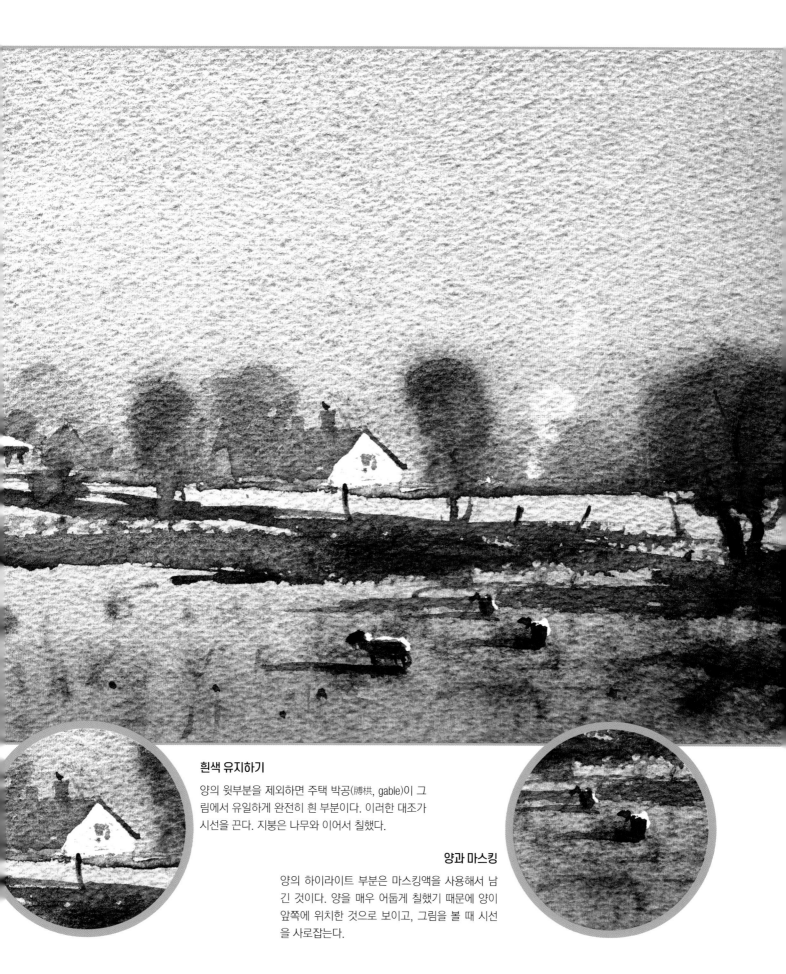

흰색 유지하기

양의 윗부분을 제외하면 주택 박공(牔栱, gable)이 그림에서 유일하게 완전히 흰 부분이다. 이러한 대조가 시선을 끈다. 지붕은 나무와 이어서 칠했다.

양과 마스킹

양의 하이라이트 부분은 마스킹액을 사용해서 남긴 것이다. 양을 매우 어둡게 칠했기 때문에 양이 앞쪽에 위치한 것으로 보이고, 그림을 볼 때 시선을 사로잡는다.

수채화 계획 세우기

경험이 풍부한 수채화가는 그림을 매우 쉽게 다루고 심지어 과감하게 버리는 것을 볼 수 있다. 그림이 잘못되기 시작하면, 화가는 단지 능숙하게 붓터치를 몇 번 하거나 수분을 좀 제거함으로써 그림을 되살린다.

물론 이것은 앞 장에서 설명한 핵심적인 기술을 수년간 연마했기 때문이다. 아름답고 깨끗하게 칠하고 웨트인웨트로 작업할 수 있는 것도 중요하지만, 고품질의 수채화를 그리기 위해서는 숙련된 화가는 기법을 이해하는 것 외에 구성 요소를 하나 더 추가해야 한다. 바로 계획(planning)이다.

순수하고 빛나는 수채화를 그리려면 칠하는 횟수를 최소로 하고 올바른 순서로 칠해야 한다. 이 계획에 실패하면, 그림의 층(레이어)이 너무 많아지고 붓으로 너무 문지르게 되어 지나치게 손댄 탁한 그림이 된다.

수채화에서 계획을 세우는 것은 어렵지 않으며 수채화가마다 계획하는 방식이 다르다. 일단 그림을 계획하는 방법을 개발하고 나면, 주제에 맞춰 약간만 변형해서 반복적으로 사용할 수 있다. 이것이 결국 본인의 스타일이 된다.

내가 계획을 세우는 방식은 수년에 걸쳐 발전했고, 이것이 반영되면서 나의 스타일도 진화했다. 이 장에서는 그림 계획에 대한 다양한 측면과 접근법을 살펴볼 것이다. 그림에 대한 계획과 수채화 채색 순서에 대한 계획이라는 두 부분으로 나누어서 설명하겠다.

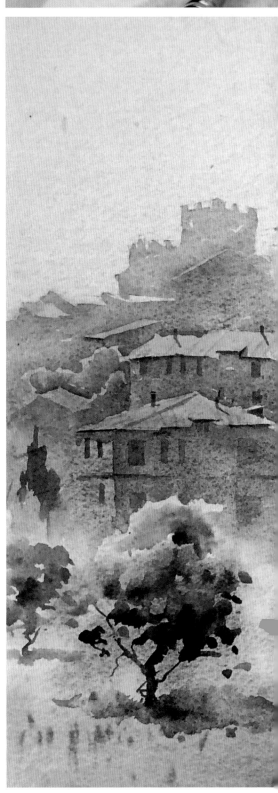

토스카나 힐타운(*Tuscan Hill Town*)

나는 이탈리아 토스카나의 이 오래된 언덕 마을의 낭만을 좋아한다. 매력을 끄는 데는 종루(종과 시계탑)가 아주 큰 역할을 한다. 종루가 없는 그림을 상상할 수 있을까? 나는 세부적인 것보다는 분위기와 윤곽에 관심 있기에 그림을 밝게 그렸다. 이 그림에서 채색은 크게 세 단계로 나눌 수 있다. 먼저 하늘, 지붕, 나무 꼭대기, 그리고 전경을 위에서 아래로 내려가면서 채색한다. 이것이 마르면 벽을 연속적으로 한 번에 칠한다. 세 번째로 일련의 나무를 통과하는 큰 규모의 채색인데 이것이 마르면 세부 묘사를 진행한다.

34

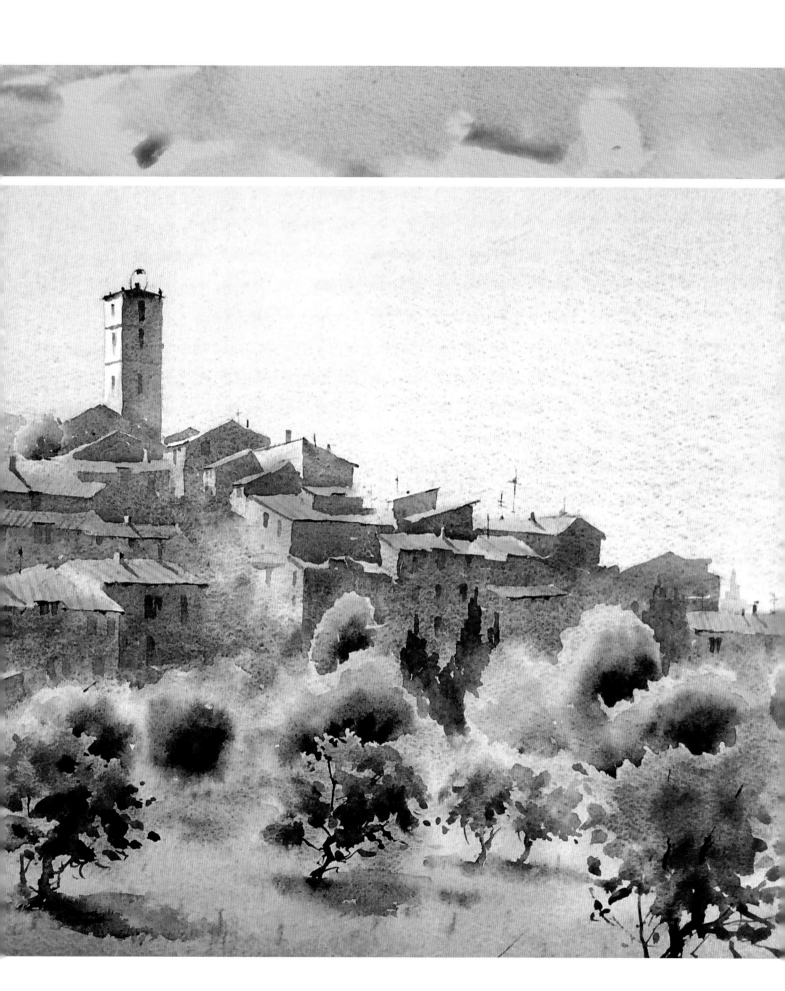

그림 계획 세우기

대부분의 초보자는 사진을 보고 그림을 그리며, 사진을 그대로 따라 그리려고 노력한다. 그러나 우리는 사진을 그리는 것이 아니라 수채화를 그려야 하며, 채색에 대한 계획을 수립하기 전에 그림 자체에 대한 계획을 먼저 수립해야 한다. 그림의 여러 다른 측면과 마찬가지로 그림에 대한 계획도 자주 수립할수록 직관적이 된다.

화가는 각자 다양한 방법으로 그림을 계획하지만, 구성에 관한 규칙에서 많은 공통점을 찾을 수 있다. 좋은 그림이 될 것 같은 장면을 보는 순간, 내 마음은 무의식적으로 '왜?'와 '어떻게?'라는 비판적 과정을 거친다.

왜?

내가 왜 그 장면에 끌리는지 알 수 있다면, 나는 정확히 무엇을 그리고 싶은지, 그리고 그림이 무엇에 관한 것인지를 정할 수 있다. 그것은 장면을 포괄하는 일종의 제목으로 귀결된다. 예를 들어 '탑이 있는 지붕에 비치는 햇살' 또는 '젖은 도로와 차량'처럼 말이다. 이것이 최종적으로 그림이 관람자에게 전달해야 하는 내용이다.

때에 따라서는 이 제목을 파악하기 어렵다. 그 이유는 장면에는 부합하는 측면도 있지만 그렇지 않은 부분도 있기 때문이다. 이때 내가 좋아하는 측면을 식별하는 데 매우 유용한 도구가 스케치다. 스케치하는 동안 나는 저절로 장면이 '어떻게' 성립하는지도 알게 된다. '왜'라는 측면을 파악한다는 것은 목적을 가지고 채색한다는 뜻이다. 그 방법은 개체의 위치를 앞뒤로 조정하거나 단순화하는 것이다. 이 방법은 똑같이 그리는 것보다 훨씬 만족스럽고, 또한 야외 수채화에서 집중력을 유지하는 데도 많은 도움이 된다.

어떻게?

이것은 내가 정한 제목을 어떻게 묘사하느냐에 관한 것이며, 그 답은 장면 내에서 큰 모양, 가장자리, 그리고 톤 사이의 관계에 포함되어 있다. 가장 중요한 모양, 가장자리, 그리고 톤을 설정해야 한다. 이것을 정한 다음에는, 제목을 돋보이게 하려면 작은 모양과 여타 부분은 생략하거나 억제할 수 있고 또 그래야 한다. 수채화의 강렬한 효과는 깨끗한 채색에 의존하기 때문에 이것이 갑절로 중요하다. 이런 계획 측면은 다음 페이지에서 자세히 살펴본다.

> ### 쉽게 시작한다
>
> 여러분이 초보라면 여기서 설명한 개념이 상당히 낯설고 실제로 약간 떨릴 수도 있다. 그러나 시간이 지나면 그것은 친숙한 도구가 될 것이고 수채화를 그리는 작업을 매우 수월하게 만들어 줄 것이다.
>
> 처음에는 큰 모양이 한두 개만 포함된 개체나 사진부터 시작하는 게 좋다. 몇 개의 큰 모양을 사용해서 수채화를 구성하고 계획하는 데 능숙해지면, 더 많은 모양을 추가해서 소재가 복잡해지더라도 단순화시킬 수 있다.
>
> 이것이 실제로 의미하는 바는 전체 농장이 아니라 농가의 박공(gable) 끝을 보라는 것이다. 항만 전체가 아니라 부두에 정박한 간단한 보트를 스케치하고 그려야 한다. 이 책에는 매우 적은 수의 모양을 사용하는 아주 간단한 장면만 들어있지만, 그래도 아름다운 수채화를 그릴 수 있다.

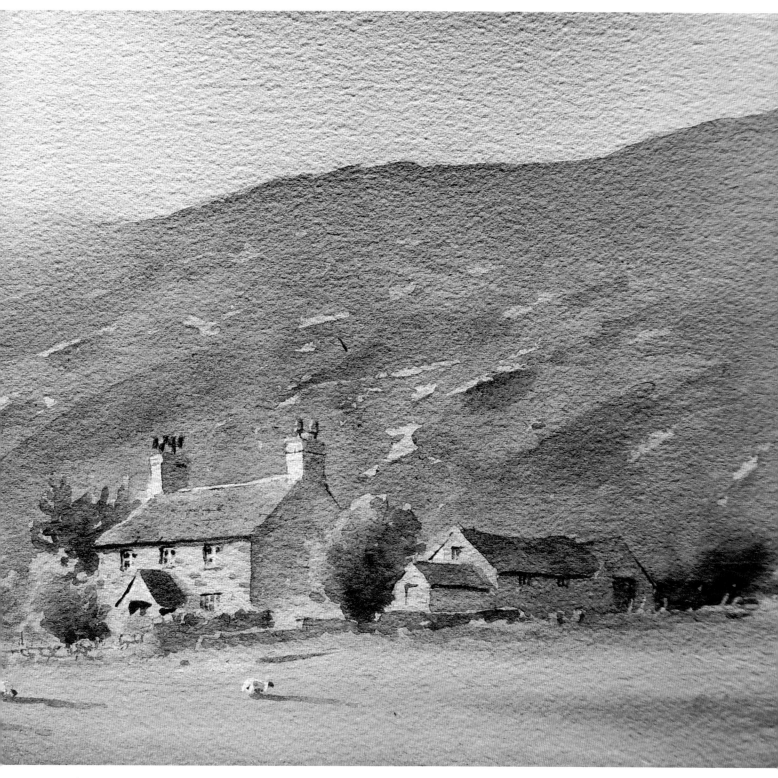

농장(*Farm Near Trefan*)

내가 보온 내의만 입고 이 북 웨일스 농장을 그렸다는 걸 자랑하는 건 아니다. 나는 야영장에 있었는데, 고맙게도 대부분 비어 있었다. 그리고 쌀쌀한 밤이 지나고 캠핑카 문을 열자 이런 풍경이 나를 반겼다. 분위기가 너무 빠르게 변하고 있었기 때문에 바로 그 자리에서 셋업하고 그림을 그릴 수밖에 없었다. 아주 잘한 거 같다. 정말 좋은 아침이었다. 이런 방식으로 대응할 수 있기를 원한다면(보온 내의를 입고 그리는 건 전적으로 선택사항이니 기뻐하기 바란다), 우리는 그림의 기법과 규칙을 연구해서 완전히 이해해야 한다. 전통 회화에는 속임수나 지름길이 없다. 마음을 그리려면 머리를 알아야 한다.

스케치의 중요성

스케치북은 정통 회화, 특히 순수 수채화가에게 매우 중요하다. 나는 컴퓨터 드로잉 프로그램과 태블릿을 사용하여 스케치도 해봤다. 그 과정에 나와 수천명의 기술자가 관여했다고 할 수 있음에도 불구하고, 보잘것없고 저차원적인 도구인 연필과 종이만큼 예민하지 않다는 것을 알았다.

연필과 스케치북을 사용할 때는, 고스란히 여러분 자신이다. 나는 아주 많은 스케치북을 가지고 있어, 작업실에 있으면 컴퓨터가 아닌 스케치북을 보며 아침을 시작할 수밖에 없다. 컴퓨터에는 수천 개의 이미지가 있으며, 영감을 얻기 위해 이미지를 보는 것으로 아침을 시작하면 보통 오후가 되어도 여전히 그 자리에 머물러 있는 경우가 많아 답답한 기분이 든다.

스케치와 드로잉을 효과적으로 할 수 있는 능력이 있어야 종이에 자신의 감정적인 아이디어를 표현할 수 있다. 그래서 나는 스케치북을 사용할 때, 죽은 사진이 아니라 나의 아이디어를 찾는다. 나는 스케치할 때 참고하기 위해서 종종 관련 사진을 찾는다. 나는 컴퓨터 스크린을 보고 직접 그리며, 이때 사진의 해상도가 아주 좋아야 하는데, 내가 카메라를 다루는 기술이 그다지 좋지 못하여 쉽지 않은 일이다. 그래서 사진을 보고 스케치한 후, 그걸 사용해서 그림에 대한 계획을 세우는 경우가 훨씬 많다.

스케치하면서 드로잉을 배우는데, 모든 훌륭한 수채화가는 드로잉을 잘한다. 우리는 주제 및 그와 관련해서 우리가 좋아하는 것, 다양한 모양을 구성하는 방법, 그리고 무엇을 포함하고 무엇을 빼야 하는지 알게 된다. 스케치의 특정 측면이 마음에 들지 않으면 그 부분을 다시 그릴 수 있다. 수채화 자체보다 스케치 단계에서 실수하는 게 훨씬 낫다. 스케치가 제공하는 가장 중요한 것 중 하나는 톤(tone)에 관한 지도다(이에 관해서는 42, 43페이지에서 설명한다). 스케치에서 밝은 영역은 모두 첫 번째 단계에서 채색하고, 더 어두운 영역은 두 번째 단계에서 채색한다.

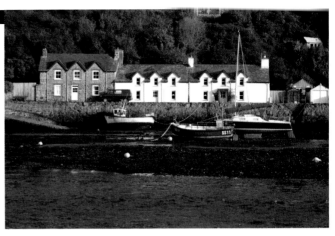

이것은 내가 사는 곳 근처인 피시가드(Lower Fishguard) 사진이다. 부두에는 든든한 나의 캠핑카가 보인다. 이 사진을 이용해서 내가 스케치하는 방법을 보여주고, 그 이유도 설명한다.

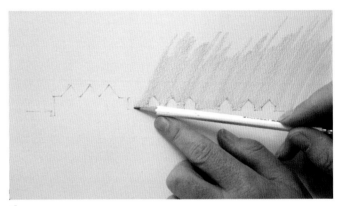

1 수평방향 선 중에 가장 확실한 것부터 시작한다. 이 선은 두 오두막의 흰 벽을 정의하기 때문에 중요한 선이다. 이 선을 그린 후에는 뒤쪽에 그림자를 빠르게 넣어서 종이의 흰 부분과 구분한다. 기본적으로 휘갈기듯이 칠하는데 왼손 검지가 선을 따라 연필을 보조한다. 연습하면 넓은 영역을 매우 빠르게 음영 처리할 수 있다.

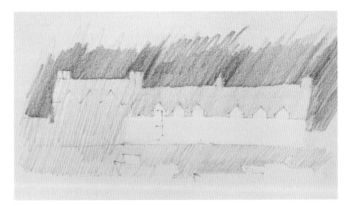

2 다음으로 들어갈 선은 지붕선이며, 다시 한번 어두운 그림자를 그려 넣음으로써 아래쪽의 지붕을 끌어낸다. 부두 안벽의 위치를 적절히 정하기 위해서 창문 두 개를 먼저 그린 다음, 안벽의 윗부분을 그렸다. 또 다른 수평 기준은 안벽의 기초인데 보트 위로 지나간다. 이제 안벽에 톤을 해칭으로 넣을 수 있으며, 큰 모양은 전부 징했다. 이제 모양에 디테일을 추가하여 형태를 분명하게 만든다.

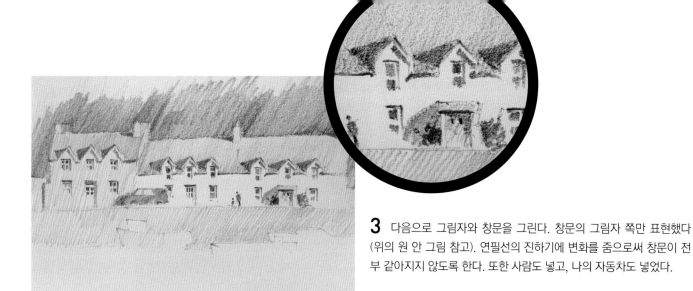

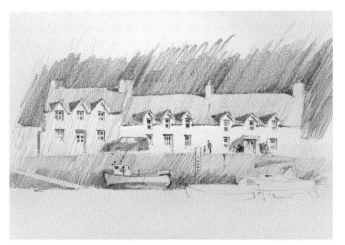

3 다음으로 그림자와 창문을 그린다. 창문의 그림자 쪽만 표현했다 (위의 원 안 그림 참고). 연필선의 진하기에 변화를 줌으로써 창문이 전부 같아지지 않도록 한다. 또한 사람도 넣고, 나의 자동차도 넣었다.

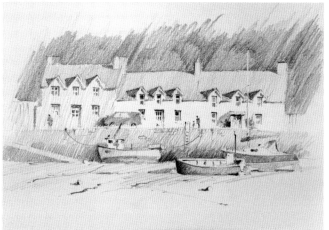

4 보트에 대한 묘사를 진행하기 전에 안벽의 기초를 더 진하게 표현한다. 지금쯤 눈치챘겠지만, 나는 개체의 윤곽을 그리지 않고, 가장자리에 음영을 그려 넣어서 개체를 표현한다. 그 과정은 밝은 톤 위에 어두운 톤을 그리는 것이다. 확연히 보이는 가장자리와 희미한 가장자리를 구분한다. 관람자의 시선을 끌고자 하는 영역과 가만히 놔두고 언급하지 않을 영역을 구분한다.

5 이제 보트를 그린다. 그러고 나서 한 걸음 뒤로 물러서서, 강조해서 세부 묘사를 추가할 게 있는지 살핀다. 추가 작업이 필요한 영역이 있는가? 포함해야 할 작은 개체가 더 있는가?

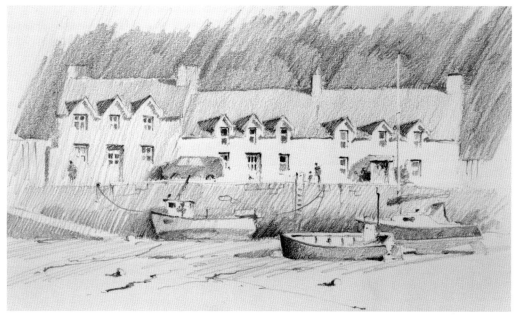

완성된 스케치

마지막으로 약간의 그림자를 추가하고 밧줄을 그려 넣어서 부두라는 것을 나타냈다. 또한 검은색 펜으로 그림자 일부, 창문과 돛대 꼭대기를 매우 어둡게 강조했다.

스케치와 카메라

예술가에게 카메라는 매우 소중한 도구지만, 이 유용한 하인이 가끔은 주인이 된다. 초보자는 사진의 모든 부분을 똑같이 드로잉하고 채색하기 위해 필사적으로 노력한다. 창의성은 하나도 없고 정확하게 복사하는 것만 추구한다. 지붕 위의 불빛이든, 젖은 노면이든, 희미한 빛이 주는 특별한 인상이든, 사진을 찍었던 이유를 그리는 것이 낫다. 사진을 복사하는 게 아니라 사진을 이용해야 한다. 사진은 구성(composition)에 도움이 되는 보조물이 되어야지 구성을 대체해서는 안 된다.

사진은 오히려 대상을 연구할 때 유용하다. 양, 소, 보트 등 그릴 개체를 사진으로 찍는다. 사진의 이미지를 사용해서 왼쪽에 보인 것 같은 연필 연구를 수행하면, 그림의 렌더링을 개선하는 데 도움이 된다. 또한 수채화를 연구하는 데도 도움이 된다.

일부 화가는 스케치북 대신에 카메라를 이용한다. 나는 사진을 찍는 대신 차라리 현장에서 스케치하거나 그리는 게 낫고, 놀라울 정도로 짧은 시간에 스케치를 완성할 수 있다. 만약 사진을 보고 작업을 해야 하는 상황이라면 – 종종 그렇게 한다 – 나는 스케치부터 먼저 한다. 스케치하는 동안 제목(즉, 사진을 찍은 이유)을 붙이고, 사진보다 완성된 스케치에서 이 제목이 더 확연하게 드러나게 만든다.

연필의 힘

정통 예술에서는 드로잉을 잘 할 수 있다는 것이 화가에게 매우 큰 이점이다. 드로잉을 잘 할 수 있으면 구성, 모양, 가장자리, 톤을 이용하는 법을 잘 이해할 수 있다. 드로잉을 잘하지 못하면 사진의 잠재력을 충분히 이용하기 어렵다.

무엇이 중요한지 파악하라

눈은 개체 혹은 개체 그룹을 윤곽을 통해서 매우 능숙하게 인식한다. 일단 뇌는 이 정보를 받으면 만족하고 다음 모양으로 나아간다. 나는 가끔 학생들에게 내가 어떤 색깔의 신발을 신었는지, 셔츠에 단추가 몇 개 있는지 물어본다. 물론 알지 못하는데, 그 이유는 학생들은 그들에게 중요한 것, 즉 선생이 나타났다는 사실에만 집중하기 때문이다. 비슷한 이유로, 만약 내가 산을 보기를 원한다면 윤곽만으로도 충분한데 왜 바위를 모두 그려야 하는가?

풍경 속에서 큰 모양은 하늘, 땅, 바다와 같은 것이다. 만약 이들을 톤을 구분해서 효과적으로 그린다면, 우리는 개체의 가장자리가 희미하더라도 구분할 수 있다. 그림에서 기분과 분위기를 좌우하는 것은 큰 모양 사이의 상호관계다. 작은 모양은 악센트와 매력을 보태지만, 제한적으로 사용해야 하며 너무 많이 사용하면 그림이 주는 메시지를 죽일 수 있다.

풍경 그림에 포함할 내용을 정할 때는 지붕 선처럼 전경을 걸쳐 지나가는 수평 윤곽을 찾는다. 차량이나 보트로 가득 찬 항구 위에 선을 그리면 여러분의 뇌가 즉시 나머지 모양을 채운다. 이 책에 있는 그림을 보면 내가 여러 개체를 하나의 큰 모양으로 합친 것을 알 수 있다.

사진에서 스케치로

원본 사진과 스케치를 비교해보자. 큰 모양과 톤은 사진과 상당히 비슷하지만, 더 성공적이고 재미있는 구성을 만들기 위해 여러 작은 디테일은 수정하거나 생략했다. 특히 크기를 줄이고 중요하지 않은 디테일을 많이 제거함으로써 작은 집이 초점이 되도록 만들었다.

나의 눈길을 가장 많이 끈 것은 밝은 오두막 지붕이었고, 이것을 스케치에서 보여주려고 노력했다. 언덕이 이야깃거리를 보태는 것도 마음에 들었기에 디테일은 줄이고 모양을 과장해서 사용했다. 바람에 날리는 나무와 벽도 좋아서 이것들을 하나의 모양으로 넣었다. 앞에 보이는 도로는 제외했지만 전신주와 함께 넣을 수도 있다. 다양한 스케치가 가능하다.

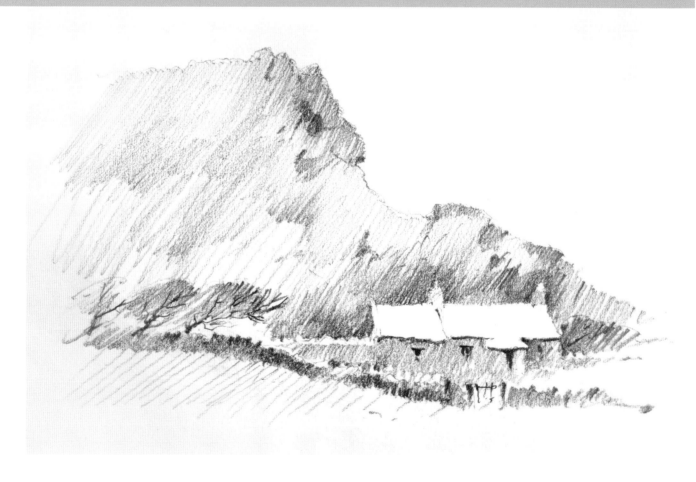

채색의 3단계

깨끗하게 빛나는 수채화를 그리려면, 채색하는 레이어(층)의 수가 가능한 한 적어야 한다. 가능한 영역은 한 번에 채색하는 것을 목표로 하고, 특정 부분을 골라 2차 채색을 진행하고 창문, 울타리 지지대 등 최소한의 곳만 최종적으로 터치한다. 채색은 모두 본인이 할 수 있는 가장 빠른 터치로 진행한다. 우리의 목표는 최소한의 붓터치를 사용해서, 가능한 한 적은 수의 레이어로 칠하는 것이다.

계획을 세울 때, 수채화는 밝은 영역부터 시작해서 어두운 영역 순으로 칠한다는 사실을 염두에 두어야 한다. 종이에 밝은 채색부터 먼저 시행하고, 건조된 후 옆이나 위에 더 어두운 채색을 추가한다.

나는 세 단계로 나눠 진행한다. 먼저 전체적인 채색 혹은 고스트 워시(ghost wash)를 진행한다. 이를 통해서 밝은 부분은 적절한 색조(hue; 휴)와 톤을 가지도록 칠하고, 어두운 부분은 암시만 하는 정도다. 이 고스트 워시가 마르면 그 위에 더 어두운 2차 채색을 진행하는데, 가능한 한 서로 연결되게 채색하고, 원하지 않는 가장자리는 희미하게 처리한다. 마지막으로 디테일을 묘사한다.

1차 채색

이것은 수채화지를 전부 덮는 전체적인 채색이다(필요하면 흰 여백은 남긴다). 종이에 물을 바른 후 젖은 종이에 칠하거나, 아니면 큰 비드를 만들면서 위에서부터 아래로 칠한다. 젖은 종이에 칠하는 경우라 할지라도 위에서부터 아래로 내려가면서 칠하는 것이 가장 조절하기 쉽다.

맨 먼저 실시하는 1차 채색의 역할은 그림에 부드러운 느낌을 표현하는 것이다. 색상과 톤에 따라서 다양하게 표현되지만, 개체의 가장자리는 모두 희미하다. 1차 채색하는 영역은 채색의 강도와 톤이 정확해야 한다. 2차 채색(통상 톤이 더 어두운 영역임)을 진행할 영역은 첫 단계에서 요구되는 수준에서 가장 진하게 칠해야 한다.

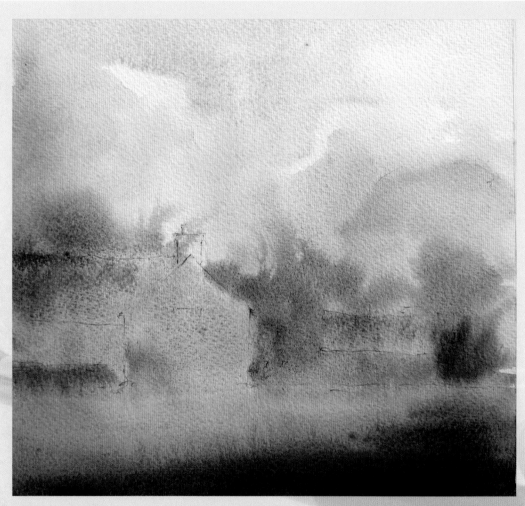

1차 채색을 마친 그림

2차 채색

1차 채색이 완전히 마른 후에는 어두운 영역을 대상으로 2차 채색을 진행한다. 2차 채색은 1차 채색한 것을 그대로 남기고자 하는 밝은 영역 둘레에 칠함으로써 가장자리를 형성하고 1차 채색이 돋보이게 만든다. 나는 가장자리를 부드럽게 처리하기 위해서 일부 영역에서는 종이에 미리 물로 바르기도 한다. 2차 채색에서 실제 개체를 항상 그리는 것은 아니고, 가능하면 영역을 큰 모양으로 합해서 그림이 번잡스럽지 않게 만든다. 나는 2차 채색을 진행하기 전에 약어인 BTEC를 잠재의식적으로 적용한다. 내 의도를 명확히 하는 데 도움이 되기 때문이다.

B(Brushwork) – 붓터치 어디서부터 채색을 시작하며, 모양이 있는 부분을 어떻게 채색할 것인가?

T(Tone) – 톤 톤의 단계는 얼마나 되며 톤은 다양한가?

E(Edge) – 가장자리 가장자리가 선명한가 아니면 일부는 희미하게 처리해야 하는가?

C(Colour) – 색깔 무슨 색으로 채색하는가? 색은 다양한가?

야외에서든 작업실에서든 이 방법으로 모든 걸 더 쉽게 평가할 수 있다. 그렇지 않으면 고민하느라 흰머리가 지금보다 훨씬 더 많아졌을 것이다!

디테일 그리기

세 번째 단계는 일반적으로 창이나 사람과 같은 디테일과 악센트로 구성되기 때문에 채색(washes)이라 부르는 것은 적절하지 않다. 그렇다고 해도 가장자리가 선명한 개별 모양이 되지 않도록 노력한다.

그러나 너무 연하게 칠한 영역이나 휴(색조)가 충분하지 못한 영역 위에는 가끔 글레이징(glazing)으로 칠한다. 이것은 종이가 완전히 마른 후에 시행해야 하는데, 자칫 2차 채색을 닦아내거나 탁하게 만들 가능성이 있고, 또한 작업 후반부에 이런 일이 생기면 아주 곤란하기 때문이다.

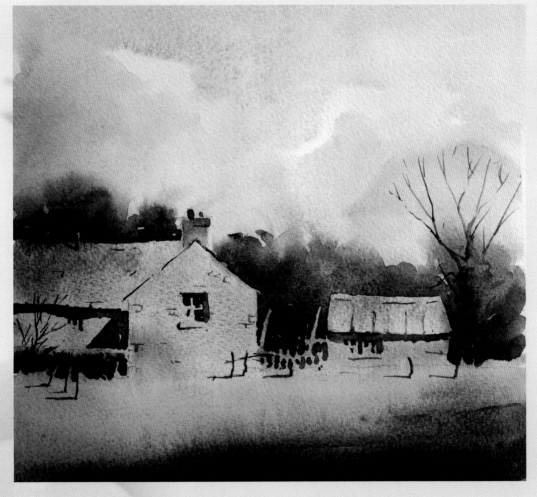

2차 채색 및 세부 묘사를 마치고 완성된 그림

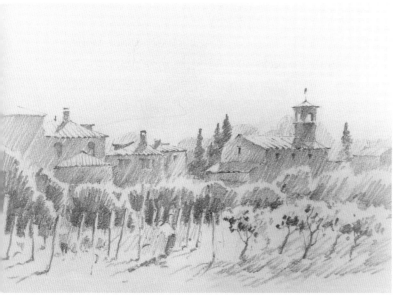

스케치에서 채색까지

앞에서 설명한 방법을 더 복잡한 장면에 적용해보자. 왼쪽 스케치는 내가 다른 곳에 가던 중 우연히 지나게 된 토스카나(Tuscan) 마을이다.

스케치를 통해서 그림에 대한 계획을 세울 수 있다. 올리브 나무가 실제로는 길 건너편에 있었는데, 마을 앞 빈 땅으로 임의로 옮겼기 때문에 나는 이를 합성 스케치라 부른다.

또한 하늘, 지붕, 나무 꼭대기, 전경은 장면에서 가장 밝은 요소이기 때문에 1차 채색을 그대로 유지하는 게 좋다고 생각한다.

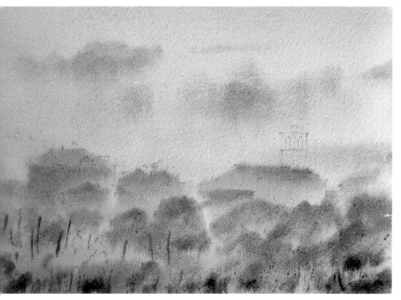

채색 시작

먼저 종이에 물을 바르고 위에서 아래로 '고스트 워시'를 실시한다. 보통에서 진한 농도의 물감을 사용하기 때문에 모양이 마구 번지지는 않는다. 종이가 마른 상태라면, 하늘을 제외하고는 비드를 형성할 정도의 묽은 물감은 절대 사용하지 않는다. 아래쪽 지면의 모양은 진하게 그려야 하는데 연하고 묽은 물감으로는 절대 그런 결과를 얻을 수 없다.

아래로 내려갈수록 진한 물감을 사용하는데, 그래야 그 영역이 앞쪽으로 나오면서 대기 원근감이 생긴다. 이 모든 과정은 종이가 마르기 전에 끝나야 하며, 작업실 온도에 따라 다르다.

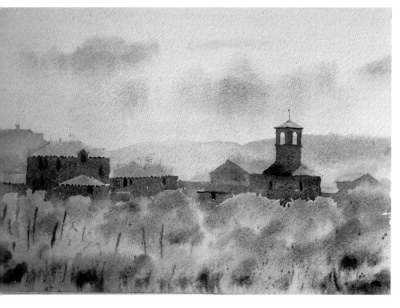

채색 진행

종이가 완전히 마르면 2차 채색을 진행한다. 이것은 마른 종이 위에 칠하는 것이기 때문에 비드가 생성되어야 한다. 이 단계에서 중요한 것은 각 채색의 톤을 한 번에 정확하게 파악하고 모양을 연결하고, 가능하면 1차 채색 근처에 2차 채색을 진행하는 것이다. 어쩔 수 없이 2차 채색 근처에 2차 채색을 진행하는 경우엔 각 채색의 톤을 최대한 차이 나게 만든다.

이 단계에서는 지붕 뒤에 멀리 보이는 모양을 추가한다. 이 모양의 역할은 지붕 위 밝은 부분을 표현하는 것이다. 이 채색이 마르면 탑에 2차 채색을 진행하는데, 건물의 벽체로 이어서 칠한다. 여기서는 지붕과 나무 꼭대기의 밝은 빛을 표현하는 것이 목적이다.

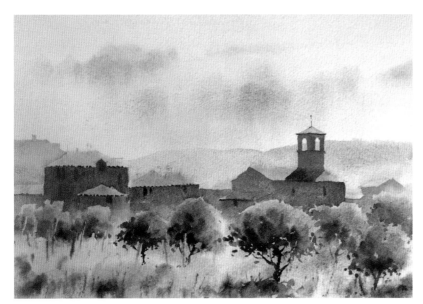

모양 다듬기

종이가 마르면 나무 꼭대기에 맑은 물을 바른 다음, 나무에 대한 2차 채색을 진행한다. 나무 꼭대기에 닿기 전에 1차 채색에 도달하도록 칠한다. 이렇게 하면 나무 꼭대기에 밝은 테두리가 만들어진다. 이제 나무의 밑동은 어떤 목적이 있는지 보자. 그것은 지면을 빛나게 하는 것이다.

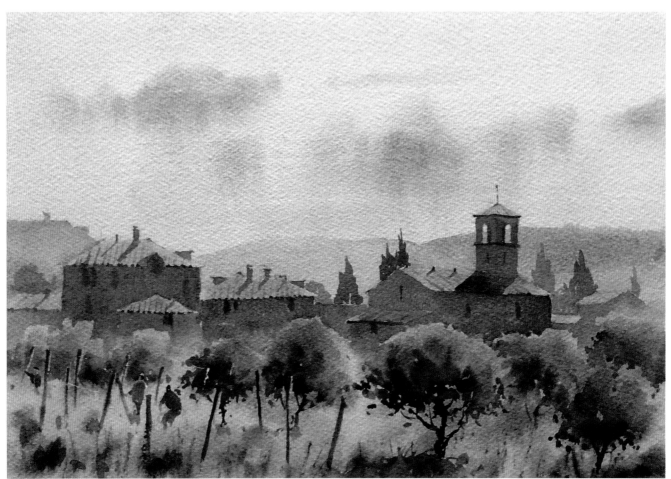

토스카나 마을(*Tuscan Village*)

세부 묘사 및 완성

큰 채색을 통해서 장면에 분위기가 만들어지면 모양을 더 구체적으로 표현하고 노송나무, 굴뚝, 사람들, 전경의 말뚝 등 디테일을 추가해서 흥미를 더한다. 이것은 그림을 채우는 효과가 있으므로 최종적으로 그림에 미치는 영향이 상당히 크다.

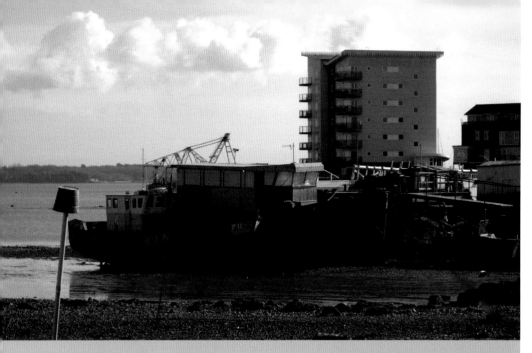

사진 보고 그리기

나는 해안가에 있는 보트 잡동사니에 바로 끌렸고, 그래서 제목은 '보트 잡동사니'로 정해야겠다고 생각했다. 또한 배경이 상당히 지저분해서 바꾸거나 줄여야 한다고 생각했다. 이것을 염두에 두고 스케치를 시작했다.

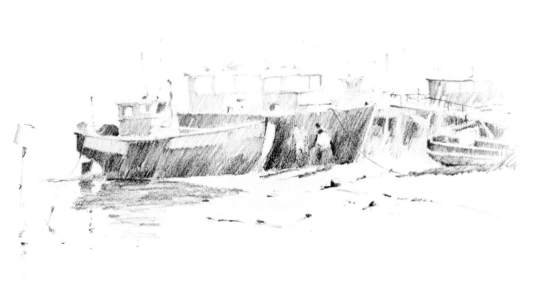

스케치하기

배경을 하나의 단순한 모양으로 그린다. 빌딩 오른쪽에 발코니를 여러 개 추가하여 직선부를 없앴다.

초점인 보트는 명암 대비를 많이 넣음으로써 시선을 끌 수 있게 만든다. 그런 다음 창고와 크레인, 그리고 중경에 보이는 다른 구조물을 그린다. 이때 구성에 도움이 되는 것만 선택적으로 그린다. 사진에 보이는 것을 전부 넣을 필요는 없다. 마찬가지로, 별도로 추가하는 것도 두려워하지 않아야 한다. 뒤에 보이는 배의 선체 부분이 너무 비어 있는 것 같아서 이 부분의 모양을 깨트리기 위해서 해변에 밝게 사람을 몇 명 추가했다.

채색하기

1차 채색의 목적은 종이 전체를 따뜻한 영역과 차가운 영역으로 구분하는 것이다. 중경의 대부분은 결국 빛이 비치는 보트/지붕, 난간 및 유사한 디테일로 채워진다. 이런 이유로 중경은 비교적 복잡하고 1차 채색에도 이것이 반영된다.

해변은 1차 채색이 전부이므로 이것을 염두에 두고 강하고 진하게 칠한다. 깨작거리듯이 그리지 말고, 붓모의 옆면을 사용하여 바로 칠한다.

2차 채색

첫 번째 채색이 완전히 마른 후에 2차 채색을 진행한다. 지금 스케치와 마찬가지로 거리감이 보이지 않는데, 2차 채색을 통해서 대기 원근을 적용하고 보트의 밝은 지붕을 표현한다. 색상은 거리감이 생길 수 있도록 충분히 밝고 푸르러야 하며, 동시에 창백한 지붕이 드러날 수 있도록 적당히 어두워야 한다.

중경을 채색할 때는 위에서 아래로 내려가면서 비드를 통해서 여러 개체를 하나의 모양으로 서로 연결하려고 노력하는데, 비드(bead) 안의 물감에 대한 색과 농도를 조절한다. 큰 모양을 정한 후에는 마지막으로 디테일, 하이라이트 및 악센트를 추가해서 장면에 생동감을 불어넣는다.

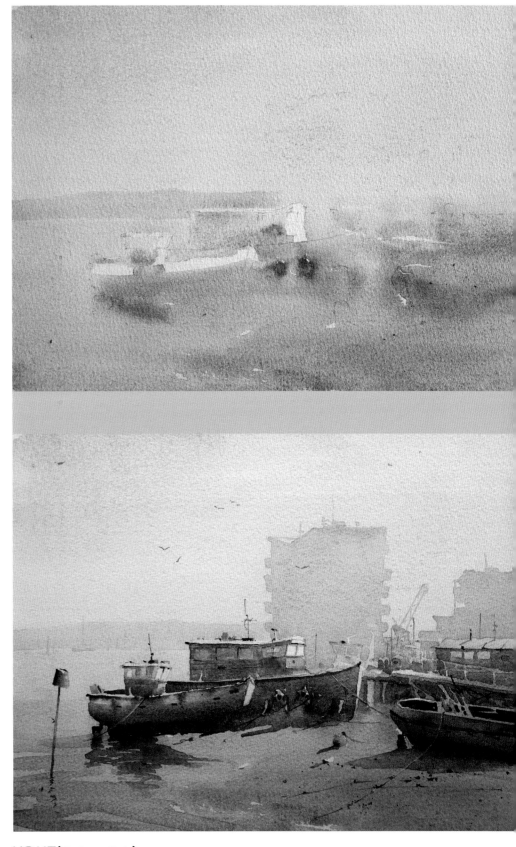

낡은 보트(*Old Boats, Hythe*)

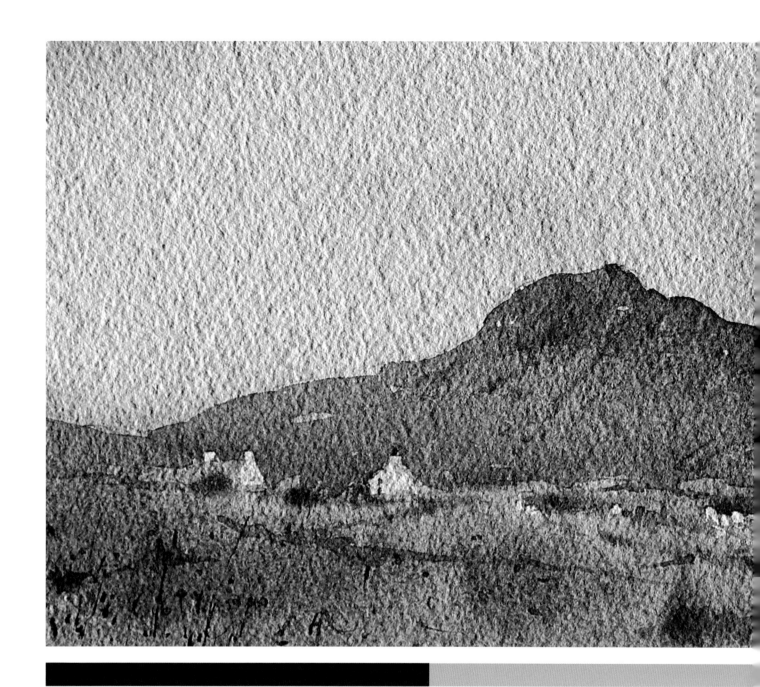

채색으로 세상 보기

예술가가 되면 세상을 보는 방식이 달라진다는 것은 사실이다. 순수 수채화를 그리는 것 자체가 본인의 시야에 영향을 미친다. 나는 이제 채색을 통해 세상을 본다. 그림을 그리지 않는 친구들이 있는데, 내가 신호등을 기다리는 동안 불쑥 "저게 1차 채색인가 2차 채색인가?", "오, 검붉은 어둠이군."이라고 말하니, 당황스럽게 나를 쳐다보았다.

중요한 것은 여러분이 회화에서 사용하고 있는 매체(medium)의 눈을 통해 세상을 봐야 한다는 것이다(그것이 때때로 여러분의 친구를 짜증나게 만들지라도). 만약 그림 그릴 시간이 없다면, 장면을 보는 방법을 연습함으로써 마음속으로 그림을 그릴 수 있다.

고요한 순간이 주어지면, 여러분 앞에 보이는 장면을 1차 채색과 2차 채색으로 구분하려고 노력한다. 가장 밝은 영역과 가장 어두운 영역을 구분하고, 또한 선명한 가장자리와 부드럽고 희미한 가장자리를 구분한다.

이것은 수채화 계획 세우기에도 도움이 되지만, 휴대폰 보는 것을 멈추고 현실 세계에 관심을 갖게 만든다. 내 딸은 내가 운전할 때 차간 거리를 유지하면서 하늘에서 독수리를 찾는다고 믿는다(나의 밴에는 이름과 홈페이지 주소가 적혀 있으니 무슨 수를 써서라도 나를 피하라).

칸 리디(*Carn Llidi, Wales*)

이것은 640gsm(300lb) 황목 수채화지에 그린 작은 그림이다. 나는 종이의 질감이 비치는 것을 보기 좋아하기 때문에 항상 황목 수채화지를 사용한다. 이 그림은 두 번으로 채색으로 완성했다. 하늘과 전경에 대한 전반적인 채색과 이것이 마른 후 언덕과 덤불에 대한 2차 채색.

원칙과 즐거움

이 장의 내용은 그림을 가볍고 직관적인 과정으로 여기는 사람들에게는 약간 딱딱하게 보일 수도 있다. "이 모든 계획이 그림의 자발성을 죽이지 않는가?"라고 반문할 수 있지만, 그들은 요점을 놓친 것이다. 수채화를 채색하는 기술적인 측면과 더불어 정보를 완전히 흡수한 후에 비로소 자유롭게 우리의 느낌을 종이 위에 옮기는 어려운 작업에 집중할 수 있다. 수채화는 잔인한 감독이다. 만약 우리의 지식과 기술이 부족하다면, 머리와 가슴이 원하는 대로 붓이 따라줄 가능성은 거의 없다.

대운하를 지나서
(*Across the Grand Canal, Venice*)

나는 베니스에 세 번 가봤지만, 여태 건물 안에 들어가 본 적은 없다. 그저 거리가 너무 재미있었다. 교회와 건물에 들어가기 위해 줄을 서서 기다리는 것은 그릴 것이 너무 많은 나에게 물리적으로 불가능한 일이다.

베니스의 이 멋진 풍경을 '하늘/땅' 또는 '하늘/물' 형식으로 채색했다. 즉, 하늘과 땅을 먼저 채색하고, 그것이 마른 후에 땅에 놓인 모양을 그린다. 그림 대부분을 두세 번의 채색으로 그린다는 것을 의미한다. 드로잉과 채색 모두 '큰 모양 먼저'라는 원칙을 항상 따라야 한다. 만약 이 모양이 제대로 된다면 분위기는 만들어진 것이고, 여기에 디테일을 추가하는 것은 잘 만들어진 케이크에 아이싱을 하는 것과 같다.

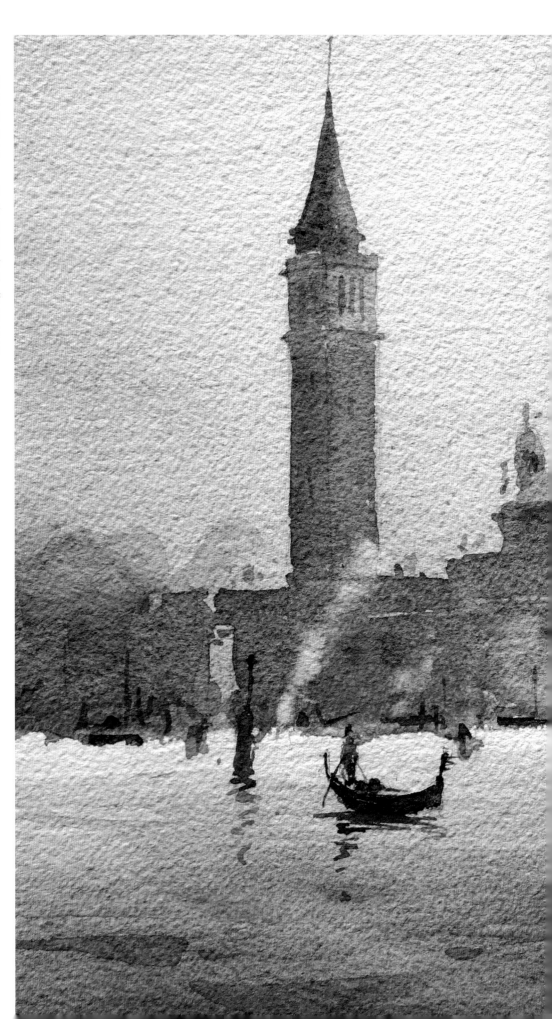

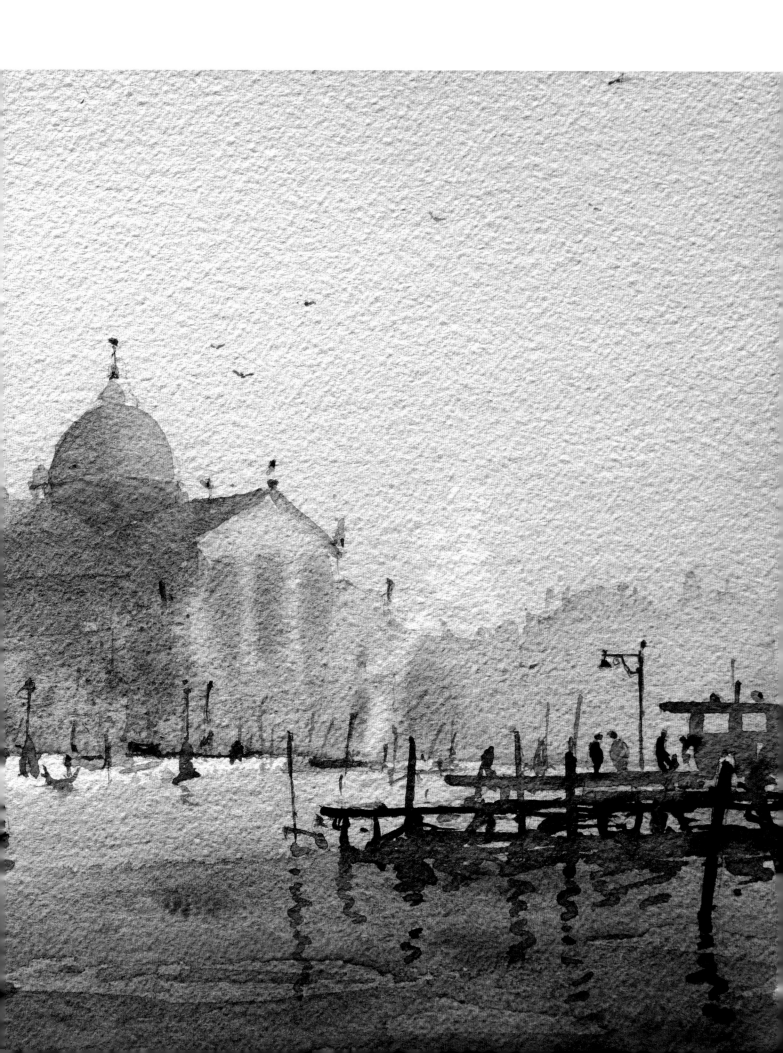

야외 및

실내에서 그리기

풍경화가에게는 두 개의 작업 공간이 있다. 하나는 대자연인데, 가끔은 거칠고 변화무쌍하고 도전적인 반면, 직접성으로 인해서 활기차고 숭고하다. 또 다른 하나는 작업실인데 이는 통제 가능한 공간이고, 또한 다양한 형태의 자료가 장난을 치고 마법을 부리는, 에어컨이 설치된 경기장일지도 모르지만 너무 고루하고 편안해질 수 있으니 주의가 필요하다. 이 두 경우는 셋업과 그리는 방식이 서로 달라야 하며, 화가마다 판이한 접근방식이 요구된다.

작업실

작업실은 큰 작품을 그리는 곳이다. 여행지에서 완성된 스케치, 사진, 그림을 점검하는 곳이고, 날씨, 분위기, 심지어 풍경의 모양 자체도 고치고 다듬는 곳이다. 나는 가끔 이것을 머리로 그린다고 생각한다(아내는 이게 내가 작업실에서 어려움을 겪는 이유란다!).

작업실은 창의성의 허브가 될 수 있지만, 적절하게 활용할 때만 그렇다. 나는 컴퓨터 이미지를 보면서 하루를 시작하지 않아야 한다는 것을 힘들게 배웠다. 정리되지 않은 많은 양의 자료는 하루를 빼앗아가고 화가를 짜증나게 만든다.

나는 내 스케치북을 보는 것으로 하루를 시작하고, 뭔가 괜찮은 것을 발견하면 스케치를 백업하기 위해 관련 사진을 찾는다. 이런 행동조차도 그림 그릴 소중한 시간을 빼앗아갈 수 있다. 좋은 날은 전날 하던 작업에 계속 집중하고 있으므로 작업실로 바로 뛰어갈 것이고, 그럴 일은 절대 없다.

야외

야외 현장에서 그림을 그릴 때, 나는 가장 먼저 머리가 아니라 눈으로 작업한다. 야외 회화는 창조적인 인간 사냥의 한 형태로, 붓의 먹잇감인 소재에 몰래 접근해서 빠르게 살펴본다. 좋은 소재를 찾았더라도 성공한다는 보장은 없지만, 경험이 쌓이면 실력도 늘어난다. 목표는 앞에 있는 장면의 분위기를 포착하는 것이며, 이미지가 나를 통해 그림으로 옮겨지기를 바라는 것이다. 이는 복제가 아니라 해석이라는 것을 깨닫는 것이 중요하다. 최종 결과는 내 앞에 있는 것보다 더 많은 것을 말해야 한다.

물론 야외에서 그림을 그릴 때는 현실적인 고려 사항이 있다. 예를 들어, 나는 항상 그날의 분위기를 그리는 것을 목표로 한다. 화창한 야외에서 비를 그리는 것은 아무 의미가 없다. 따뜻한 옷가지는 필수인 경우가 많으며, 바람을 피하려고 생울타리나 벽 뒤에 서 있는 것만으로도 그림의 결과에 큰 영향을 미칠 수 있다. 따뜻한 날에는 나무 그늘에서 그림을 그리거나 아니면 단순히 아침 일찍 또는 오후 늦게 나가는 것도 좋다.

야외는 실제 학습이 이루어지는 곳이고 작업실에서 작업하는 것보다 갑절로 설렌다. 지속적인 야외 작업이 없으면 풍경화는 식상하고 인위적이게 될 것이다.

나의 작업실

작업실을 깨끗하게 정돈하려고 노력하지만, 지저분해지는 걸 피할 수 없다. 작업에 방해가 될 정도가 되면, 한동안 안 보이던 책상과 바닥이 다시 드러날 때까지 열심히 쓰레기를 치운다.

나는 이젤에서 뒤로 물러서다가, 반짝거리는 라미네이트 바닥에 놓인 거지같은 종잇조각으로 인해 다리를 찧은 적이 있다. 좋은 점도 있었는데, 쓰러져 있는 동안 한동안 '사라져서 잃어버렸다고 생각한' 붓 두 자루를 찾은 것이다.

고르기

화가로서의 예민함을 유지하기 위해서 정기적으로 야외에 나가는 것은 필수적이다. 하지만 여러분이 야외에서 그림을 그릴지 실내에서 그릴지는 결국 여러분에게 달려 있다. 그림에 대한 경험, 대상이 복잡한 정도, 야외 셋업이 쉬운지 등 여러 요소가 결정에 영향을 미친다. 대부분 화가는 둘을 섞는다. 때로는 야외에서 때로는 작업실에서 일한다.

비록 야외에서 스케치만 한다고 하더라도 구성, 단순화, 적절한 시점을 선택하는 기술을 연습할 수 있다.

일상에서 스스로 소재를 선택하는 것이 화가로서 자신이 누구인지 알아내는 가장 확실한 방법이다. 일례로서, 나는 언젠가 웅장한 겨울 참나무를 스케치하고 있었는데 다른 화가가 나무 밑동 바로 옆에 서 있는 것을 보았다. 알고 보니 그녀는 그저 나무껍질의 질감을 좋아했던 것이다. 결국 그녀의 그림은 풍부한 질감에 중점을 두었고, 그 지역의 더 넓은 분위기는 내 그림에 담겼다.

야외 그림은 전부 야외에서 완성해야 한다는 생각은 잘못이다. 예를 들어 변덕스러운 날씨 때문에 나는 종종 사진이나 스케치를 토대로 작업실에서 그림을 완성한다. 혹은 그림이 전달하는 메시지를 향상시킬 수 있는 간단한 터치로 마무리한다.

야외에서 그린 작은 그림은 작업실에서 크게 그릴 때 사진 자료와 함께 사용할 수 있다. 혹은 다른 장면의 스케치를 같은 분위기의 그림으로 바꾸는 데 도움이 되는 '분위기 지표(mood indicator)'로 활용할 수 있다.

나는 야외 작업 및 작업실 작업 모두 즐긴다. 둘 다 함께 다양하고도 창조적인 영감을 제공한다.

맞은 편:
폴페로(Polperro Corner)

당일 야외 분위기를 살리느라 그림에 손을 너무 많이 대는 바람에 투명함을 잃어버리는 경우가 종종 있다. 그러나 이게 그냥 낭비는 아니다. 이 그림은 너무 손대서 탁하게 되어버린 작은 야외 현장 그림을 바탕으로 작업실에서 더 크게 개선해서 그린 것이다.

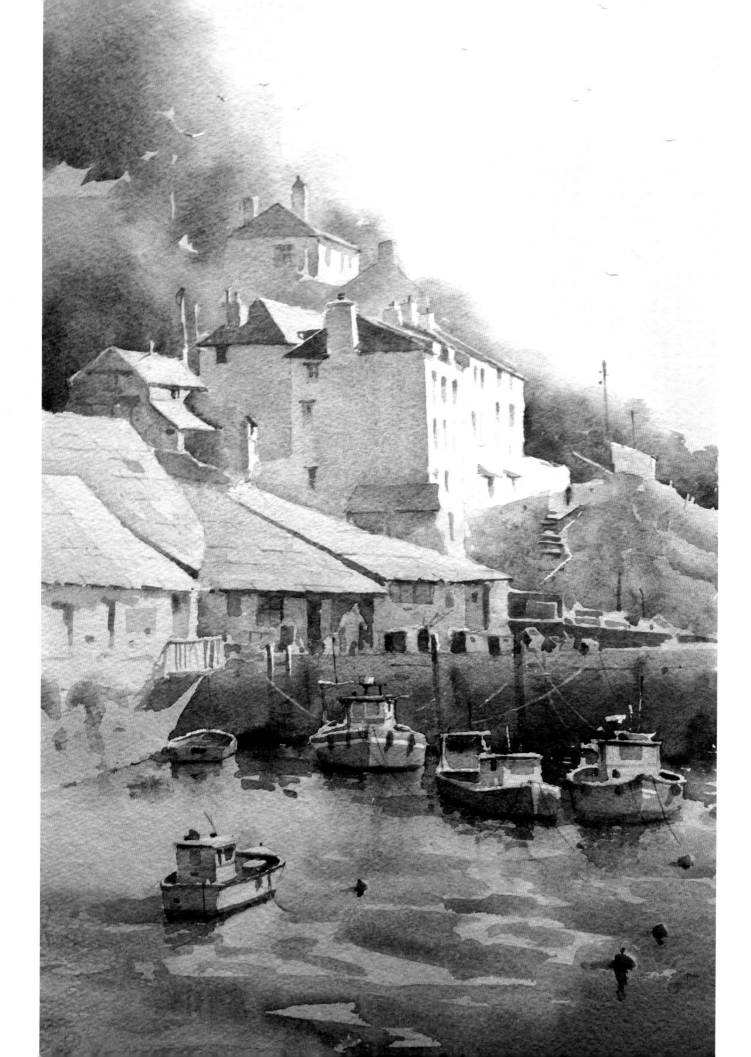

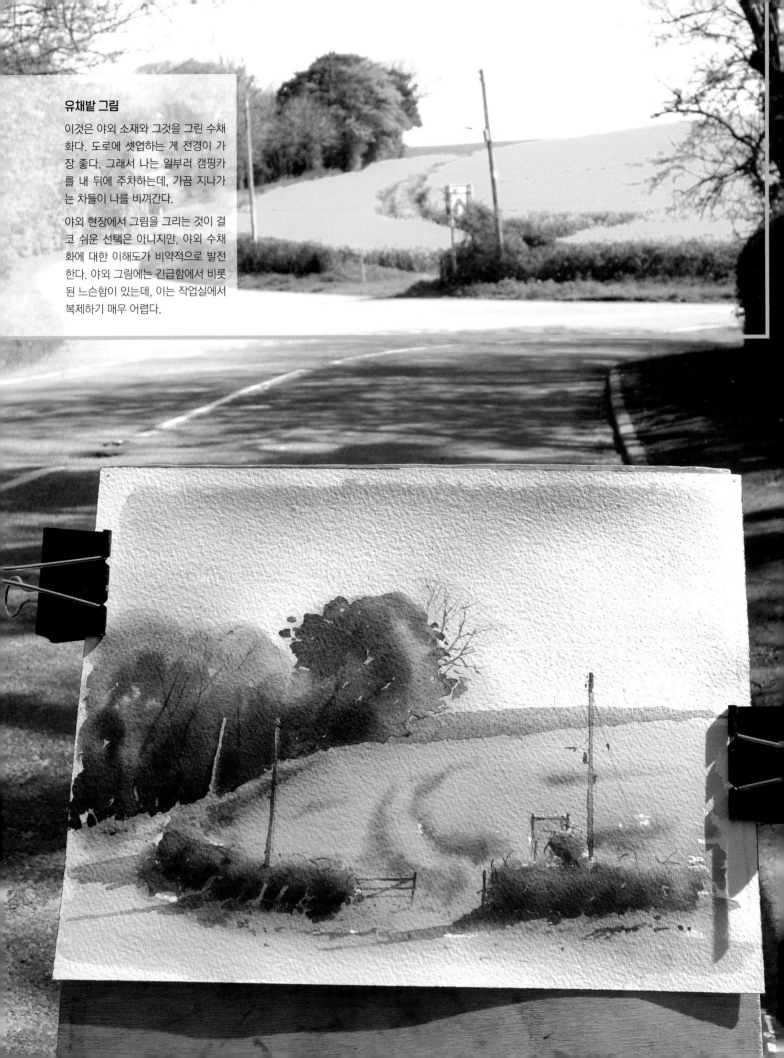

유채밭 그림

이것은 야외 소재와 그것을 그린 수채화다. 도로에 셋업하는 게 전경이 가장 좋다. 그래서 나는 일부러 캠핑카를 내 뒤에 주차하는데, 가끔 지나가는 차들이 나를 비껴간다.

야외 현장에서 그림을 그리는 것이 결코 쉬운 선택은 아니지만, 야외 수채화에 대한 이해도가 비약적으로 발전한다. 야외 그림에는 긴급함에서 비롯된 느슨함이 있는데, 이는 작업실에서 복제하기 매우 어렵다.

농장 그리기

이 오래된 농가 연못은 집에서 2~3km 정도 떨어진 거리에 있다. 잘 알려진 그림 명소인데, 상쾌한 겨울 아침에 어울리는 멋진 소재다.

이런 날 야외에서 그림을 그리는 것은 정말 즐거운 일이다. 칠이 오랫동안 젖어 있기 때문이다. 따라서 경험이 부족한 사람들이 심사숙고한 후, 종이가 마르기 전에 채색을 조정할 수 있는 시간이 훨씬 많다. 나는 시원한 계절에 그림 그리는 것을 좋아하는데, 그때는 풍경이 여름의 초록으로 가려져 있을 때보다 훨씬 더 흥미롭기 때문이다.

왜 일상을 그리는가?

야외에서 그림을 그리는 것은 가혹한 일이 될 수 있으며, 지나치게 양이 많고 정리되지 않은 재료, 시원찮은 드로잉과 계획 능력, 혹은 부적절한 의복 등에는 바로 대가를 치르게 된다. 실내에서 그릴 때보다 물리적으로 절차가 더 급박하기 때문에, 정신을 바짝 차리고 신경을 곤두세워야 한다. 그렇지 않으면 소재는 움직여 사라지고, 과도하게 손대서 탁해진, 그리고 반쯤 그려진 수채화가 우리를 놀릴 것이다.

긍정적인 면을 말하자면, 이것은 우리가 배워야 할 교훈이며, 올바른 태도를 지니고 있다면 좋지 않은 경험도 실력을 향상시키는 동기가 될 수 있다.

야외에서 그림을 그리는 것은 처음에는 꽤 어렵지만, 우리의 일상을 그린다면 경험은 전체적으로 더 풍성해진다. 우리의 눈과 여러 감각이 소재와 직접 접촉하므로, 초기의 망설임과 긴장감이 사라지면 결과가 그림에 확실하게 반영된다.

나는 그냥 야외가 좋다. 그것은 결국 실제 세상이기에, 우리가 그림을 그리는 동안 자연은 그림과 무관하게 나를 황홀하게 만든다. 야외에서 그림을 그리면서 멋진 광경을 보게 되고, 야외에서 시간을 보내는 것이 정신 건강에도 이롭다.

Tip

야외에서 그려본 적이 없는 사람은 스케치북부터 시작해야 한다. 나는 여전히 샌드위치, 물병, 스케치북을 싸 들고 아침나절 혹은 온종일 돌아다니면서 큰 즐거움과 많은 소재를 얻는다.

세상을 채색하기: 일상 그리기

수채화 계획세우기(34-41페이지)에서 나는 우리가 세상을 채색으로 봐야 한다고 말했다. 일상을 그리는 것은 '세상을 채색하기'로 이해할 수 있다. 왜냐하면 그게 우리가 해야 하는 일이기 때문이다. 세상은 수없이 많은 개체로 이루어져 있으며, 그것을 결합해서 모양으로 만들어야 한다. 그러면 우리는 가능한 한 적은 수의 채색으로 그림을 그릴 수 있다.

나는 일반적으로 그림에서 멀리 보이는 모양 혹은 '조용히' 처리하고 싶은 모양끼리 서로 결합하려고 노력하기 때문에, 이들 영역에서는 모양의 수가 적다. 반면에 시선을 끌어야 하는 초점에서는 모양이 더 많다. 이것은 그림을 그릴 때 수행하는 분석적인 연구라기보다는 우리가 실제로 사물을 보는 방식이다. 우리가 그림을 그릴 때는, 경관의 전체적인 맥락을 볼 때보다 세부 사항을 더 잘 인식한다.

나는 종종 눈을 가늘게 뜨고 장면을 바라본다. 그리고 채색에 대한 기본적인 계획이 서기 전까지는 그림을 시작하지 않는다. 나는 가장 밝은 영역을 찾아낸 후, 어둠도 암시하면서 1차 채색 단계에서 이들 영역에 요구되는 최대 강도가 바로 채색될 수 있도록 신경 쓴다. 나는 중경을 판단하는 데 시간을 좀 사용한다. 왜냐하면 이곳은 종종 채색 측면에서 가장 번잡한 영역이고, 가능한 한 많은 1차 채색을 적용해야 하기 때문이다. 만약 컨디션이 좋다면 내가 그림 도구를 셋업할 즈음에 이미 계획은 다 섰고, 바로 그림을 그린다. 그렇지 않으면 해결책이 떠오를 때까지 서서 혹은 앉아서 참을성 있게 기다린다. 가끔은 비가 오거나 화가 난 농부가 금방 찾아오기에, 사냥은 시작도 하기 전에 끝나 버린다.

일반적으로 전 과정은 1시간에서 1시간 30분 정도 걸린다. 그 이상은 해가 너무 멀리 가버리거나 날씨가 바뀌면서 현장의 '느낌'이 사라진다. 아주 좋은 날에는 더 많은 시간을 쓸 수는 있지만 개인적으로 이것이 과로로 이어지고, 야외 그림에서 매우 중요한 것이 에너지인데 그것이 사라진다고 느낀다.

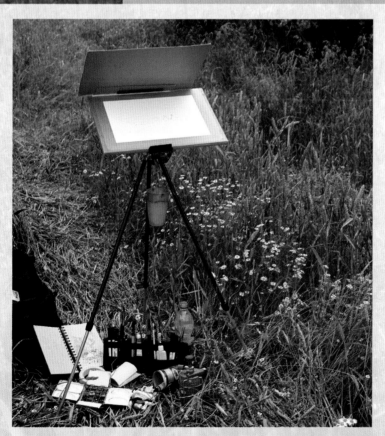

나의 도구

22페이지에서 설명한 대로 야외에서 그릴 때는 야외 현장에 적합하도록 재료를 선택해서 보태거나 아니면 빼야 한다. 배낭에 장비와 도구를 미리 꾸려두고 바로 나갈 수 있도록 하거나, 적어도 작업실 벽에 필요한 물품 목록을 붙여두는 것은 유용하다. 꼭 필요한 도구를 놀라울 정도로 쉽게 잊어버리기 때문이다. 티나(Teena)는, "내가 식자재를 쇼핑할 때도 같은 식으로 접근한다면, 나의 요리 모험은 가족에게 그리 위협적이지 않을 수도 있다"라고 말했다.

여기 보이는 도구는 내가 가지고 다니는 것이다. 작업실 셋업과 확실히 다른 건 경량 이젤이다. 무릎 위에 놓고 그릴 수 있는 사람도 있지만, 나는 화판에 갇히지 않고 화판에서 멀리 떨어져야 한다. 이젤에 붙일 수 있는 자외선 차단제와 이젤에 매달린 물통도 확인할 수 있다.

나는 실내든 야외든 항상 같은 팔레트를 사용한다. 엄지손가락을 넣는 고리가 있어서 손에 단단히 고정된다. 작업실에서는 더 큰 팔레트를 사용하고 야외에서는 작은 팔레트를 쓰는 사람도 있다. 작은 팔레트는 아무래도 사용할 수 있는 물감의 수가 제한적이다. 내 배낭에 있는 다른 물품으로는 물이 들어 있는 플라스틱 병과 매우 습한 날에 그림을 말릴 수 있는 낡은 캠핑용 스토브와 라이터가 전부다.

홉 건조소

이 날은 몹시 더웠다. 나는 홉 건조소(Oast Houses: 양조시설에서 홉(hop)를 건조하는 곳)가 흔한 영국 켄트(Kent) 출신이 아니기에 낡은 홉 건조소가 매우 흥미로웠다. 편집자, 사진작가와 더불어 시원한 음료수를 들고 근처 호스텔 앞에서 노는 게 나을 거 같은 정말 무더운 날씨였지만 종이에 그것을 그리고 싶었다.

더위로 인해 어려움을 겪었음에도, 결과는 나쁘지 않았고, 집에 돌아온 후에는 고무되어 작업실 버전으로 하나 더 그렸다. 72-73페이지의 작업실 버전과 맞은편의 야외 현장 버전을 비교해보자.

필요한 것

대형 몹브러쉬(mob brush)
12호, 8호, 6호 세이블 둥근붓(sable round brush)
리거붓(rigger brush)
33×23cm(13×9in) 샌더스 워터포드 300gsm(140lb) 황목 수채화지를 화판에 스트레칭함
마스킹액, 룰링펜(오구펜)
내가 평소 사용하는 팔레트(18페이지 참고)

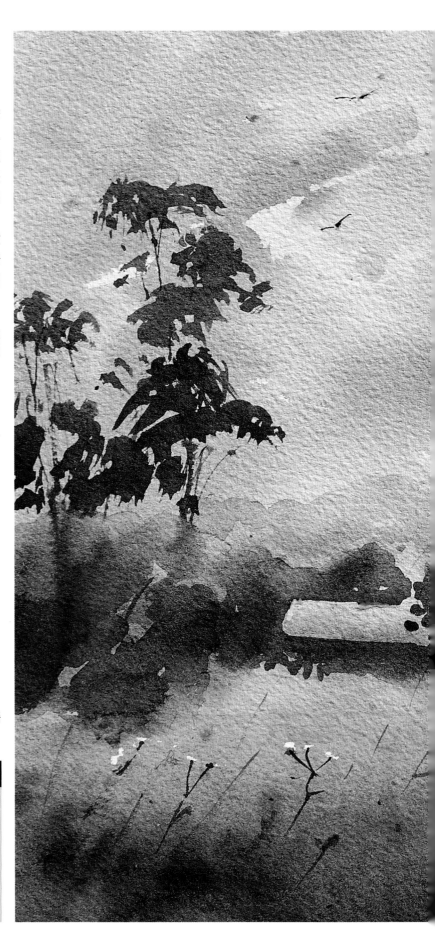

완성 작품

도구가 아닌 기법

내가 사용하는 재료나 물감은 참고일 뿐이고, 이걸 그대로 따라 할 필요도 없고 또한 이게 전부도 아니다. 가장 중요한 것은 붓이 아니라 어떻게 그리느냐 하는 것이다. 이제부터 설명하는 방법을 따르되, 재료는 본인이 가장 편한 것을 사용하기를 바란다.

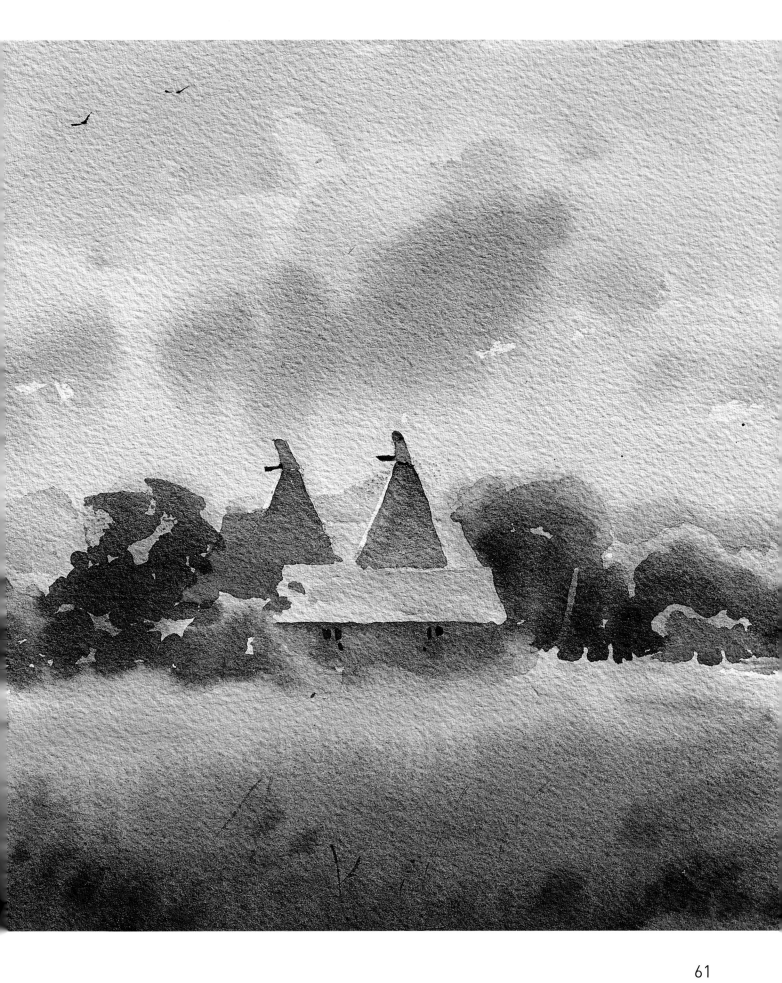

스케치 및 준비

야외 현장에서 작업할 때는 상황의 긴급성을 인식하고 대응하는 것이 중요하다. 이것은 서두르거나 급하게 대응하는 것이 아니라, 상황에 제대로 대처하는 절차를 의미한다.

장비는 복잡하지 않고, 조립하기 쉬워야 하며, 모든 걸 가까이 두고 효과적으로 작업할 수 있는 형태여야 한다.

셋업하기 전에, 물감을 미리 물로 축여서 채색을 시작할 즈음엔 물감이 촉촉하게 살아 있어야 한다. 필요 이상으로 드로잉하지 말라 – 중요한 것은 큰 모양이고, 작은 모양은 나중에 붓으로 묘사할 수 있다는 것을 기억한다.

셋업에 시간을 낭비하지 말라. 장면을 보는 즉시 이유와 방법을 분석해야 한다. 야외에 노출되어 있고 시간적 제약이 있으므로 야외 그림은 다소 여유로움을 추구하는 작업실 그림과는 매우 다르며, 야외 그림은 실내작업에 연결되고 향상시킨다.

준비

장면을 분석하면서 이젤을 재빨리 설치하고 연필로 스케치한다. 룰링펜으로 홉 건조소 지붕 왼쪽 면에 마스킹액을 약간 바른다.

첫 단계

이 단계에서의 목표는 채색 강도와 색상에 변화를 주면서 위에서부터 아래로 하나의 연속된 채색으로 일종의 고스트 이미지(ghost image)를 만드는 것이다.

하늘은 이 단계가 전부이고, 전경 부분은 이후 단계에서 아주 약간의 추가 작업만 있다. 이날은 무더운 날씨로 인해서 건조 시간이 매우 짧았기 때문에 작업을 빠르게 진행했다. 이러한 도전적인 상황에 대응하는 것도 나름 재미있다.

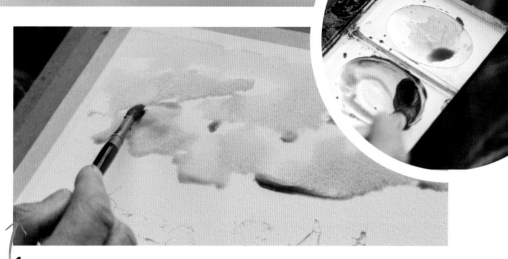

1 무작위로 구름 모양을 만들기 위해서, 몹브러쉬를 사용해서 하늘 위쪽에 물을 먼저 바른다. 묽은 코발트 블루로 그 영역에 칠한다. 그러면 비드(bead)가 만들어지며, 10호 세이블 붓, 코발트 블루와 카드뮴 레드로 구름을 그리는 동안에도 비드는 유지된다. 하늘 아래쪽부터 지평선까지는 세룰린 블루를 사용해서 비드를 만들면서 채색한다.

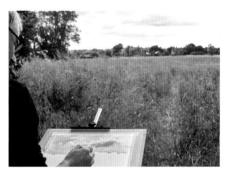

작업하면서 앞에 보이는 장면을 계속 참고한다.

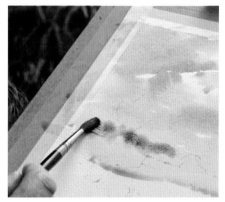

2 물감이 아직 마르지 않은 상태에서 10호 세이블 붓을 사용해서 더 진한 코발트 블루에 번트 엄버를 약간 추가해서 멀리 보이는 일련의 나무를 그린다.

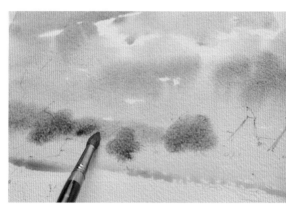

3 더욱 진한 후커스 그린과 번트 씨에나 혼색으로 근경의 나무를 그린다.

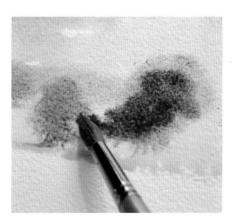

4 울트라 블루를 추가해서 더 짙은 혼색을 만든 다음 나무의 어두운 부분을 칠한다. 이 작업은 종이가 아직 젖은 상태로 살아 있을 때 빠르게 진행해야 한다.

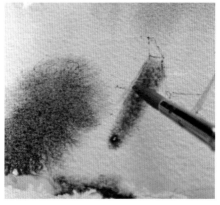

5 다음엔 건물을 그리는데, 울트라마린 블루와 번트 씨에나를 혼색해서 사용한다. 물감을 상당히 진하게 섞는다.

6 물감이 약간 번지므로 모양의 안쪽에 칠한다. 만약 선을 지나 번지면, 손가락으로 살짝 걷어 올리면 멈춘다.

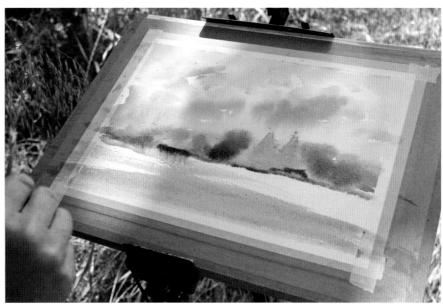

7 울트라마린 블루와 번트 엄버를 진하게 혼색해서 생울타리를 그린다.

8 대형 몹브러쉬로 카드뮴 옐로우와 카드뮴 레드를 혼색해서 들판을 빠르게 칠하고, 생울타리의 남은 비드와 연결한다.

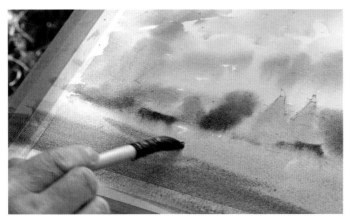
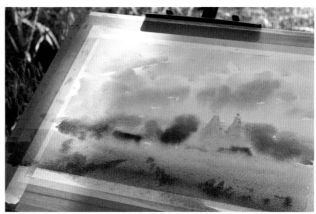

9 동일한 그린, 옐로우-오렌지를 더 진하게 혼색해서 전경의 들판을 진하게 칠한다.

10 보다 풍부하고 진한 터치로, 8호 둥근 붓을 이용하여 들판에 질감을 추가한다.

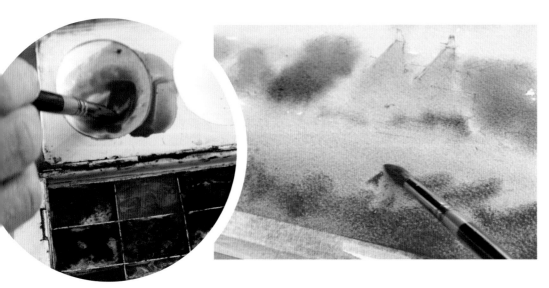

11 전경은 가장 풍부하고 진한 물감을 사용하는데, 필요한 만큼만 그린다. 너무 많이 그려 넣으면 그림이 어수선하고 번잡해 보인다.

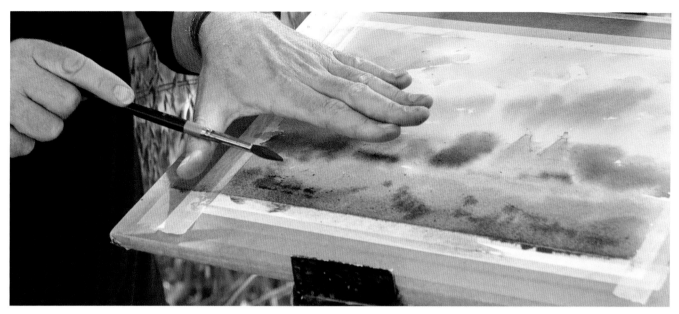

12 사진처럼 손을 종이 위로 약간 들어 올려서 들판 위쪽 영역을 가린다. 그런 다음, 물감을 묻힌 붓을 엄지손가락에 가볍게 두드려 작은 물감 방울을 떨어뜨림으로써 들판에 질감을 만든다.

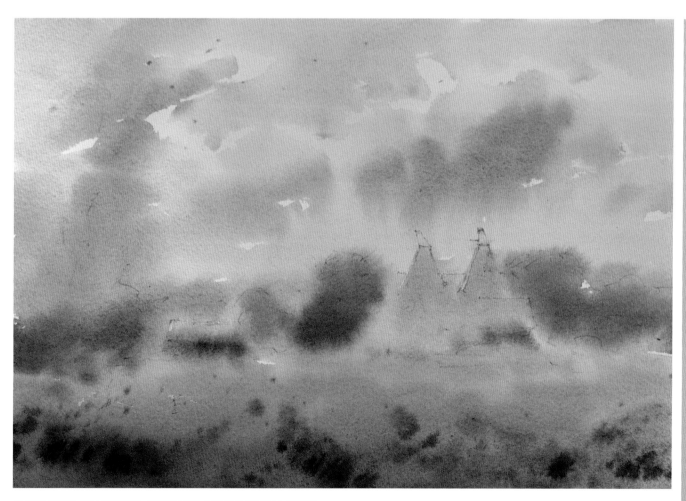

첫 번째 단계가 끝난 그림이다. 완전히 마른 후에 다음 단계로 넘어간다.

두 번째 단계

첫 단계 채색이 마른 후에 보면, 그림이 단조롭다. 따라서 전경과 배경 사이에 톤, 색상, 모양을 대비시킴으로써 거리감을 만들고 싶다. 두 번째 단계에서는 여기에 집중할 것이다.

1 거리감을 만들기 위해서 나무 오른쪽 위 하늘을 맑은 물로 축이고, 코발트 블루에다 카드뮴 레드를 약간 섞은 물감을 사용해서 나무를 추가로 그린다. 붓은 6호 세이블 붓을 사용한다. 그러면 앞쪽 나무 위에는 하이라이트가 만들어진다.

2 앞쪽의 나무도 물을 종이에 바른 후 더 진하게 칠한다. 이때 뒤에 보이는 블루-그린 나무와 만나는 전경 나무의 꼭대기는 건드리지 않는다. 후커스 그린과 번트 엄버를 혼색해서 약간 가미한다. 틈새를 깨끗한 종이로 그냥 남김으로써 모양을 형성한다.

4 붓끝으로 나무의 질감을 그리는데, 1차 채색이 보이도록 틈새를 둔다. 생울타리도 같이 그린다.

3 홉 건조소 왼쪽의 나무를 진하게 혼색해서 그린다. 드라이브러쉬 기법을 사용한다. 붓에 물감을 조금 묻혀 마른 종이 위에서 가볍게 그리면 종이의 질감을 드러낼 수 있다.

5 옆 건물은 네거티브 기법으로 그린다. 즉, 모양 둘레를 전부 그려서 건물이 드러나게 만든다.

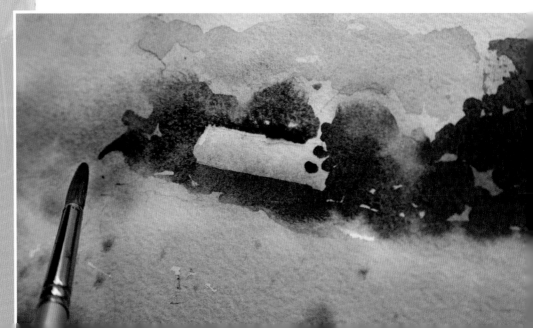

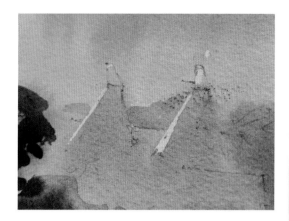

6 그림을 완전히 말린다. 날이 맑으면 전혀 오래 걸리지 않는다! 깨끗한 손가락으로 마스킹액을 문질러 뗀다.

7 나머지 중경은 마찬가지로 후커스 그린과 번트 엄버를 혼색해서 8호 붓으로 그린다. 위에 보인 디테일은 네거티브 기법으로 전봇대 둘레를 그리는 것을 보여주고 있다.

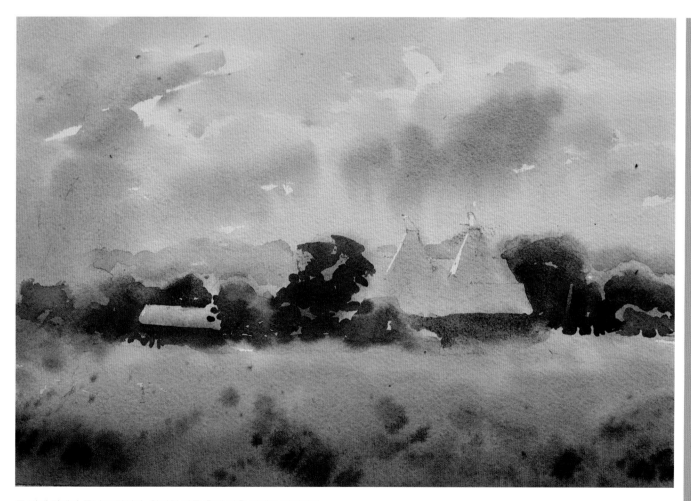

두 번째 단계가 끝난 그림이다. 완전히 마른 후에 다음 단계로 넘어간다.

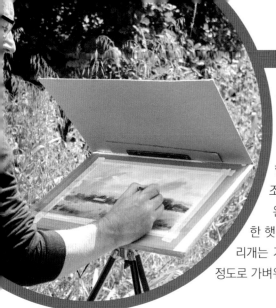

세 번째 단계

야외 작업이 가지고 있는 위험성 중 하나는 빛이 변한다는 것이다. 작업을 빨리 진행해야 할 뿐 아니라 그림에 직사광선이 내리쬐면 건조 시간이 엄청나게 줄어든다.

왼쪽 사진이 나의 해결책이다. 합판으로 간단한 햇빛 가리개를 만들어 이젤에 장착한다. 햇빛 가리개는 가볍고 튼튼해야 한다. 그러나 바람에 날아갈 정도로 가벼워서는 안 된다.

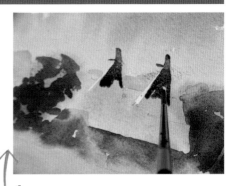

1 이제 선명한 가장자리를 가진 모양을 그린다. 울트라마린 블루와 번트 씨에나를 혼색한 물감으로 홉 건조소 지붕을 그린다. 5호 붓을 사용한다.

2 왼쪽의 큰 나무를 그릴 때는 먼저 낡은 10호 붓을 화판 가장자리 바닥에 눌러 붓모를 벌린다(원 안 사진 참고). 그러면 가장자리가 흩어진 재미있는 모양을 그릴 수 있다. 물감은 후커스 그린, 번트 씨에나, 울트라마린 블루의 혼색을 사용한다.

3 리거붓과 같은 혼색을 사용하여 잎사귀 사이의 몇몇 가지를 묘사한다. 이 작업은 잎사귀가 아직 젖어 있을 때 진행해야 한다.

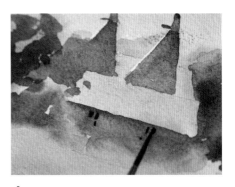

4 여전히 리거붓을 사용하고, 울트라마린 블루와 번트 씨에나를 진하게 혼색해서 창문을 그린다.

5 새를 빠트리지 않는다. 새도 같은 혼색을 사용해서 그린다. 리거붓을 너무 많이 사용하지 않도록 주의한다. 상당히 위험한 붓이다.

6 아래쪽 지붕에 질감을 넣는다. 6호 붓과 묽은 번트 씨에나를 사용한다.

7 전경에 구름 그림자를 드리우려면, 전경에 몹브러쉬로 맑은 물을 부드럽게 칠한다.

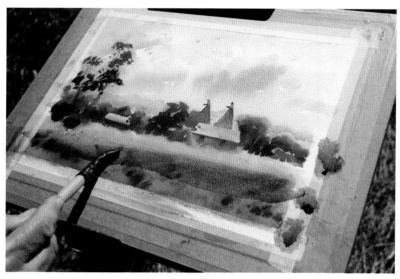

8 상당히 진한 (하지만 여전히 비드는 생기는) 울트라마린 바이올렛으로, 난잡하지 않게 그림자를 그린다.

9 울트라마린 바이올렛과 울트라마린 블루를 혼색하여, 웨트인웨트 기법으로 전경의 그림자를 더 진하게 칠한다. 이때 한 번의 붓터치로 칠해야 하며, 더 손대면 바탕칠을 닦아낼 위험이 있다.

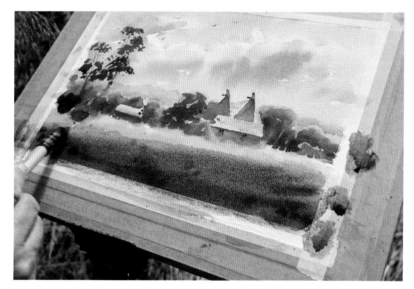

10 그림자 위에 깨끗한 물을 소량 떨어뜨린다. 이것이 바이올렛 색상 방향으로 흘러내려가 잔디 같은 느낌이 만들어진다.

Tip

이 단계는 운에 맡겼기 때문에 선택사항이다. 물감이 말라버렸는지, 아니면 아직 젖어 있어서 작업이 가능한지에 달려 있다.

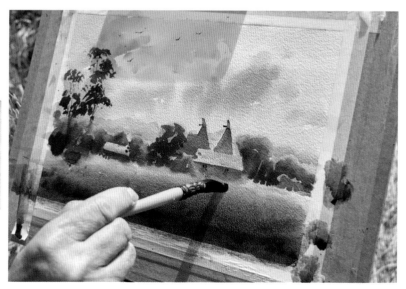

11 들판에 카드뮴 레드를 흩뿌려서 양귀비를 암시한다. 들판 위쪽은 손으로 막아준다.

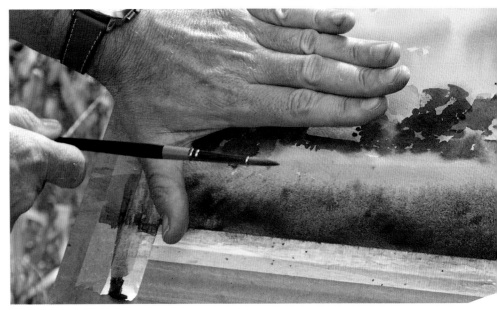

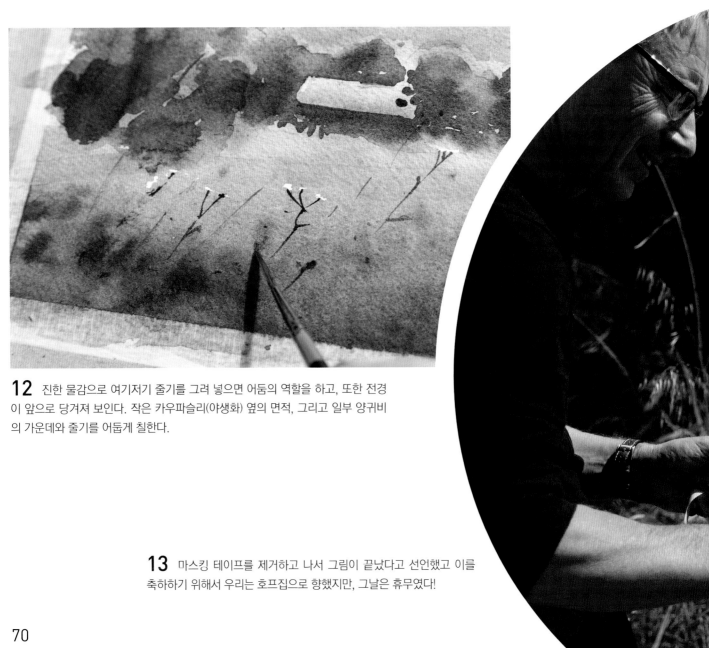

12 진한 물감으로 여기저기 줄기를 그려 넣으면 어둠의 역할을 하고, 또한 전경이 앞으로 당겨져 보인다. 작은 카우파슬리(야생화) 옆의 면적, 그리고 일부 양귀비의 가운데와 줄기를 어둡게 칠한다.

13 마스킹 테이프를 제거하고 나서 그림이 끝났다고 선언했고 이를 축하하기 위해서 우리는 호프집으로 향했지만, 그날은 휴무였다!

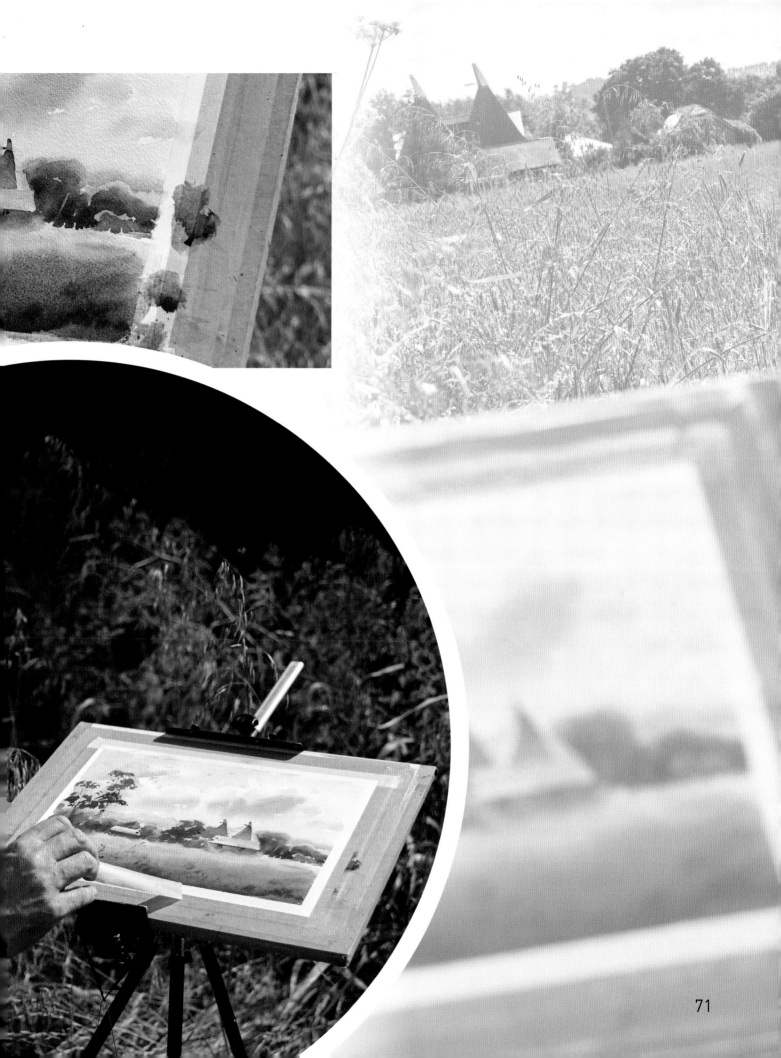

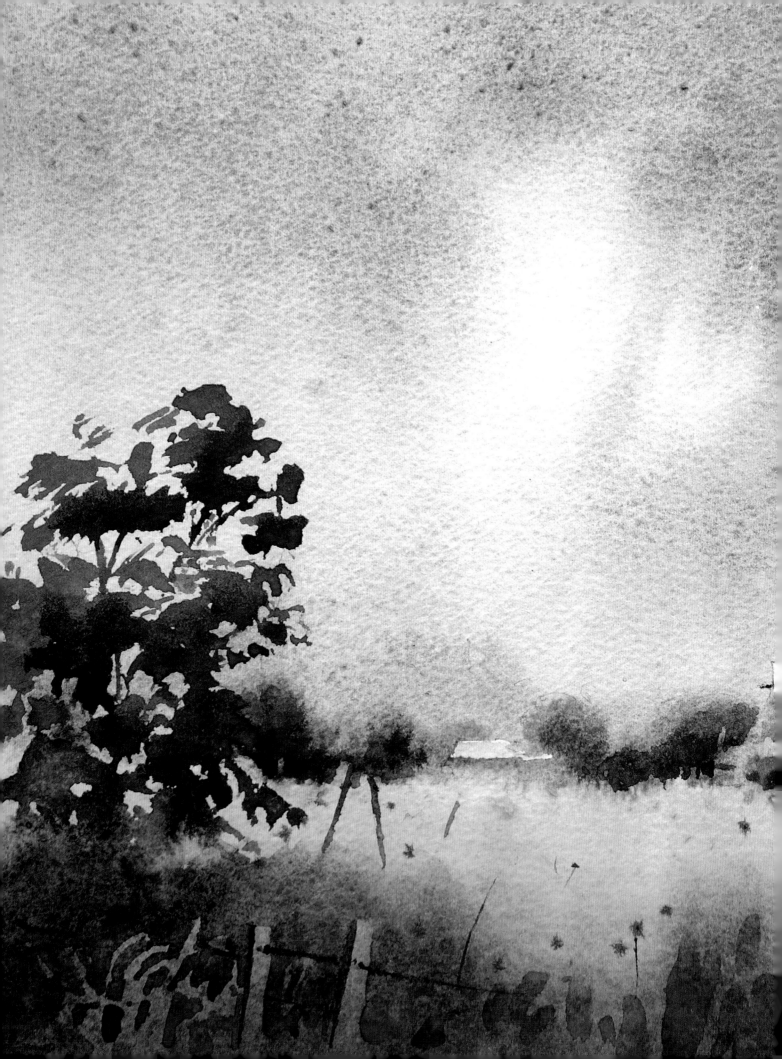

야외에서 작업실로

야외 현장에서 그림을 완성한 후 집으로 가져오면, 보통 다음날 그것을 평가한다. 실제 소재를 벗어나면, 그림은 원본과 경쟁하는 것을 멈추고 자신의 삶을 시작한다. 나는 일부 영역을 얇게 글레이징 하거나 곳곳에 붓터치를 추가한다. 온전히 그냥 두기도 한다.

야외 그림의 성공 여부를 프레임 가능한 그림을 기준으로 판단해서는 안 된다. 집으로 가져온 것은 완성한 그림 이상으로 아주 많다. 작업실에서 실패하면 야외 현장에서 실패한 경우보다 훨씬 괴롭다. 작업실에서 실패하면 시간 낭비라고 생각되지만, 야외에서는 실패하더라도 친구들과 멋진 풍경 속에서 풍성한 경험을 한다. 야외에서는 배우는 게 많으며, 작업실에서 사용할 수 있는 참고 자료도 얻는다.

홉 건조소(*Oast Houses, Kent*)

이 그림은 나중에 작업실에서 그린 것인데, 현장에서 그린 것과 비교해보자. 가장 먼저 감사할 점은 뜨거운 태양과 싸우지 않았기 때문에 채색이 더 깨끗하다는 것이다. 따라서 그림이 더 부드럽고 분위기 또한 더 낫다. 형식과 구성도 약간 바꿨다. 작업실 버전은 정사각형이라서 친밀감은 향상되었으나 홉 건조소는 뒤로 밀려났다.

원작을 스스로 신중하게 평가한 후에 모든 결정을 내린다. 우리는 스스로 가장 엄격한 비평가가 되는 법을 배워야 한다.

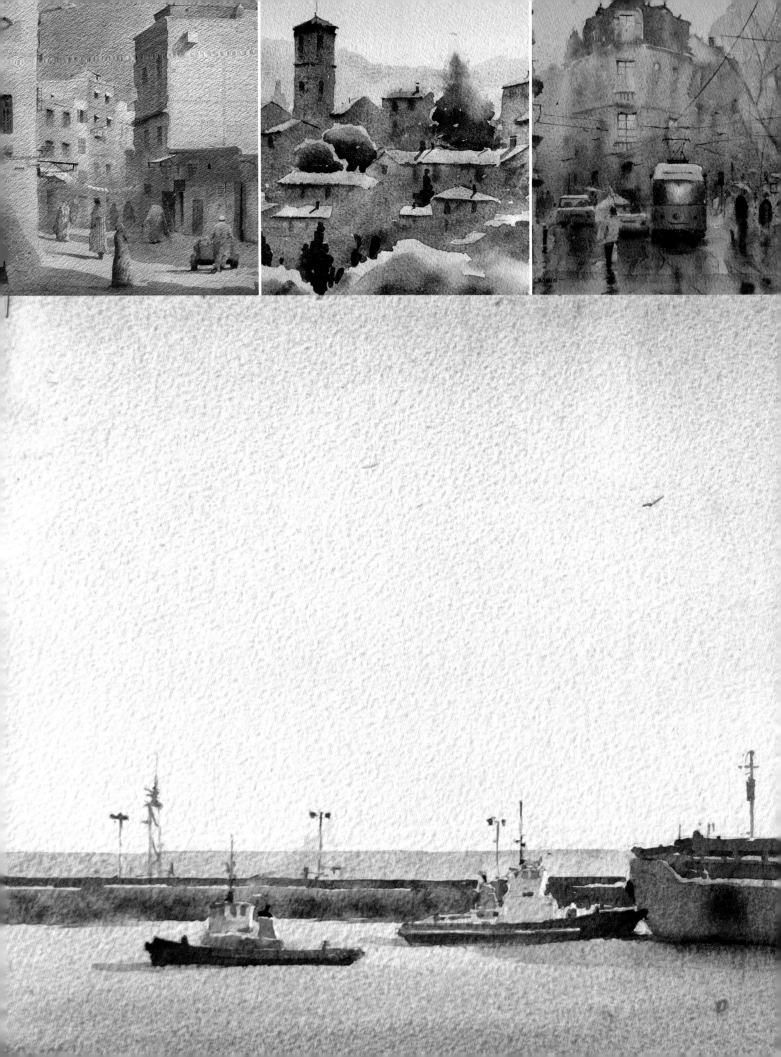

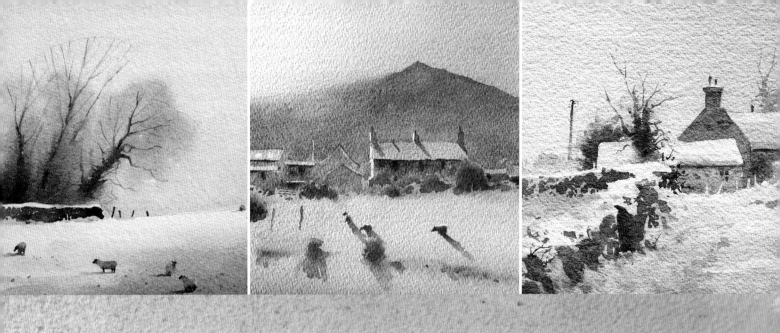

빛과 광채로

수채화 그리기

빛과 수채화

외출해서 밖으로 나가보면 도시든 시골이든 정말로 많은 사람이 자연과 완전히 단절되어 있다는 걸 알게 된다. 이어폰을 끼고 있거나 핸드폰을 들여다본 채 생각에 잠겨 있거나 딴 데 정신이 팔려 있다. 슬프다. 왜냐하면 사람은 서로 혹은 주변 환경과 상호작용하고 반응하도록 감각이 발달되어 왔기 때문이다.

밖으로 나가서 숨 쉬고, 주변의 소리에 귀 기울이고, 우리가 사는 세상을 주의 깊게 보면 이곳이 상당히 흥미로운 곳이라는 것을 알게 된다. 도시든 시골이든, 새벽부터 해 질 녘까지 같은 장소에 서 있다고 상상해보라(그렇게 오랜 시간이라면 앉는 것이 더 낫겠지만). 냄새, 소리, 그리고 경치는 온종일, 때로는 미묘하게 때로는 극적으로, 계속 변할 것이다. 일 년 내내 한 장소에 머무를 수 있다면(우리 대다수는 그렇게 할 수 있고, 그곳을 집이라고 부른다), 계절마다 그러한 변화를 볼 수 있다. 풍경화가에게 평생의 영감을 주는 것이 바로 이런 변화다.

누구든지 처음 그림을 그리기 시작할 때는 가능한 한 모양이 올바르게 보이도록 그리기 위해서 애쓰는 경우가 많은데, 대부분의 초보자는 눈에 보이는 대로 정확하게 그리는 것에 중점을 둔다. 그러나 점차 실력이 나아지면 이러한 개체들이 시각, 빛, 날씨에 따라 계속 변한다는 것을 깨닫게 된다. 그래서 이 책에는 건물, 나무 혹은 하늘처럼 구체적인 개체를 그리는 장이 따로 없다. 박무(mist) 속에서 보던 건물을 햇빛 아래서 보면 완전히 다르며, 모양, 가장자리, 색깔, 톤의 조합을 완전히 달리해서 건물을 칠해야 한다는 것을 알아야 한다. 그러므로 작품에서 다른 느낌이 생기게 하는 열쇠는 날씨, 계절, 시각이 그림 속의 모양, 가장자리, 색, 그리고 톤에 어떤 영향을 미치는지를 파악하는 것이다. 이러한 것들이 서로 다른 '분위기'를 만들어낸다고 하며 이 책의 마지막 부분은 풍경 수채화가의 궁극적인 도전 과제를 다루고 있다. 순수한 투명 채색을 이용하여 어떻게 이런 분위기를 그림에 담느냐는 것이다. 또한 각 그림의 분위기를 고려하기 위해서는 그림 계획이 어떻게 달라져야 하는지 살펴볼 것이다.

명확하게 하려고 지금까지 태양, 비, 눈, 옅은 안개처럼 제목을 붙였다. 물론 이러한 제목은 서로 결합할 수 있으며, 이게 진짜 흥미로운 부분이다. 우리는 해가 비치는 소나기나 안개 같은 눈을 볼 수 있다. (내가 사는 사우스 웨일스에서는 이를 하루에 모두 볼 수 있다!) 그래서 이 장에는 시연과 더불어, 위대한 자연이 제공하는 매우 다양한 분위기를 볼 수 있는 다른 그림도 포함되어 있다.

뒷골목(*Back Street, Marrakesh*)

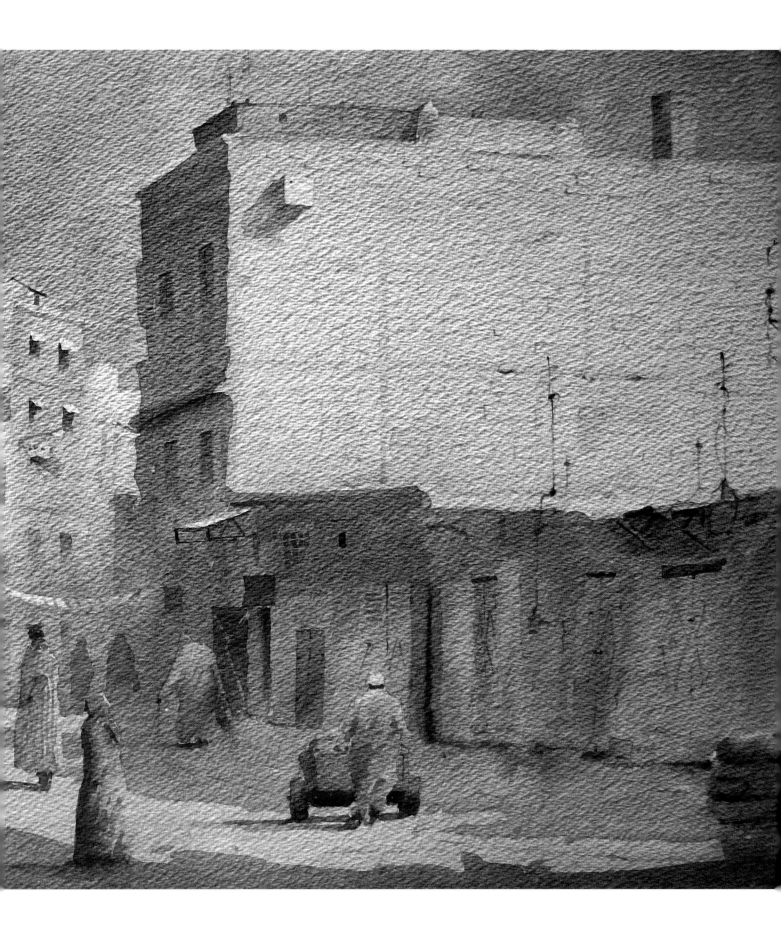

날씨와 분위기

빛, 계절, 그리고 날씨가 특정 소재에 미치는 영향은 매우 다양하다. 물론, 자연 그 자체 앞에는 '마법의 공식'도 없어서, 붓을 들고 실제로 그려보는 것을 대신할 수 있는 것이 없다.

하지만 몇 가지 기본적인 지침은 제시할 수 있다. 나는 모양(Shapes), 가장자리(Edges), 색상(Colors), 톤(Tones)을 나타내는 단어의 첫 글자를 따서 'SECT'라는 약자를 사용한다. 다양한 기상 조건이 이 네 가지 중요한 요소에 미치는 영향을 집중해서 검토하는 데 도움이 된다. 다음 표는 기상 조건에 따라 주요 주제를 정의하고 요약한 것이며, 각 주제는 이어지는 페이지에서 자세히 설명한다.

기상 조건	모양(Shapes)	가장자리(Edges)	색상(Colors)	톤(Tones)	채색
눈부신 햇살	식별 가능한 모양이 많고, 그 모양은 확연히 구분된다.	전경에는 대부분 가장자리가 선명하고 뚜렷하며, 멀어질수록 공기 중 연무로 인해서 희미하다.	모든 조건 중에서 색이 가장 화려하지만, 너무 밝으면 하얗게 보인다.	전경과 중경의 강한 톤 대비. 연무가 심하면 대기 원근(aerial recession) 효과가 크다.	햇볕이 드는 영역은 전부 1차 채색으로 표현하는 것을 목표로 하고, 그 늘진 곳은 2차 채색에서 덧칠해서 표현한다.
저녁 해	해가 질수록 분명하게 구분되는 모양은 그 수가 줄어든다.	대기 원근에 의한 영향을 제외하고도 가장자리의 수는 줄어들지만 선명한 가장자리는 많이 남는다.	하늘은 색이 짙어지는 경우가 많지만 지상에 있는 모양은 채도가 낮아진다.	톤의 대비는 강하지만 톤이 융합되면서 긴 그림자를 만드는 형태로 나타난다.	위에 설명한 밝은 햇볕과 비슷하게 취급한다.
태양을 바라보며	저녁 해 조건보다 모양이 훨씬 융합되어, 구분되는 모양은 적어지고 윤곽만 많아진다.	선명한 가장자리의 수는 더 줄지만 하늘 쪽 윤곽은 가장자리가 선명하다.	색은 많이 줄어들고, 제한적이다.	톤의 대비는 강하지만, 큰 모양 안에서의 톤은 융합되면서 모양과 색이 적게 드러난다. 모양 사이의 대기 원근으로 인해 톤의 범위가 좋아진다.	이런 소재는 하늘/땅 형식으로 채색하고, 2차 채색에서 더 어두운 세로방향 모양을 그린다.
비	모양은 좀 더 융합되고, 구분되는 모양이 적어지고 윤곽이 많아진다. 종종 로스트앤파운드(lost and found) 기법으로 표현한다.	선명한 가장자리의 수는 줄지만, 하늘쪽 윤곽은 가장자리가 선명하다. 특히 비가 온 뒤엔 공기 중의 먼지가 없어진 뒤라 더 그렇다. 희미하게 융합된 가장자리도 많다.	색이 많이 줄어들어 제한적으로 필요하지만 해가 세게 비치면 부분적으로 매우 강한 색도 나타난다.	강한 톤 대비가 가능하나, 큰 모양 안이나 큰 모양 사이의 톤은 대부분 융합되면서 톤이 서로 가까워진다.	지붕, 도로 같은 수평방향 모양을 맨 먼저 채색하고, 세로방향 모양은 2차 채색에서 그린다. 바닥을 부드럽게 칠해서 반영(反映)을 표현한다.
박무와 안개	모양은 융합되고 가끔은 거의 구분되지 않는다. 윤곽이 보였다 사라졌다 하는 부분이 매우 많아진다.	대부분 매우 희미하고, 서로 융합된다. 특히 전경에서는 딱딱한 스타카토 가장자리를 형성한다.	매우 제한적인 색만 있지만 박무가 연무로 바뀔 때 색이 살짝 드러난다.	대부분 비슷한 톤이지만 뚜렷한 대기 원근이 가능하다. 전경에 있는 요소가 강하기 때문에 전체 톤 범위가 존재한다.	1차 채색에서 대부분을 그리는 걸 목표로 하고, 마르는 동안 작업한다. 일단 마른 후에는 필요에 따라 선명한 가장자리를 부드럽게 처리한다.
눈	매우 다양하다 – 모양은 햇빛에 따라 다양하며, 박무가 있으면 바로 융합된다.	가장자리는 햇빛에 따라 다양하며, 박무가 있으면 바로 융합된다.	당연히 눈이 색을 제한하지만, 장면에 색이 없는 것은 아니다.	톤의 대비는 날씨 조건에 따라 달라진다.	놀랍게도 눈을 그릴 때 흰 여백이 거의 필요 없다. 하늘/땅 형식의 1차 채색을 먼저 하고, 2차 채색에서 어두운 세로방향 모양을 그린다.

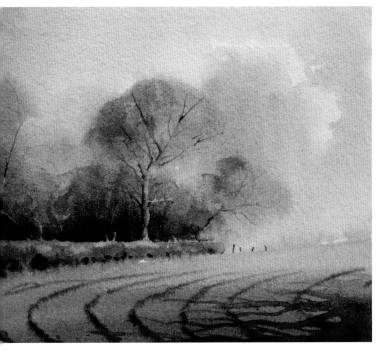
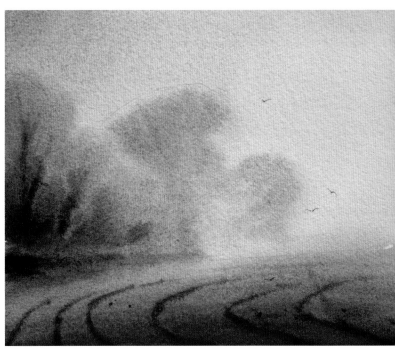
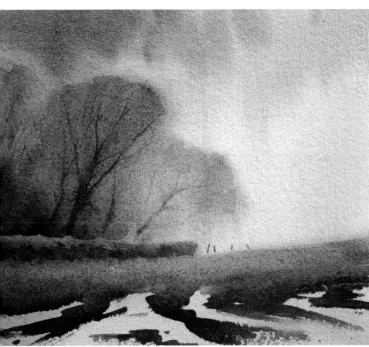
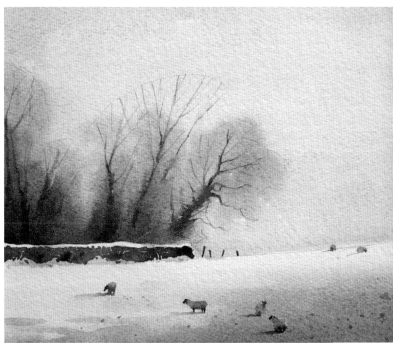

변화하는 날씨

주어진 분위기를 그림에 잘 표현하기 위해서는 톤과 가장자리를 섬세하게 다루어야 한다. 가만히 생각해보면, 선명한 가장자리를 전부 배치하거나 그림 전체에 강한 톤 대비를 주면서, 옅은 안개를 묘사할 수는 없다는 것은 분명하다.

만약 여러분이 풍경 속에서 개체만 그린다면, 여러분은 결코 그림에서 분위기를 만들어낼 수 없다. 반복적으로 말하고 있듯이 우리는 모양, 가장자리, 색상, 그리고 톤으로 세상을 봐야 한다. 여러분이 이것을 정확하게 관찰하면 여러분의 작품에 놀라운 결과가 있을 것이다. 경치를 관찰하기에 가장 좋은 장소는 바로 그 안이라는 것도 기억해야 한다.

위의 그림은 모두 같은 장소에서 겨울 동안 그린 것이다. 따라서 전체적인 색상이 매우 유사하다는 것을 알 수 있다. 각 그림의 차이점은 날씨 조건이 서로 다르다는 것이다. 왼쪽 위에서부터 시계방향으로 각각 해가 비칠 때, 옅은 안개, 눈, 그리고 비올 때다.

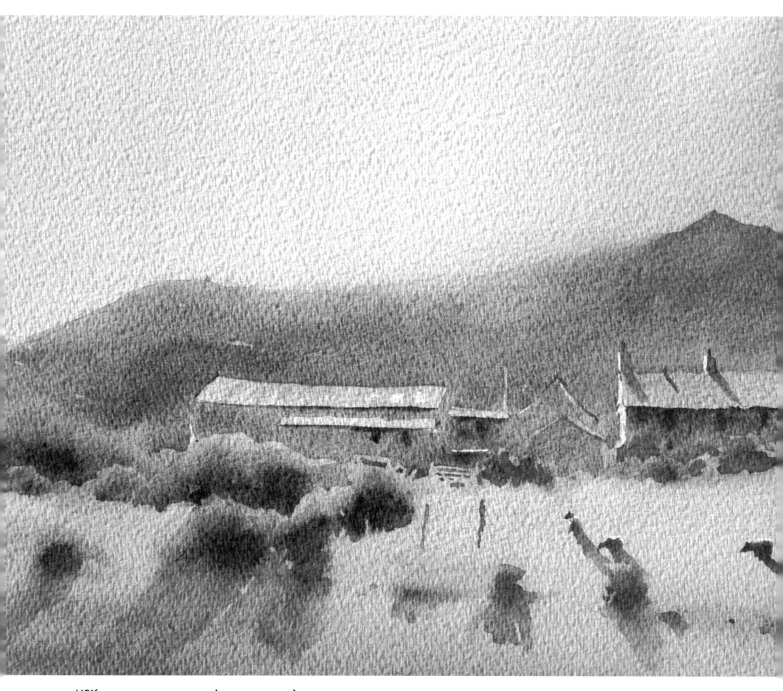

석양(*Evening Sun near St. David's, Pembrokeshire*)

이곳은 학생들을 가르치고 나서 집으로 향하던 중에 우연히 마주친 장면이다. 보통 이런 장면을 발견할 때는 주차할 곳이 마땅찮지만, 캠핑카를 길가에 간신히 세워놓고 빠르게 스케치했다. 그림에서 주된 채색은 하늘과 초원 두 부분이며, 이게 마른 후에는 전체 중경을 한 번에 그렸다. 결과는 상당히 만족스러웠다.

햇볕

태양은 생명의 원천이다(햇볕에 의한 화상도). 풍경에 형태와 모양을 만들고, 영혼을 고양한다. 햇볕은 화가에게 다양한 톤과 선명하고 날카로운 가장자리를 제시한다. 색상도 풍부하며, 아마 이게 초보자가 가장 많이 그리는 날씨 효과일 것이다.

햇볕은 하루 중 시각과 계절에 따라 다양하다. 예를 들어 아침 햇볕은 한낮과 다른 접근이 필요하며 저녁은 또 다른 접근이 필요하다. 아침 일찍 혹은 저녁 늦게 그림을 그리는 것이 더 좋은데 연무나 긴 그림자 덕분에 덥지도 않고 극적인 분위기가 있기 때문이다.

햇볕 아래에서 그림을 그릴 때는 태양 아래 우리의 위치를 고려할 필요가 있다. 햇빛을 마주 보고 그림을 그리고 있는지, 햇빛을 가로질러 그리고 있는지, 아니면 햇빛을 등지고 그리고 있는지 ─ 즉, 해가 바로 뒤쪽에 있으면 ─ 색상은 화려하지만, 형태를 만드는 그림자가 없으므로 그림이 밋밋할 수 있다. 도시경관을 그릴 때 나는 햇빛을 가로질러 그리는 것을 좋아하며 햇빛 속에 있는 것이 좋다. 왜냐하면 이렇게 하면 여러 모양이 서로 융합되기에 그림이 덜 번잡스럽다.

내가 햇빛 아래에서 그림을 그릴 때는 그림자 부분을 고려하면서 햇빛이 비치는 모든 면을 한 번에 채색하려고 노력한다. 2차 채색에서는 주로 그림자와 가까운 전경을 그린다.

한낮 땡볕 더위 속 야외 현장에서 그림을 그리는 것은 어떤 매체라도 좋은 연습은 아니다. 왜냐하면 그림 표면에 직사광선이 비치면 화가의 눈이 부시기 때문이다. 따라서 이 상황에서 야외에서 순수 수채화를 그리는 것이 매우 어려우므로, 무더운 날에는 그늘을 만들어주어 온도를 낮춤으로써 건조 속도를 늦추는 방안이 필요하다. 우산이나 나무 그늘에서 작업하면 되는데, 공기에 습기가 더 많고 좀 더 시원하다는 장점이 있다.

지중해에 머무르는 동안, 나는 에어컨이 작동되는 가게 안 창문 옆에 셋업하고, 한낮의 거리 풍경을 그릴 수 있었다(그래서 전통 예술, 설치미술, 공연예술을 전부 볼 수 있었다!). 나의 정통적인 방법은 날이 더워질수록 펜앤드워시(pen and wash) 방식으로 그린 후, 오후 늦게 다시 시작하는 것이다.

태양을 마주 보고

이 예시에서는 태양이 머리 위로 높이 떠 있을 때, 태양을 마주 바라보는 분위기를 묘사하는 것이 목적이다. 태양이 집보다 낮으면 벽은 더 어두워진다. 수채화 측면에서 이 그림은 1차 채색이 어두운 2차 채색과 나뉘면서 밝은 빛을 만든다. 또한, 빛을 마주 보면 모양이 융합된다는 것을 여기에서 분명히 볼 수 있다.

나는 이러한 빛의 효과를 꽤 좋아하는데, 여러분이 이 책을 읽다 보면 이 분위기를 만들기 위해서 여기서 설명한 방법을 적용한 다른 그림을 볼 수 있다. 여기서는 지중해의 따스함을 포착하기 위해 로 씨에나와 번트 씨에나를 주로 사용하고 있다. 다시 말하지만 특정 색상이나 붓에 집착하지 마라. 내가 이미 말했던 것처럼 여러분이 사용하는 도구가 아니라 기법이 중요하다는 것을 기억하라.

필요한 것

대형 몹브러쉬
12호, 8호, 6호 세이블 원형붓
리거붓
33×23cm(13×9in) 아르쉬 300gsm(140lb) 황목 수채화지를 화판에 스트레칭함
내가 평소 사용하는 팔레트(18페이지 참고)

Tip

밝은 햇살을 그릴 때는 밝은 수채화지를 사용하는 것이 중요하다. 이 프로젝트에서 아르쉬 수채화지는 완전히 흰색은 아니어도 내가 주로 사용하는 샌더스 워터포드 수채화지보다는 밝다. 샌더스 워터포드 수채화지는 이렇게 햇살이 비치는 장면에 사용하기엔 너무 뿌옇다.

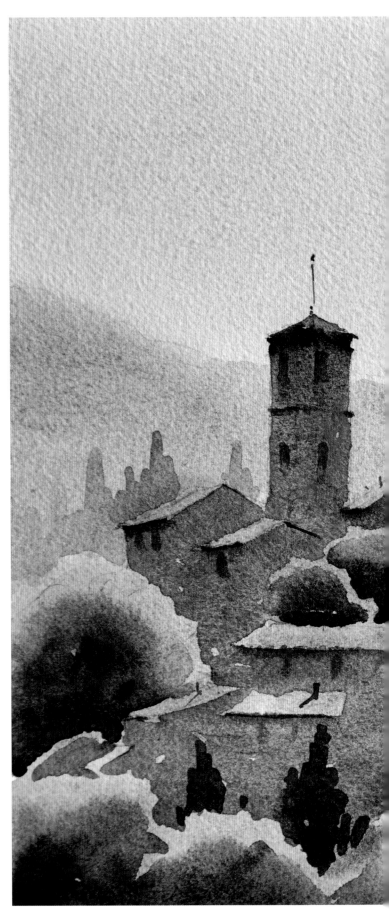

완성된 그림

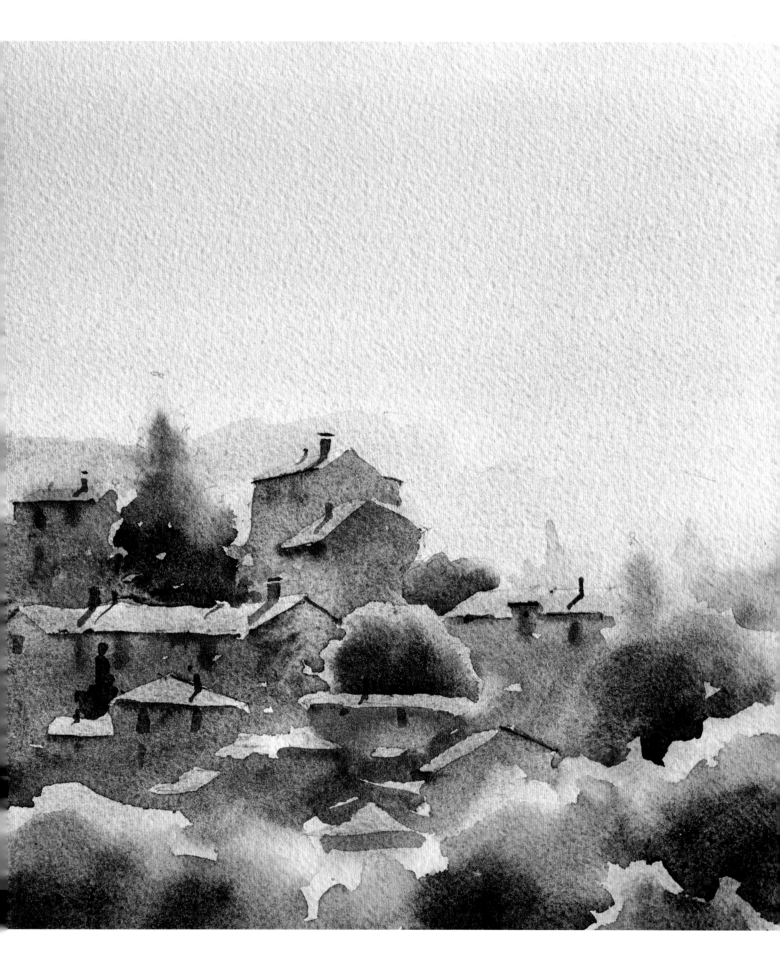

스케치

원래 마을 앞의 들판에는 쟁기질 후 아무것도 없었으며, 이 스케치는 세 장의 사진을 조합한 것이다. 전경에 포도밭이나 올리브 숲이 아주 잘 어울리는지 보고 싶었다. 가장 좋은 조합의 모양과 톤을 찾기 위해 자주 이렇게 스케치하곤 한다. 이 스케치는 내가 자주 끌리는 빛의 효과를 묘사하고 있는데, 그것은 햇살 아래 밝게 빛나는 지붕이다. 수채화는 그에 관한 것이다.

첫 번째 단계

수채화는 밝은 데서부터 어두운 데로 그린다. 이 스케치에서 1차 채색으로 하늘, 지붕, 나무 꼭대기와 전경을 그리고, 이 초기 채색이 마르고 나면 2차 채색에서 벽과 나무를 그리면 된다는 것을 볼 수 있다. 이 첫 번째 단계에서 하늘을 그리는 윗부분을 물로 적셔야 하고, 전경을 그리는 아랫부분도 물을 축인다. 본인이 자신 있게 사용할 수 있는 붓 중 가장 큰 것을 사용하는 것이 좋다. 또한 처음에 지면에 있는 모양을 그릴 때는 진한 물감(즉, 물이 적고 안료가 많은)을 사용하는 것이 중요한데, 그래야 초기 단계부터 하늘이 뒤로 물러나 보인다.

이 시점에서의 목적은 선명한 가장자리 없이 부드러운 느낌의 장면이 되도록 만드는 것이다.

1 코발트 바이올렛, 카드뮴 오렌지, 세룰린 블루를 혼색한 물감을 사용하여 웨트인웨트 기법으로 하늘을 칠하는데, 몹브러쉬를 사용하여 사선 방향으로 칠한다. 붓모의 옆면(붓끝이 아니라)을 사용해서 가능한 한 빠르게 칠한다.

2 물감이 서로 잘 섞이도록 화판을 들어 올려 살며시 기울인다.

3 붓을 물에 다시 적신 다음, 종이 아래까지 끌어 칠한다.

4 10호 둥근붓, 그리고 코발트 바이올렛과 코발트 블루를 혼색한 물감으로 웨트인웨트 기법으로 산을 그린다. 이어서 로 씨에나와 번트 씨에나를 혼색하여 웨트인웨트(wet-in-wet)로 건물을 그린다.

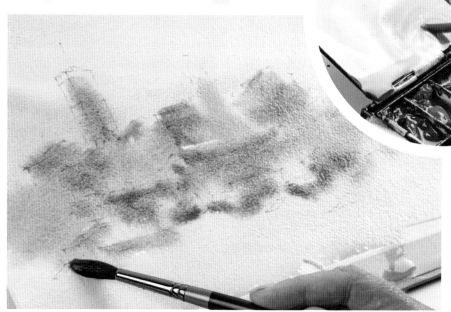

5 여전히 웨트인웨트 방식으로 작업하며, 레몬 옐로우를 사용하여 기본적인 나뭇잎을 그린다.

6 초기 채색이 아직 젖어 있는 동안 카드뮴 오렌지와 카드뮴 레드 혼색을 사용하고, 3호 둥근붓으로 지붕을 낙서하듯 그린다. 변화를 주기 위해 중간색(원 안 사진 참조)도 혼색해서 첨가한다.

7 프렌치 울드라마린과 레몬 옐로우를 섞어서 나뭇잎의 그림자와 어두운 부분을 웨트인 웨트로 칠한다.

8 번트 씨에나와 후커스 그린을 섞어서 어둠을 보강한다.

첫 번째 단계를 마친 그림이다. 그림이 완전히 마르면 다음 단계로 넘어간다.

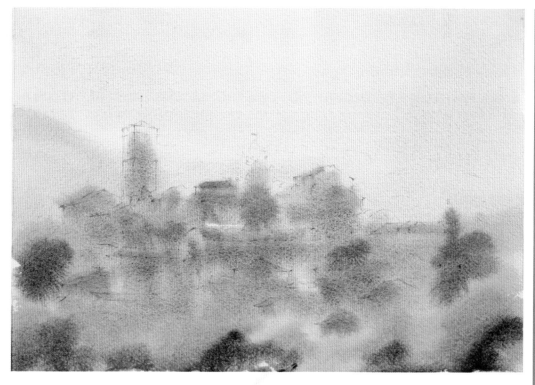

두 번째 단계

전체적인 초기 채색이 완전히 마르면, 배경 언덕과 멀리 보이는 건물을 그린다. 이번 채색에서는 첫 번째 단계에서 칠해 놓은 지붕의 가장자리가 선명하게 드러나도록 그린다.

이 단계에서 축축한 붓으로 오른쪽 언덕의 꼭대기를 부드럽게 처리하는데, 붓으로 종이를 가로질러 채색하면서 톤이 어떻게 달라지는지 주목한다. 마른 종이에 작업할 때는 항상 묽은 물감으로 비드를 만들어서 채색한다는 것을 기억한다.

또한 이 단계에서, 중간 톤 이후의 어두운 톤으로 건물을 채색함으로써, 건물의 톤과 색상에 변화를 주어 결과적으로 모양을 더욱 흥미롭게 만든다. 창문은 젖은 칠 위에 튜브물감을 거의 그대로 사용하여 그리고, 마지막으로 아래 가장자리 부분, 즉 나무 위를 일부 부드럽게 처리한다.

1 젖은 몹브러쉬로 산꼭대기를 부드럽게 표현한다.

2 코발트 바이올렛과 코발트 블루를 섞어서 배경의 산을 덧칠한다. 탑을 칠하고, 전경 모양 둘레도 칠한다.

3 붓에 물을 묻혀 물감을 묽게 만들어 오른쪽 영역을 칠한다. 이렇게 하면 톤도 다양해지고, 배경의 효과도 부드러워진다.

4 젖은 비드를 끌어서 배경 건물의 가장자리를 부드럽게 녹인다. 그러나 나뭇잎의 가장자리는 선명하게 그냥 둔다.

5 건물의 가장자리를 선명하게 그린다. 탑 꼭대기부터 시작하는데 리거붓으로 세룰린 블루와 후커스 그린을 혼색하여 사용한다.

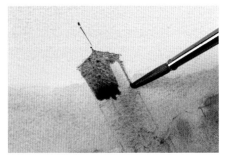

6 8호 원형붓으로 바꿔서 로 씨에나, 울트라마린 바이올렛과 약간의 울트라마린 블루를 섞어서 탑의 톤을 높인다.

7 웨트인웨트로 배경 건물의 어둠을 표현하는데, 지붕은 그냥 마른 채로 남겨둔다. 팔레트 혼합부의 어두운색 물감 가장자리에 로 씨에나를 약간 첨가하여(원 안 사진 참고) 색상이 다양해지도록 만든다. 세룰린 블루를 사용해도 좋다.

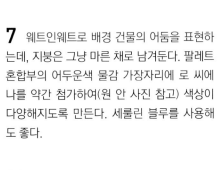

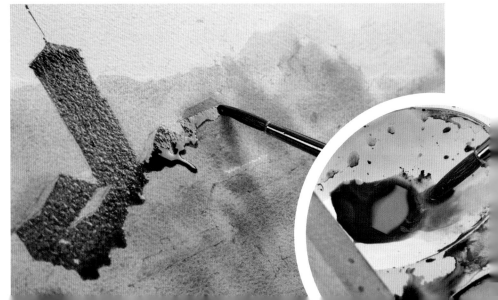

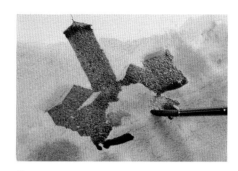
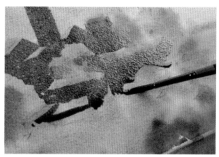
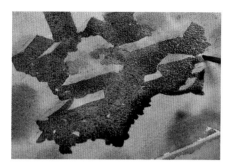

8 건물 둘레를 칠할 때, 하나 이상의 비드가 생길 수도 있다. 그래도 괜찮다. 이는 채색하는 영역에서 색상이 서로 공유되게 만든다.

9 전경 쪽으로 어둠을 만든다. 좁은 영역은 적절하게 붓을 바꾼다. 물기가 촉촉한 깨끗한 붓으로 가장자리를 부드럽게 처리한다.

10 전경에는 네거티브 기법으로 지붕을 그린다. 주가 되는 어두운 영역을 서로 연결하고 이것이 지붕을 둘러싸게 칠한다. 맨 아래는 들쭉날쭉하게 어둡게 그려서 나뭇잎을 만난 것처럼 그린다.

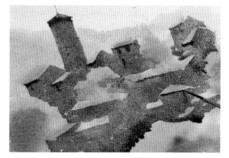
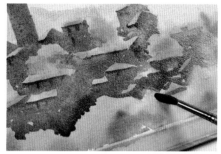

11 칠에서 물기로 인한 광택이 사라진 후, 그러나 종이가 완전히 마르기 전에 리거붓을 사용하여 아주 진한 물감으로 지붕 밑 그림자나 창문 등 디테일을 추가한다.

12 그림 전체에 걸쳐 어두운 디테일을 계속 추가한 다음, 10호 둥근 붓을 물에 축여서 어둡게 칠한 영역의 아래쪽이 마르기 전에 가장자리를 일부 부드럽게 처리한다.

두 번째 단계를 마친 그림이다. 그림이 완전히 마르면 다음 단계로 넘어간다.

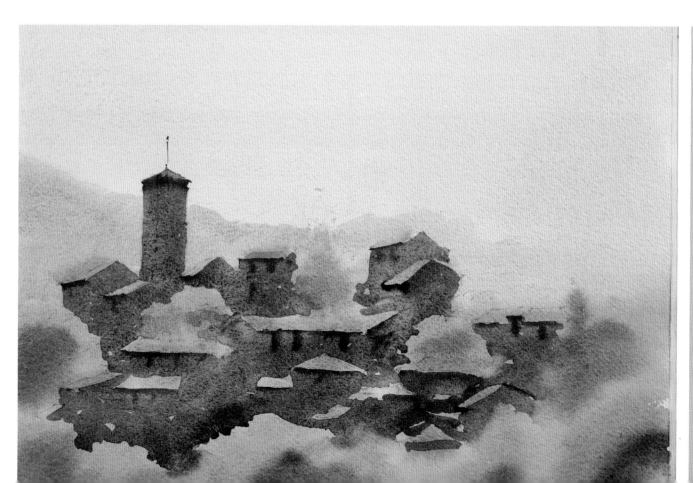

세 번째 단계

다시 그림을 완전히 말린 후, 나무를 그린다. 모양은 로스트앤파운드(lost and found) 기법으로 그린다. 즉, 일부를 물로 축여서 선명한 가장자리를 없애고 나무를 서로 연결한다.

나무 꼭대기는 붓으로 물을 묻힌 다음 녹색 혼색을 칠한다. 아직 젖은 상태에서 나무 밑둥을 친하게 그린 다음 땅과 부드럽게 연결한다.

각 나무 덩어리가 마르면, 이어지는 나무 덩어리도 같은 과정을 반복 적용하여 전경을 전부 채운다.

1 나무의 한 구간에 맑은 물을 바른 다음 후커스 그린, 세룰린 블루, 울트라마린 블루, 레몬 옐로우를 혼색해서 비드를 만든다.

2 붓을 씻지 말고, 울트라마린 블루와 번트 씨에나를 혼색해서 웨트인웨트 기법으로 어두운 영역을 추가한다.

3 계속해서 다른 나무도 칠한다. 진한 물감으로 일부 나무의 모양을 그리는데, 가장자리는 중간까지 밝게 둔다. 그러면 여러 개의 나무와 덤불로 이루어진 듯 보인다.

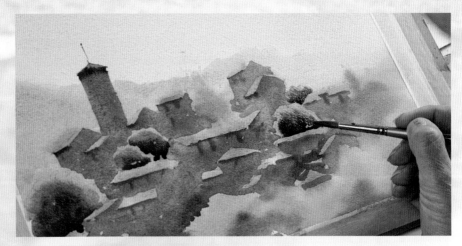

4 중경에 보이는 잎사귀 아랫부분에 진한 선을 넣어서 지붕을 강조한다. 그러면 테라코타 레드(terracotta red)로 칠한 밝은 1차 채색이 대비되어 확 드러난다.

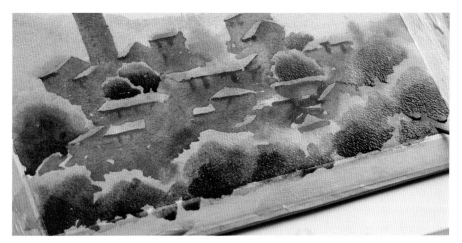

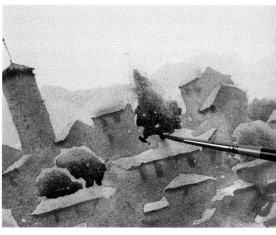

5 전경의 나무 잎사귀를 더 크게 그리고, 가장 어두운 부분도 여기서 표현한다.

6 가운데 보이는 나무는 구성에서 중요하다. 그렇다고 조심스레 다룰 필요는 없고, 다른 나무처럼 처리한다.

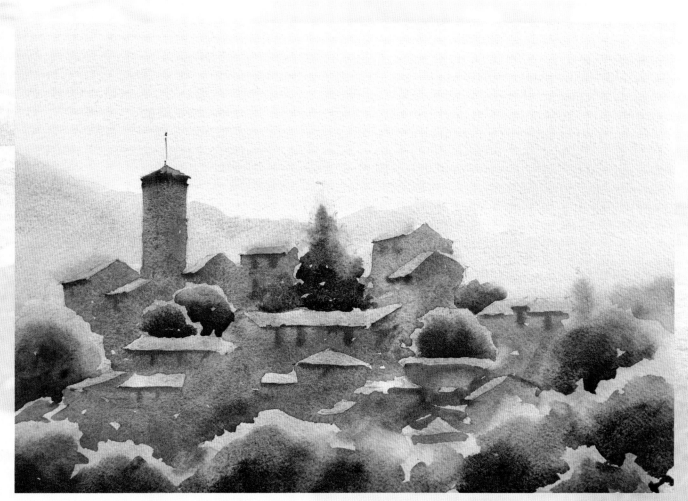

세 번째 단계를 마친 그림이다. 그림이 완전히 마르면 다음 단계로 넘어간다.

마지막 단계

빛의 효과(그림의 목적을 기억한다)가
전부 표현되었으므로 이제 멀리 보이는
나무, 작대기, 사람, 굴뚝 등 몇몇 디테
일을 추가해서 마무리한다.

1 6호 붓과 묽은 프렌치 울트라마린을 사
용해서 배경의 상록수를 그린다.

2 짙은 어두운색(울트라마린 블루와 번트
씨에나)을 사용하고, 붓끝으로 탑을 그린 다
음, 맑은 물로 부드럽게 만든다.

3 짙은 물감과 리거붓을 사용해서 다른 건
물도 최종 디테일을 그린다. 수직방향 붓터치
로 굴뚝을 그려 넣고, 아울러 지붕에 그림자를
그려 넣으면 빛을 표현할 수 있다.

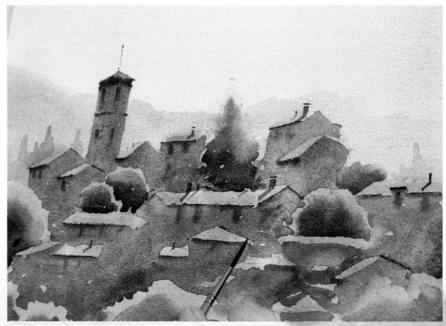

4 그림 전체에서 그림자의 방향을 일정하게 유지한다. 그림자가 떨어지는 면에 따라서 방향이
달라지나, 항상 광원의 반대 방향이다. 맨 위 오른쪽 그림자를 보자.

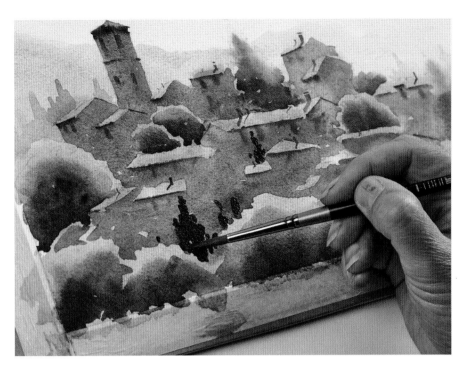

5 후커스 그린, 울트라마린 블루, 번트 씨에나를 혼색해서 강한 진녹색을 만든 다음, 8호 둥근붓의 붓끝으로 전경에 상록수를 추가한다.

6 그림이 마른 후에 마스킹 테이프를 조심스레 제거하면 깔끔한 경계가 드러난다. 82-83페이지가 완성된 그림이다.

애버레이런 그리기

오른쪽 그림은 애버레이런(Aberaeron) 항구 정착지를 그린 것인데, 빛은 이 그림의 앞쪽과 오른쪽에 있다. 이것은 종종 나에게 영감을 주는 형상인데, 모든 수직방향 모양은 그늘에 있고 거의 모든 수평방향 모양엔 빛이 비치기에 수평방향 모양은 전부 1차 채색에서 그릴 수 있다.

그림을 그리는 절차에 있어서는 앞 페이지의 토스카나 그림과 매우 비슷하게 계획을 세우면 된다. 일단 마르면, 이어지는 2차 채색에서 배경, 집 뜰, 덤불, 그리고 둑을 그리는데, 이때 지붕과 잔디는 1차 채색을 그대로 살리는 방법으로 그리면 단순하지만 효율적으로 계획을 세울 수 있다. 이후에는 보트, 창문, 그리고 잔잔한 수면을 그려 넣으면 된다.

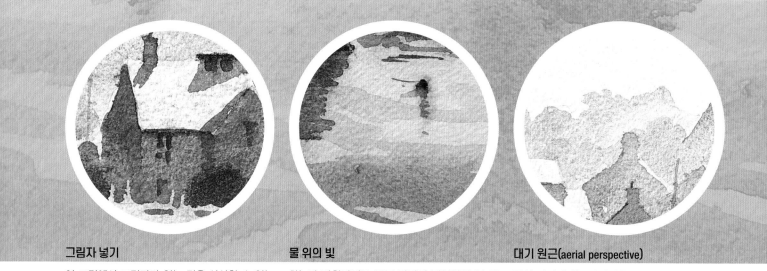

그림자 넣기

이 그림에서 그림자가 없는 것을 상상할 수 있는가? 그림자는 햇빛과 드라마의 효과를 극대화한다. 건물 바닥에 있는 말뚝도 눈여겨보라. 이 말뚝이 없으면 건물 아래가 밋밋해서 재미가 없다.

물 위의 빛

하늘과 마찬가지로 물도 과하게 작업하면 안 된다. 그림을 설득력 있게 만드는 것은 물 위와 그 주변의 모양이다.

대기 원근(aerial perspective)

종이 평면에서는 거리감을 묘사하는 것이 중요하다. 이 그림에서 전경에 가까울수록 톤과 색상은 더욱 강하고 풍부해진다. 반대로, 멀리 보이는 나무와 건물은 푸른빛을 띤 희미한 실루엣이다.

골칫거리 새

이런 해안가 마을에서 위험한 것 중 하나는 갈매기다. 갈매기는 주기적으로 급강하하여 사람을 공격하고 손에 있는 음식을 낚아채 간다. 나도 이곳에서 그림을 그릴 때면 자주 괴롭힘을 당하는데 갈매기는 붓과 음식을 구분하지 못하는 게 분명하다.

갈매기의 호기심은 자연스럽고, 또한 화장실 예절이 부족해 바닷가에서 그림을 그리는 화가에게 큰 해를 끼친다. 진짜 끔찍한 일은 휴가 나온 가족들이 음식을 먹으면서 여러분이 그림 그리는 것을 지켜보고 있는데, 갈매기가 끊임없이 공격하고, 개와 고양이를 끌어들이는 일이다… 음, 상상이 될 것이다.

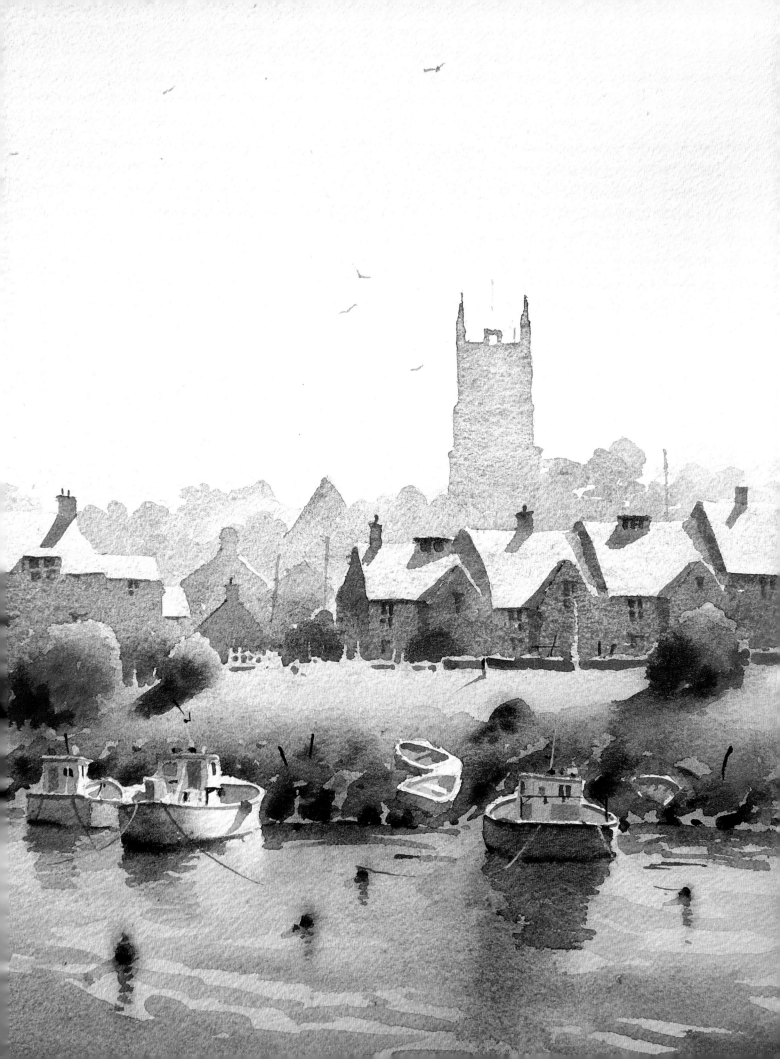

보트 수리

나는 이런 단순하고 작은 그림을 좋아한다. 여름철 나무를 그리는 것이 어려운 줄 알지만 여기서는 햇빛이 환히 비치는 오두막을 나무의 어둠으로 표현하기에 중요하다. 앞에서 시연했던 토스카나 그림에서의 나무와 비슷한 방식으로 그린다.

나머지 모양은 대부분 흰 종이로, 일부 2차 채색을 통해서 바탕의 1차 채색에 형태를 부여한다. 나는 이 과정을 '가장자리 집적거리기'라고 부른다. 왜냐하면 실제로 그렇기 때문이다. 마른 종이 위에 가장자리를 그린 다음, 나머지 칠은 젖은 붓을 사용하고 능숙한 터치로 1차 채색과 부드럽게 잇는다. 이게 로스트앤파운드 효과를 내는 데 도움이 된다. 즉, 가장자리가 생겼다가 다시 전체 그림의 채색 안으로 사라지는 것이다.

모양 결합하기

보트의 선체는 나무와 같이 채색한다. 그림을 계획할 때 이러한 것에 유의하는 것이 중요하다. 그렇지 않으면 모양이 너무 많아서 번잡스러운 그림이 된다.

부드러운 배경

색상과 톤을 부드럽게 분산시키면 나무가 너무 단조롭지 않으며 또한 뒤편에 서 있는 것처럼 보인다.

초점

나는 그림을 감상하는 사람의 시선을 여기에 잡고 싶어서 디테일을 추가하고 사람을 눈에 띄게 그려 넣었다.

평화와 고요

항상 거창하고 극적인 그림을 그릴 필요는 없다. 기대하지 않았던 것이 종종 감동을 주니까 말이다. 여기 소재처럼 조용한 구석도 매력적이다. 이런 구석은 그 순간과 분위기를 전하는 매력적인 스냅 사진이다.

나는 이 장면을 그리기 위해서 가파른 진흙둑 위에 셋업해야 했는데, 어느 정도 예상한 대로 둑 아래 얕은 개울로 미끄러졌다. 완성된 그림은 깨끗하고 참신했지만, 화가는 진흙을 뒤집어쓰고 냄새를 풍겼다.

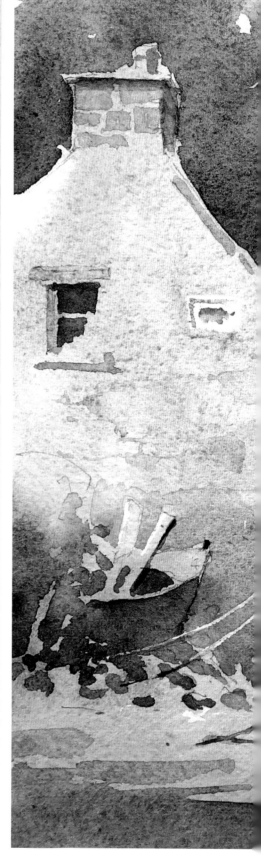

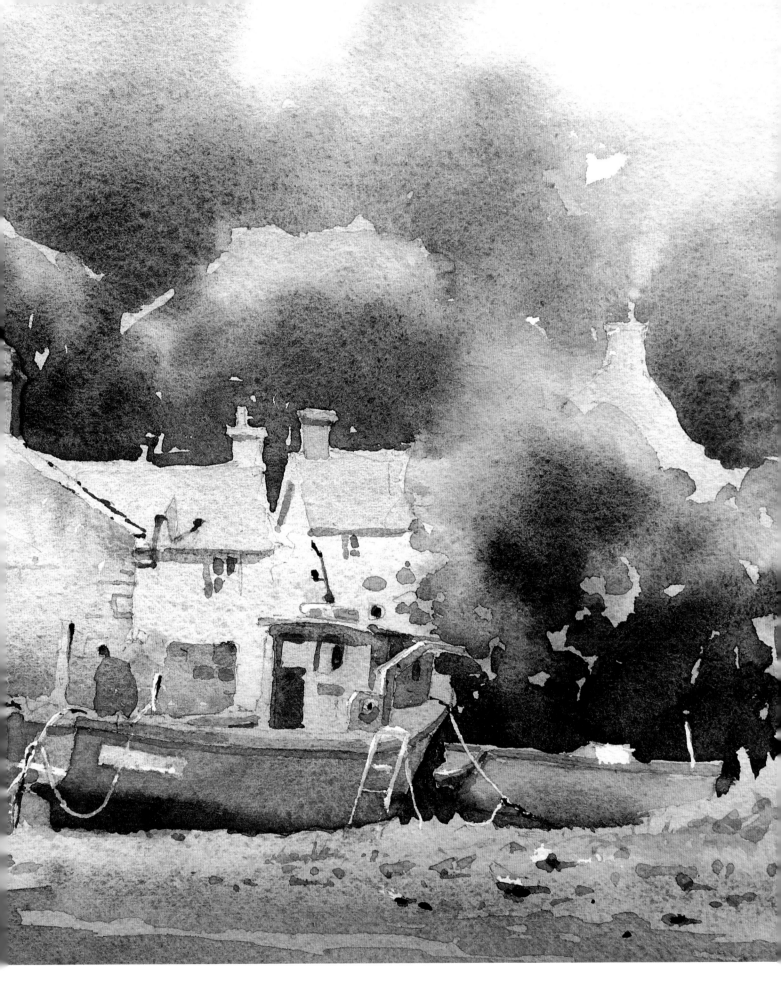

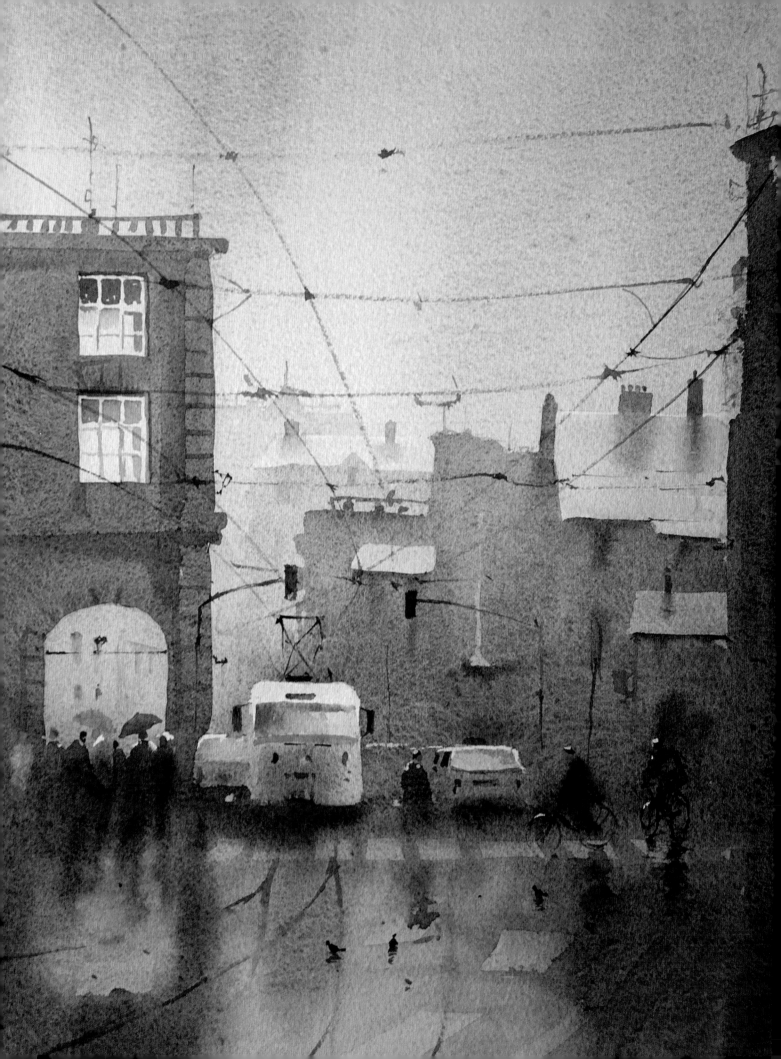

비와 폭풍

전시회에서 비 내리는 장면이 있는 그림을 보기가 매우 어렵다. 대부분은 해가 비치는 풍경인데, 그게 안전하고, 밝고, 행복하다. 사람들은 비에 대해 불평하지만 나는 상당히 아름답다고 생각한다. 그렇게 생각하는 이유는, 비가 없으면 땅이 건조하고 황량하기도 하지만, 그림의 관점에서 볼 때 빗방울이 떨어지는 모습은 아름다운 경치를 만든다. 수직 형상은 어둡고 기울어져 보이지만 수평면은 반짝인다. 옅은 안개나 연무와 마찬가지로, 경치를 닫아 가두어 세상을 통합하고 신비롭게 만든다.

비 오는 경치를 그릴 때, 밝게 빛나는 부분과 수평방향 형상은 그림에서 가장 밝은 부분이기에 1차 채색에서 그려야 한다. 반면에 대부분의 수직방향 형상은 2차 채색에서 그린다. 수채화는 부드럽고, 희미하게 가장자리를 처리하기가 쉬우니 비를 위해 만들어졌다고 할 수 있으며, 통제되거나 흔들리지 않고 종종 자유의지대로 흐른다.

비 오는 날 밖에서 그림을 그리는 일은 매우 멋지고 값진 경험이다. 한없이 기다려도 종이가 마르지 않으며, 사실 나는 웨트인웨트를 이때 배웠다. 비 오는 날 그림을 그릴 때는 당연히 비를 피해서 그려야 한다. 오래된 농장 건물을 사용하거나, 혹은 도시에 있다면 친절한 가게 주인에게 요청할 수 있을 것이다. 비가 계속해서 내리면 대피소 같은 게 꼭 필요하다. 만약 편리하게 셋업할 수 있으면 나는 자주 캠핑카에서 그린다. 캠핑카에서 그릴 수 없다면, 내가 가진 매우 큰 낚시 파라솔을 펼치고 그 아래에서 그릴 수도 있다. 소나기가 내릴 것 같은 날은 낡은 쇼핑백을 가져간다. 갑자기 소나기가 내리면 재빨리 백을 열어 이젤 위에 씌운다. 채색이 아직 젖어 있으면 먼저 화판부터 뒤집는다.

실질적인 관점에서 보면, 일단 종이에 그림을 다 그린 후에는 그림을 말릴 수 있는 도구가 필요하다. 나는 캠핑카에 있는 레인지나 수채화 가방에 들어가는 작은 캠핑용 스토브로 그림을 말린다. 당연히 조심해서 사용해야 한다.

맞은편:
프라하의 비

이 그림을 93페이지의 애버레이런 그림과 비교해 보자. 둘 다 밝은 지붕을 사용하지만, 날씨에 따라 분위기가 매우 다르다. 애버레이런 그림은 밝은 지붕이 선명한 가장자리와 색상에 둘러싸여 있지만, 이 그림에는 매우 제한적인 수의 물감이 사용되고, 부드러운 가장자리가 많아서 완전히 다른 분위기를 자아낸다.

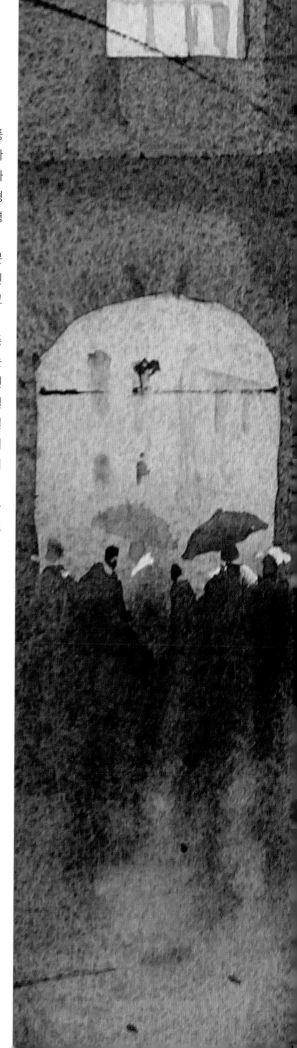

햇빛과 소나기

이곳은 영국 웨일스의 브레콘(Brecon, Wales)인데, 햇빛과 비가 같이 있는 장면이다. 이 장면에서 어려운 점은, 선명한 가장자리와 강한 대조로 햇빛이 있는 부분을 묘사해야 하는데, 이와 더불어 부드럽게 번지는 비의 효과도 함께 넣어야 한다는 것이다. 항상 그렇듯이 다른 모양, 가장자리, 그리고 톤을 자세히 관찰하는 데 해결책이 있다.

이 프로젝트에서는 1차 채색에서 많은 것을 끝내는 것을 목표로 하며, 2차 채색에서는 하늘, 오른쪽에 멀리 보이는 건물, 그리고 왼쪽 가까운 건물, 이렇게 셋으로 나눠 그린다. 지붕의 선명한 가장자리가 부드럽고 희미한 거리와 대조를 이룬다는 것에 주목하기를 바란다.

일반적으로 풍경을 그릴 때 하늘은 대부분 1차 채색에서 그리는데, 여기서는 2차 채색에서 그리는 것이 특이하다. 채색을 계획할 때 이를 결정해야 한다.

필요한 것

23×33cm(9×13in) 샌더스 워터포드 300gsm (140lb) 황목 수채화지를 화판에 스트레칭함
대형 몹브러쉬
12, 8, 6호 세이블 둥근붓
리거붓
내가 평소 사용하는 팔레트(18페이지 참고)
마스킹액과 룰링펜(ruling pen)

나의 영감

아내는 회의 중이었고, 나는 몹시 추운 날 빈둥거리고 있었다. 어느 순간 나는 추위에 내몰려 카페로 들어갔다. 날씨가 바뀌고, 햇살이 내리비치면서 분위기가 정말 멋졌다. 우박이 쏟아지는 중간에 간신히 스케치를 마쳤다.

맞은 편:
완성된 그림

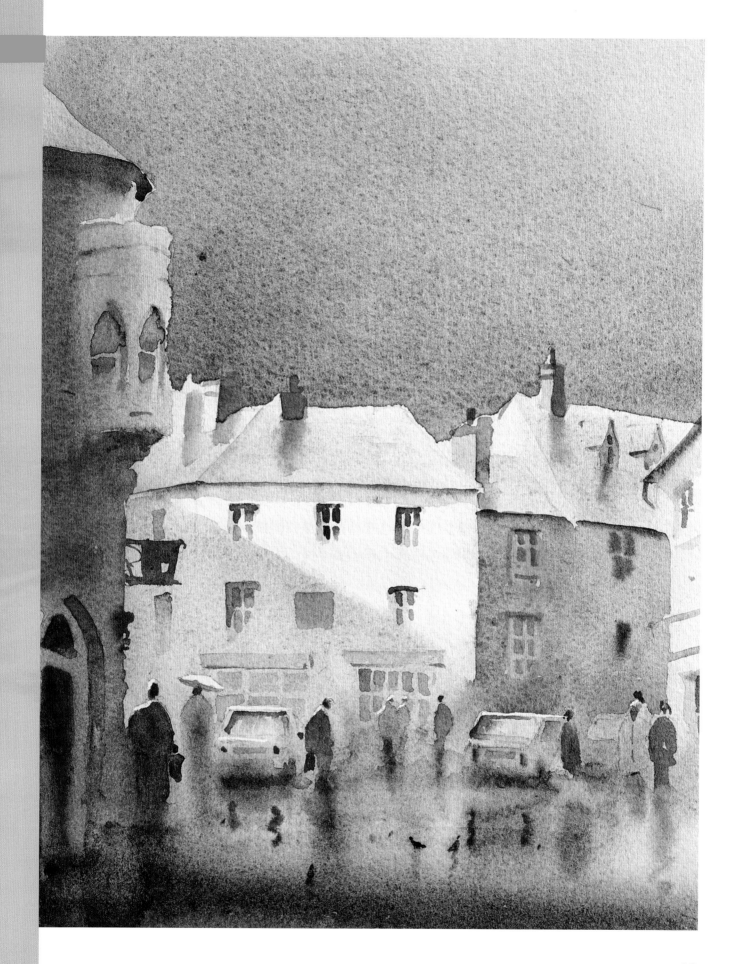

스케치

샤프펜슬로 초기 스케치를 한 뒤, 화판에 물테이프로 고정한다. 그림과 같이 룰링펜(ruling pen)으로 마스킹액을 바르고, 그림 둘레에 마스킹 테이프를 붙이면 깔끔한 가장자리를 얻을 수 있다.

가운데 건물 처마에 길게 수평방향으로(원 안 그림 참고) 마스킹액을 바른다. 이것이 장벽처럼 채색을 막아준다.

첫 번째 단계

통상 하늘은 첫 번째 단계에서 완성하지만, 이 그림에서는 예외다. 왜냐하면 지붕은 최종 완성작에서 밝고 선명한 가장자리를 가져야 하는데, 하늘은 지붕과 같은 층(1차 채색)으로 채색해야 하므로 전반적인 1차 채색에서는 하늘을 밝게 칠해야 한다.

그리고 주 건물은 흰 여백으로 남겨야 한다. 그래야 아래쪽의 사람과 차량 그림자를 1차 채색에서 넣을 수 있다.

1 몹브러쉬를 사용하여 종이에 물을 칠하는데, 가운데 집은 아래 그림자만 칠한다.

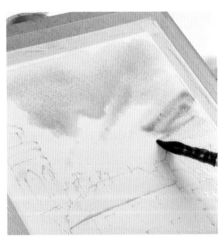

2 몹브러쉬로 로 씨에나와 울트라마린 블루를 혼색해서 하늘을 묽게 칠한다. 지붕 바로 위까지 칠하고, 오른쪽을 칠한다.

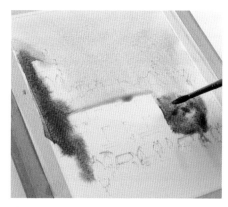

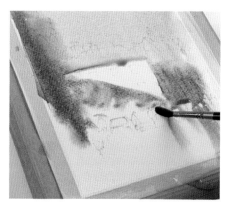

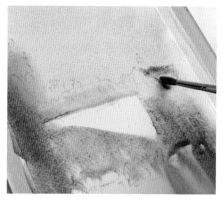

3 8호 둥근붓으로 교체한다. 웨트인웨트로 작업하는데, 왼쪽에는 라이트 레드를 칠하고 오른쪽 울트라마린 바이올렛과 번트 씨에나를 혼색해서 칠한다.

4 왼쪽에 로 씨에나를 추가하고, 울트라마린 블루와 코발트 바이올렛을 혼색해서 가운데 집의 그림자를 칠한다.

5 가운데 지붕(마스킹액 선 위쪽)에 세룰린 블루를 추가하고, 오른쪽 지붕은 울트라마린 블루와 코발트 바이올렛을 섞어 칠한다.

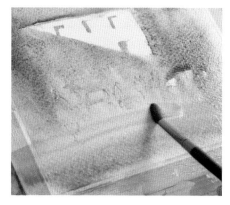

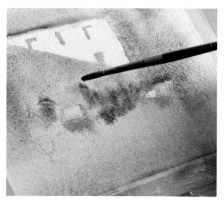

6 같은 울트라마린 블루와 코발트 바이올렛 혼색을 사용하고, 붓끝으로 창문의 그림자를 그린다. 그런 다음 붓모의 옆면을 사용하고 수평방향 붓터치로 도로를 그린다.

7 세룰린 블루를 사용하고 웨트인웨트로 자동차를 그린다. 울트라마린 바이올렛을 사용하고, 가볍고 간결한 붓터치로, 지면 높이에서의 수평선을 퍼지게 표현한다.

8 화판을 더 가파르게 세우고 로 씨에나와 울트라마린 바이올렛 혼색을 이용하여 사람을 실루엣으로 그린다. 화판을 세우면 물감이 옆이 아니라 아래로 흘러내리기 때문에 사람을 비교적 늘씬하게 그릴 수 있다.

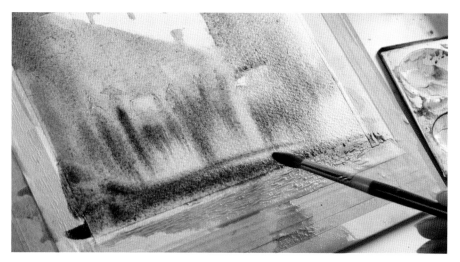

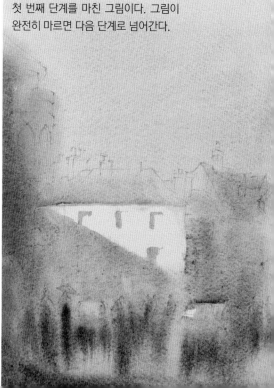

첫 번째 단계를 마친 그림이다. 그림이 완전히 마르면 다음 단계로 넘어간다.

9 울트라마린 블루와 번트 씨에나를 더 진하게 혼색하여 전경을 칠하는데, 화판을 거의 수직으로 세워서 물감이 아래로 흐르게 만든다. 그런 다음 화판을 완만한 각도로 다시 눕힌 다음, 바닥을 울트라마린 블루로 진하게 띠처럼 채색한다.

두 번째 단계

통상 이 단계에서는 톤을 표현하고, 가장자리를 선명하게 그리고, 디테일을 일부 추가한다. 흰 집을 초점으로 만들어야 하므로 일부 가장자리는 뚜렷한 모양이 드러나도록 그린다.

1 물이 지붕에서 위 방향으로 흐르도록 화판을 위로 기울인 다음, 몹브러쉬를 사용해서 하늘에 깨끗한 물을 다시 바른다.

2 울트라마린 바이올렛과 울트라마린 블루를 진하게 혼색한 물감을 8호 둥근붓을 사용하여 하늘에 떨어뜨리고 지붕에서 위 방향으로 흐르게 둔다.

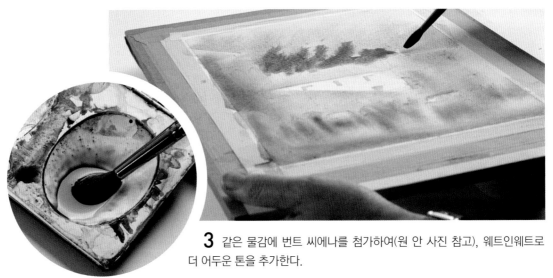

3 같은 물감에 번트 씨에나를 첨가하여(원 안 사진 참고), 웨트인웨트로 더 어두운 톤을 추가한다.

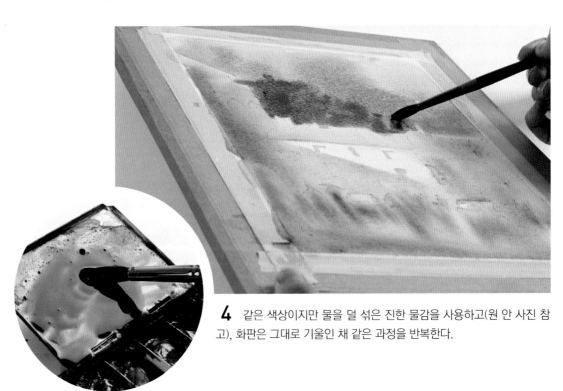

4 같은 색상이지만 물을 덜 섞은 진한 물감을 사용하고(원 안 사진 참고), 화판은 그대로 기울인 채 같은 과정을 반복한다.

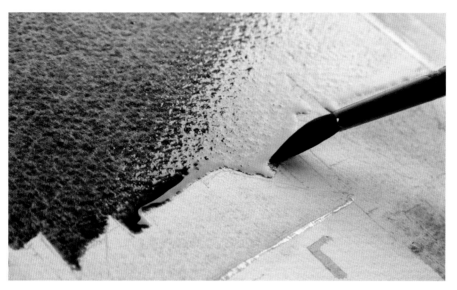

5 화판을 바닥에 놓고 물기 없는 6호 둥근붓을 사용하여 가장자리에 맺힌 비드가 있으면 빨아 들인다. 그래야 비드가 그림 아래쪽으로 흘러내리지 않는다. 이제 완전히 말린다.

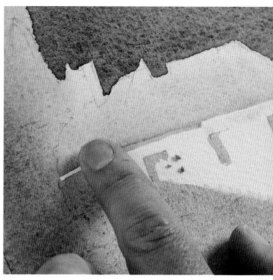

6 지붕선에서 마스킹액을 마른 손가락으로 제거한다.

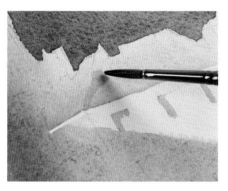

7 세룰린 블루와 카드뮴 레드를 묽게 섞어 서 가운데 지붕에 비드(bead)를 만든다.

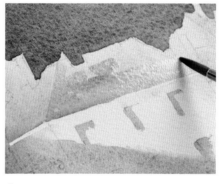

8 지붕을 가로질러 칠하는데, 두 가지 정도 순색을 넣어서 변화를 준다. 오른쪽으로 가면 서 맑은 물을 이용하여 점점 연하게 칠한다.

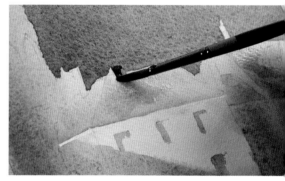

9 오른쪽 지붕도 같은 방식으로 칠한다. 그런 다음 로 씨에나와 울트라마린 바이올렛을 혼색 해서 8호 둥근붓에 묻힌 다음 굴뚝을 그린다.

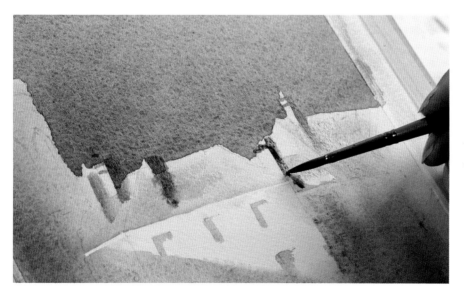

10 젖은 지붕 안으로 물감을 끌어 칠한 다 음, 같은 물감으로 굴뚝과 지붕에 디테일을 추 가한다.

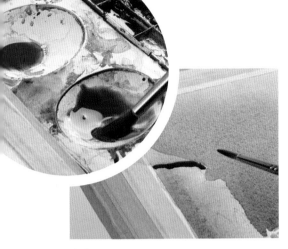

11 진한 울트라마린 블루와 번트 씨에나를 첨가해서(원 안 사진 참고), 지붕 아래 그림자를 그린다.

12 앞서 사용한 진한 혼색에 라이트 레드와 로 씨에나를 첨가하여 10호 붓에 묻힌 다음, 탑 옆 부분을 내려가면서 그린다.

13 울트라마린 블루와 코발트 바이올렛을 아주 묽게 혼색하고, 6호 붓으로 탑을 가로질러 칠해서 곡면을 표현한다.

14 물감을 희석한 다음, 리거붓으로 아치와 같은 디테일을 묘사한다.

15 6호 붓으로 탑 자체부터 지면까지 그린다. 그리고 리거붓에 진한 물감을 묻혀 표지판, 사람 등 디테일을 그린다.

종이가 마른 후, 사람에 대한 디테일

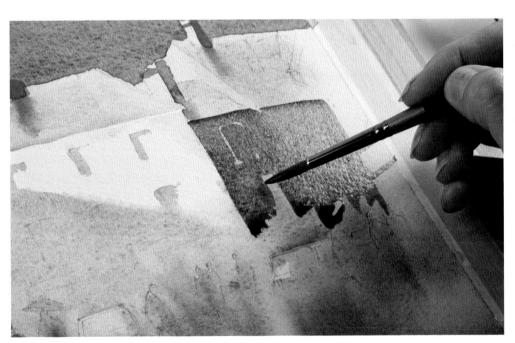

16 앞에서 사용한 혼색(로 씨에나, 라이트 레드, 울트라마린 바이올렛, 그리고 울트라마린 블루)으로 그림의 오른쪽을 칠하는데, 톤을 강화하고 어두운 톤을 넣기 위해서 짙은 어둠도 추가한다.

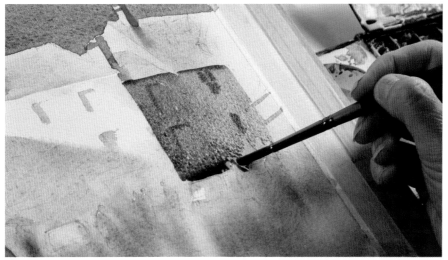

17 오른쪽 건물 앞에 보이는 자동차 위까지 물감을 끌어내려 칠한다. 필요하면 물기 없는 붓으로 비드를 제거한다.

두 번째 단계를 마친 그림이다. 그림이 완전히 마르면 다음 단계로 넘어간다.

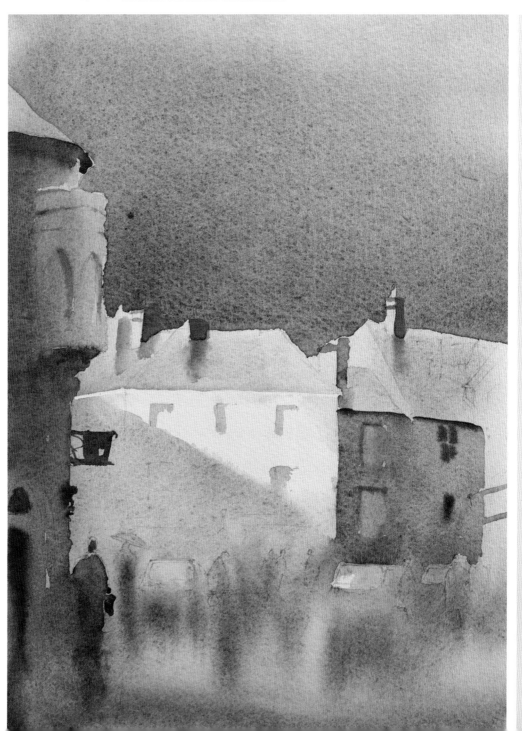

세 번째 단계

이제 창문이나 사람처럼 작은 모양을 그린다. 또한 젖은 도로를 그리면, 주택에서 비 오는 흐린 날이라는 느낌이 든다.

사람이나 자동차를 지나치게 손대면 안 된다는 사실이 중요하다. 왜냐하면 관람자의 시선이 먼저 흰 주택으로 가야 하는데, 사람을 너무 강하게 그리면 그쪽으로 시선이 분산되기 때문이다.

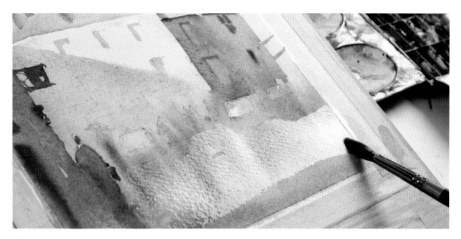

1 종이 아래쪽부터 멀리 보이는 사람의 발 아래까지 깨끗한 물을 칠한다.

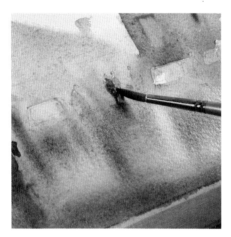

2 6호 붓으로 팔레트에 혼색되어 있는 물감을 사용하여 터치하듯이 사람을 하나씩 그린다.

3 각 사람을 그릴 때 남는 물감은 젖은 영역으로 끌어내려 사라지게 한다.

4 자동차 아래를 어둡게 칠하고, 마찬가지로 젖은 영역으로 사라지게 한다.

5 여전히 6호 둥근붓과 라이트 레드(light red) 물감을 사용하여 브레이크등 및 그것의 노면에 비친 반영(反映)을 짧게 흘려 그린다. 팔레트에 있는 어두운 혼색 물감을 묽게 만들어서, 자동차에 여러 디테일을 넣는다.

6 10호 둥근붓으로 바꾸고, 울트라마린 블루, 울트라마린 바이올렛, 그리고 번트 씨에나를 진하게 혼색해서, 아랫쪽을 커다랗게 짙게 채색한다.

7 아직 젖어 있는 상태일 때, 6호 붓으로 도로포장 부분을 어두운 색으로 가볍게 칠해서 지면을 표현한다.

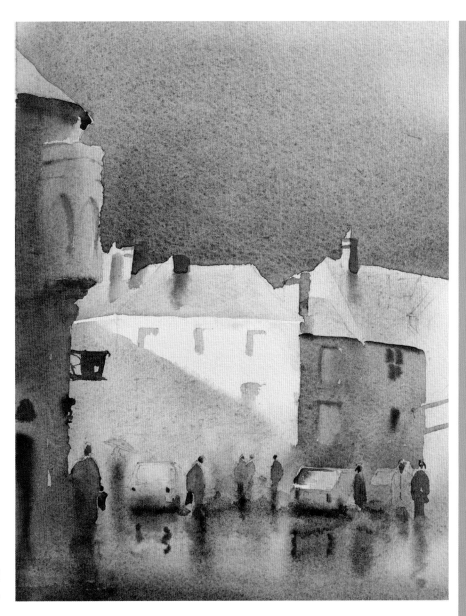

세 번째 단계를 마친 그림이다. 그림이 완전히 마르면 다음 단계로 넘어간다.

마지막 단계

이 단계는 구체적인 디테일을 추가하고 다듬어서 그림에 인간적인 관심이 생기게 하고, 이야깃거리와 분위기를 조성한다.

1 깨끗한 손가락으로 남은 마스킹액을 부드럽게 제거한다.

2 3호 둥근붓으로, 울트라마린 블루와 번트 씨에나를 묽게 혼색하여 오른쪽 유리창을 그린다. 이것은 비교적 어둡게 그린다.

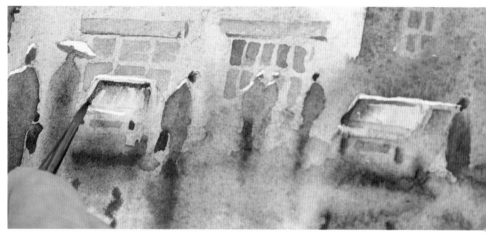

3 같은 물감으로 멀리 우산 쓴 사람을 그린다. 앞에 있는 사람과 약간 사이를 띄운다.

4 같은 붓으로 같은 물감을 희석해서 자동차의 디테일을 그린다. 자동차의 뒷유리창 위쪽과 왼쪽에 그림자를 그려 넣고, 번호판은 간결한 가로방향 붓터치로 암시한다. 즉, 번호판은 자세하게 그리지 말고 존재 자체만 표시한다.

5 탑의 그림자를 더 강하게 표현한다. 앞서 그린 영역 내에서 덧칠하는데, 이전에 칠한 부분과 새로 칠하는 부분 사이에 작은 간격을 둔다.

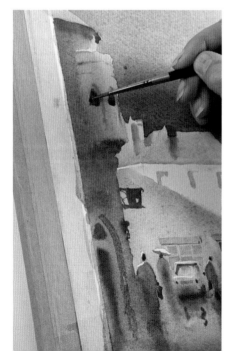

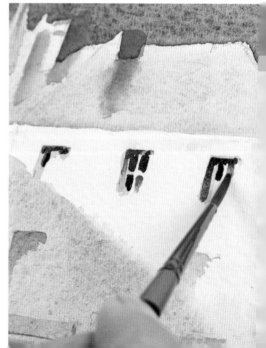

6 약간 진한 어두운 물감을 혼색해서 가운데 건물 유리창을 그린다. 이렇게 하면 건물의 흰 벽과 톤 대비가 아주 멋지다.

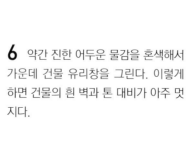

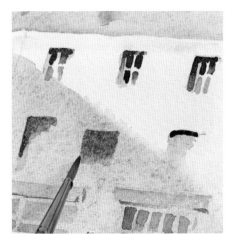

7 로 씨에나로 가게 간판을 그린다.

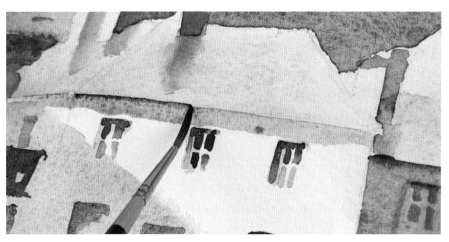

8 울트라마린 바이올렛과 울트라마린 블루를 묽게 혼색해서, 가운데 건물의 지붕 아래를 그린다. 완전히 마르기 전에, 진한 혼색(울트라마린 블루와 번트 씨에나)으로 지붕선을 가늘게 그린다.

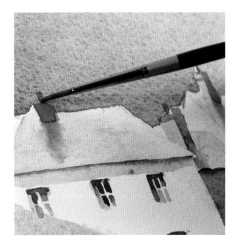

9 라이트 레드로 굴뚝 통풍관을 그린다.

10 어두운 혼색을 희석해서 비둘기 등 전경의 디테일을 그려 넣는다. 그림자도 잊지 않는다.

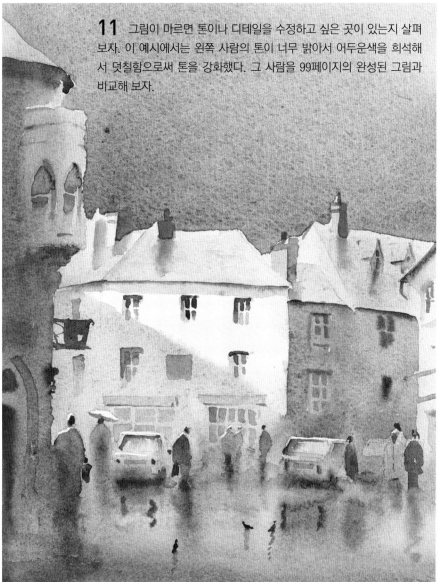

11 그림이 마르면 톤이나 디테일을 수정하고 싶은 곳이 있는지 살펴보자. 이 예시에서는 왼쪽 사람의 톤이 너무 밝아서 어두운색을 희석해서 덧칠함으로써 톤을 강화했다. 그 사람을 99페이지의 완성된 그림과 비교해 보자.

비 오는 헨트(Ghent) 그리기

나의 아내는 종종 해외 콘퍼런스에서 강연한다. 나는 아내를 따라가는데, 예술가 대부분이 그렇듯이 쇼핑을 싫어해서 길거리를 돌아다니며 구경한다. 이 그림도 여행 중 건물 출입구 처마 아래에서 수성연필로 그린 스케치로부터 완성한 것이다.

　난 사실 비 오는 도시를 좋아한다. 건물은 하나의 덩어리로 흐릿하게 보이고, 차량이나 사람은 물보라와 우수(憂愁)의 강을 이루면서 그 아래로 흐른다. 이런 멋진 날에 종종 나 혼자 웃고 있다. 다른 사람은 왜 안 그런지 모르겠다.

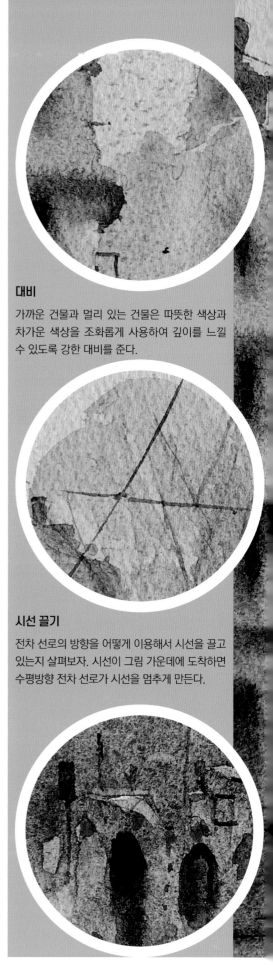

대비

가까운 건물과 멀리 있는 건물은 따뜻한 색상과 차가운 색상을 조화롭게 사용하여 깊이를 느낄 수 있도록 강한 대비를 준다.

시선 끌기

전차 선로의 방향을 어떻게 이용해서 시선을 끌고 있는지 살펴보자. 시선이 그림 가운데에 도착하면 수평방향 전차 선로가 시선을 멈추게 만든다.

부드러움

노면 근처는 전부 부드럽게 번지도록 표현한다. 종이가 젖은 상태에서 채색하거나 아니면 젖은 붓으로 부드럽게 처리하면 된다. 빠르게 작업하지 않으면 그림이 탁하게 될 수 있다.

숨어서 그리기

나의 낡은 낚시 파라솔에는 많은 추억이 서려 있다. 두 명의 화가가 앉을 수 있을 만큼 아주 큰데, 반쪽은 가림막이 붙어있고 이를 바닥에 내려 고정할 수 있다.

　그래서 나는 비 오는 날에도 밖에서 그림을 그릴 수 있고, 캠핑용 스토브로 그림을 말릴 수도 있다.

　나는 몇몇 영국 최고의 수채화가 및 다른 그림 친구와 파라솔을 같이 사용하곤 했다. 한두 번은 완전히 낯선 사람들이 먹구름이 걷히길 기다리는 동안 몸을 피하기도 했다. 파라솔 아래에 앉아서 스토브로 말릴 수 있을 정도로 물감이 종이에 충분히 스며들도록 기다리는 동안 인생과 수채화와 세상사에 대해서 수많은 이야기를 나눈다. 그럴 때면 낯선 사람이 더는 낯설지 않다.

눈

지구상에서 볼 수 있는 대기현상 중 가장 이상한 게 아마도 눈일 것이다. 땅에서 강한 색상을 모두 닦아내 버리기에 이 푹신한 담요를 뚫고 나오는 것이 없다면 온 세상은 차분하고 깨끗하고 조용하다. 빛의 조건에 따라 가장자리는 부드럽거나 선명하고 톤은 가깝거나 강할 수 있다.

수채화에서 눈은 물과 비슷하게 취급한다. 눈은 눈일 뿐이라는 사실을 나타내도록 다른 모양과 묶어 매우 단순하게 처리하는 것이 제일 좋다. 여기서 벽과 나무 같은 수직 형상이 색상을 부여하고 네거티브 형태를 만들기 때문에 아주 중요한 역할을 한다. 잘 관찰해보면 눈은 마냥 하얗지 않고 하늘이나 주변 개체에서 반사된 색상으로 인해 미묘한 음영이 있다는 걸 알 수 있다.

일반적으로 눈은 대부분 1차 채색으로 칠하고 수직 형상은 2차 채색에서 그린다.

상황이 좋고 옷을 적절하게 입었을 때 밖에서 눈을 그리는 것은 매우 즐겁지만 팔다리가 동상에 걸릴 위험도 있고, 심지어 칠이 종이 위에서 얼어버리는 경우는 그림을 그리는 것이 불가능하다. 여기서도 캠핑카와 낚시 파라솔이 도움은 되지만 스케치로 끝내는 것도 필요하다. 나는 종종 연필과 채색으로 눈을 빠르게 그리는데 연필선 위쪽으로 한 층만 채색해서 톤을 부여하기 때문에 건조 시간은 별 문제가 되지 않는다.

세상을 변화시키는 눈

어렸을 때 나는 넓은 집에 살았다. 내 침실은 작은 '상자' 같았는데, 어느 겨울 저녁에 방에 불을 끄고 벽에 등을 기댄 채 침대 끝에 앉아 있었다. 거리는 텅 비고 조용했으며 폭설이 내려 모든 것이 눈에 덮였다. 가로등이 만드는 오렌지색 후광 안으로 눈이 떨어지고 있었고 낡고 오래된 거리는 마법과 같이 특별한 땅으로 변했다. 아, 눈의 신비.

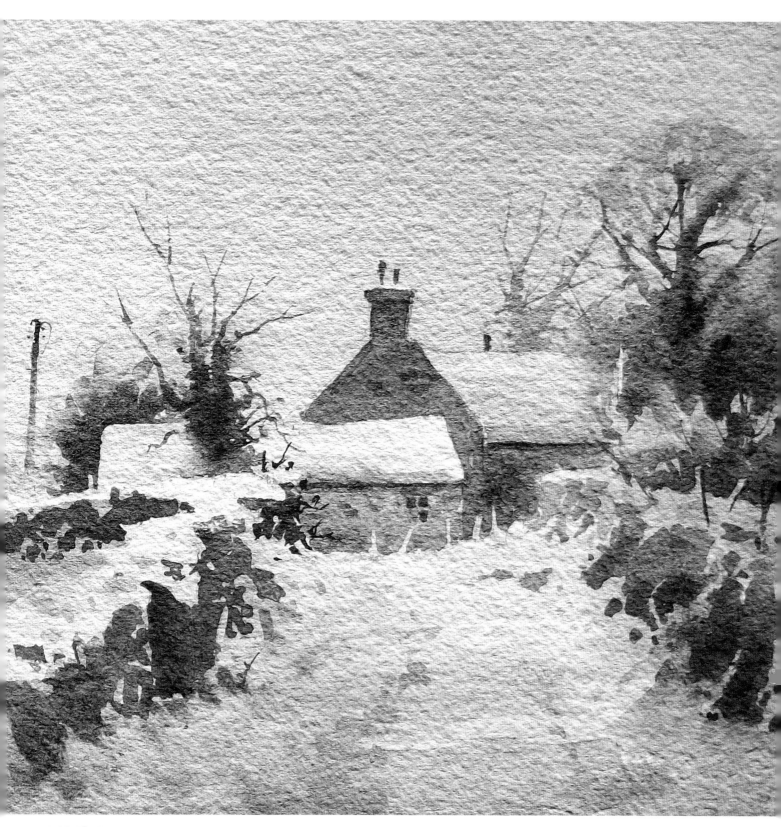

눈에 갇히다

나는 눈이 올 때마다 캠핑카를 몰고 지방 도로를 미끄러지듯 달려 나간다. 가끔은 불안하기도 하지만 그만한 가치가 있다. 캠핑카에 앉아서 그리기도 하지만 가능한 한 많은 연필과 물감을 지참하고 밖으로 나가서 최대한 많은 자료를 얻으려고 한다. 흰 종이가 설경을 담기에는 너무 작고, 그리고 나무나 덤불 등으로 소소하게 색상을 도입하는 게 좋은 그림을 만드는 데 매우 중요하다는 사실에 항상 놀란다.

이른 아침의 눈

이 장면에서는 따뜻한 영역과 차가운 영역이 병렬로 배치되어 있다. 이것은 우리 집 주변에 눈이 온 날 그렸던 여러 스케치 중 하나를 사용해서 완성한 그림이다. 그날은 바람이 꽤 쌀쌀해서 모든 스케치를 따뜻한 내 캠핑카 안에서 진행했다. 비록 차가운 날씨가 이 그림에 영감을 주었지만, 많은 설경이 그렇듯 놀라우리만치 따뜻함을 내포하고 있다.

수채화 측면에서 이 그림은 매우 단순하다. 하늘과 땅, 그리고 배경은 전부 1차 채색으로 완성했고, 중경과 전경의 그림자는 2차 채색에서 그렸다. 여러분의 기술적, 창의적 실력이 향상됨에 따라 그림을 그리는 데 필요한 단계도 줄어든다.

과하게 손대거나 너무 번잡하게 그리면 수채화의 자연스러운 빛을 손상시키는데, 특히 설경에서 이것이 분명히 드러난다. 이 프로젝트는 개체를 깔끔하게 그리는 연습을 할 수 있는 좋은 기회다.

필요한 것

33×23cm (13×9in) 아르쉬 300gsm(140lb) 황목 수채화지를 화판에 스트레칭함
대형 몹브러쉬
12호, 8호, 6호 세이블 둥근붓
리거붓
내가 평소 사용하는 팔레트(18페이지 참고)
마스킹액, 룰링펜

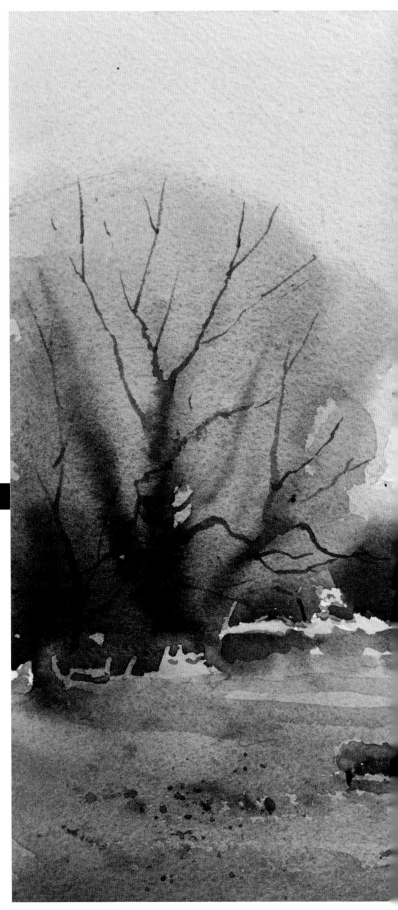

완성된 그림

114

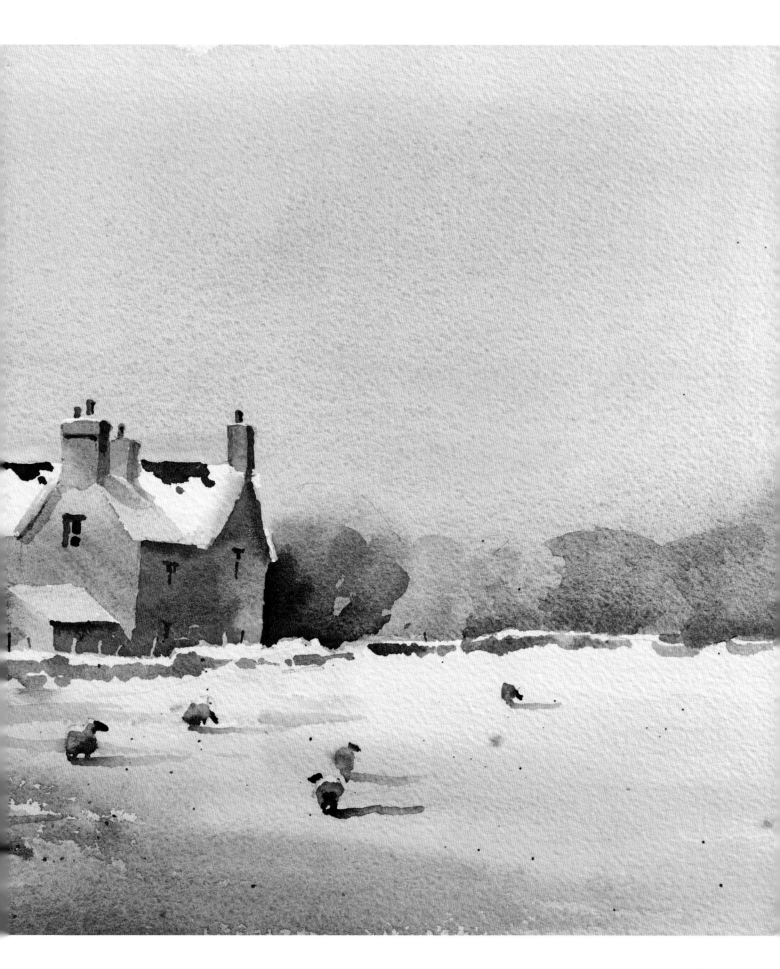

스케치

스케치를 가능한 한 흐리게 그리면 지울 필요도 없고 종이가 손상되지도 않는다. 일단 모양이 정해지고 나면 진하게 그려서 디자인을 확정한다.

가능하면 종이에 적게 그리는 것이 좋은 방법이다. 일반적으로 자신감이 생길수록 연필 작업이 줄어든다. 지우개를 꼭 사용해야 한다면 부드러운 떡지우개가 제일 낫다.

첫 번째 단계

첫 번째 단계에서는 분위기를 결정한다. 다시 말하지만, 색상은 2차 채색이 들어가는 위치에 넣는다. 그러면 그곳에서 채색을 시작해서 쌓을 수 있으므로 2차 채색이 훨씬 쉬워진다. 또한 2차 채색에서 틈을 둘 수 있는데, 2차 채색 영역이 넓을 때는 필수적이다. 이러한 틈을 두지 않으면 넓은 2차 채색 영역은 단조로운 평면처럼 보인다.

1 룰링펜을 사용하여 지붕마루와 울타리 상단에 마스킹액을 칠한다.

2 몹브러쉬에 깨끗한 물을 묻혀 오른쪽 지평선까지 하늘을 칠한다. 건물은 마른 채로 놔두고 건물 바로 위까지 물을 칠한다. 그다음에 왼쪽 나무의 약간 위쪽까지 물을 칠한다.

3 오른쪽 하늘을 로 씨에나로 칠하는데, 왼쪽으로 가면서 묽은 카드뮴 레드를 첨가한다.

4 왼쪽 위 하늘까지 전부 웨트인웨트 기법으로 채색한다. 가운데쯤은 울트라마린 바이올렛을 추가해서 칠하고, 맨 왼쪽은 코발트 블루로 칠한다.

5 화판을 들고 기울여서 물감이 서로 섞이도록 유도한다.

6 그림을 다시 내려놓은 다음, 깨끗하고 물기 없는 6호 붓으로 오른쪽 밑에 생성된 비드를 닦아 올린다.

7 칠이 아직 젖어 있는 동안 울트라마린 바이올렛을 희석해서 멀리 보이는 언덕을 진하게 그린다.

8 로 씨에나와 울트라마린 바이올렛을 혼색해서 몹브러쉬로 왼쪽 잡목을 칠한다.

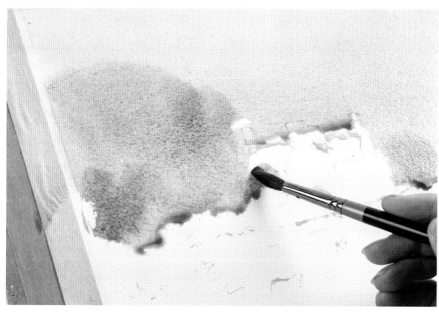

9 리거붓 및 번트 씨에나로, 웨트인웨트 기법으로 나무의 줄기와 가지를 그린다.

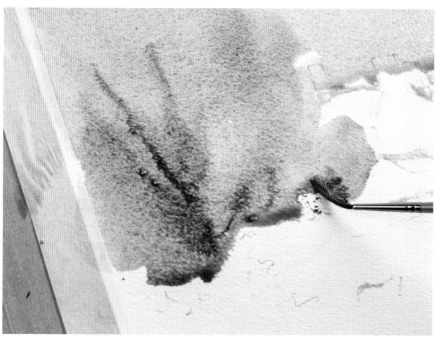

117

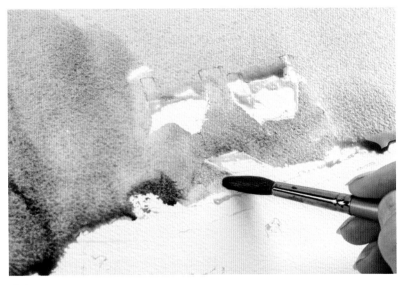
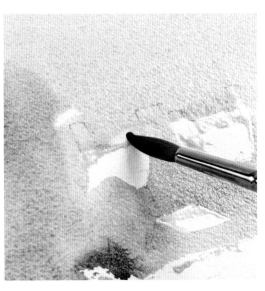

10 다시 10호 붓을 사용해서 코발트 바이올렛, 로 씨에나, 그리고 약간 어두운색(울트라마린 블루와 번트 씨에나의 혼색)으로 지붕을 피해서 건물을 칠한다.

11 필요하면 붓을 헹구고 닦은 후, 지붕의 비드를 제거한다.

13 몹브러쉬로 들판에 깨끗한 물을 바르는데, 오른쪽 지평은 흰 종이 그대로 남긴다.

12 집의 양쪽에 어둠을 부드럽게 표현한다.

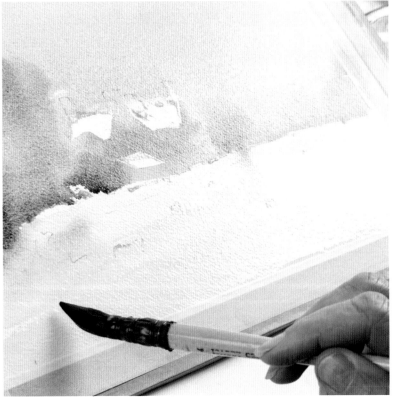

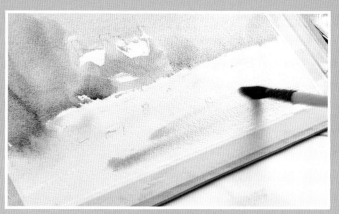
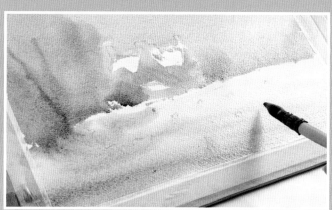

14 몹브러쉬를 사용해서 전경을 칠하는데 로 씨에 나, 울트라마린 바이올렛, 그리고 울트라마린 블루를 이어서 칠한다. 이 중 바이올렛과 블루는 왼쪽 아래에 집중적으로 칠한다.

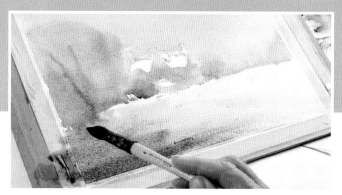

첫 번째 단계를 마친 그림이다. 그림이 완전히 마르면 다음 단계로 넘어간다.

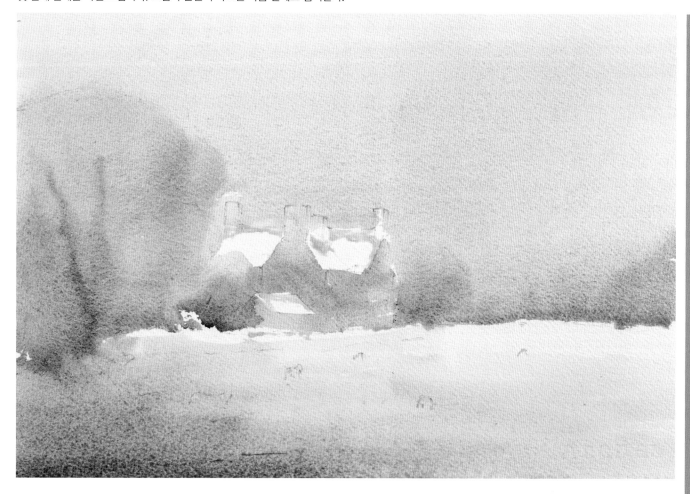

두 번째 단계

이 단계에서는 모양을 일부 땅에 그려 넣고 전경을 진하게 채색하면 색상 및 톤이 강해지면서 거리감이 만들어진다.

이 단계에서는 전부 큰 모양으로 그리며, 디테일은 이후 단계에서 진행한다.

1 마스킹액을 깨끗한 손가락으로 살살 문질러 제거한다.

2 오른쪽에 멀리 흐릿하게 보이는 나무는 울트라마린 블루와 울트라마린 바이올렛을 사용하여 칠한다. 6호 붓의 옆면으로 붓모가 흩어지도록 칠한다. 이렇게 하면 질감을 표현하는 데 도움이 된다.

3 코발트 바이올렛과 로 씨에나를 약간 진하게 섞어서 웨트인웨트 기법으로 아래쪽에 칠한다.

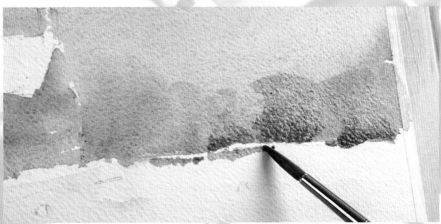

4 같은 코발트 바이올렛과 로 씨에나 혼색을 사용하고, 붓끝으로 울타리를 그린다. 그림에서 보듯이 위쪽 끝은 희게 남긴다.

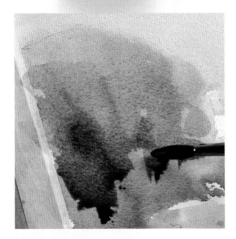

5 10호 붓으로 집 왼쪽에 있는 나무에 물을 바른다. 웨트인웨트 기법으로, 위쪽은 라이트 레드를 묽게 칠하고 아래쪽은 어두운색을 묽게 칠한다.

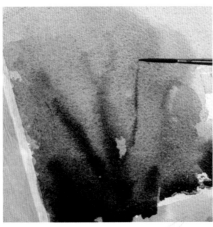

6 리거붓과 진한 물감을 사용하고, 웨트인웨트 기법으로 줄기에 가지를 그린다.

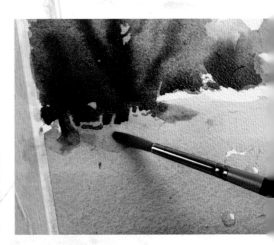

7 깨끗하고 축축한 붓을 사용해서, 아래쪽에 모인 비드를 끌어서 부드럽게 그림자를 만든다.

8 전경에 물을 적신 후, 몹브러쉬로 물감을 바깥쪽으로 끈다. 여기에 울트라마린 블루와 울트라마린 바이올렛 혼색을 첨가하여 구름의 그림자를 표현한다.

9 10호 붓에 진하게 물감을 묻히는데 여분의 물감은 제거한다. 이제 붓대를 손에 탁탁 두드려서 전경에 물감을 흩뿌린다.

10 로 씨에나와 어두운색의 물감을 사용하고, 10호 붓의 붓모 끝으로, 중간중간 끊어지도록 선을 그려서 울타리를 표현한다. 윗부분은 희게 남긴다.

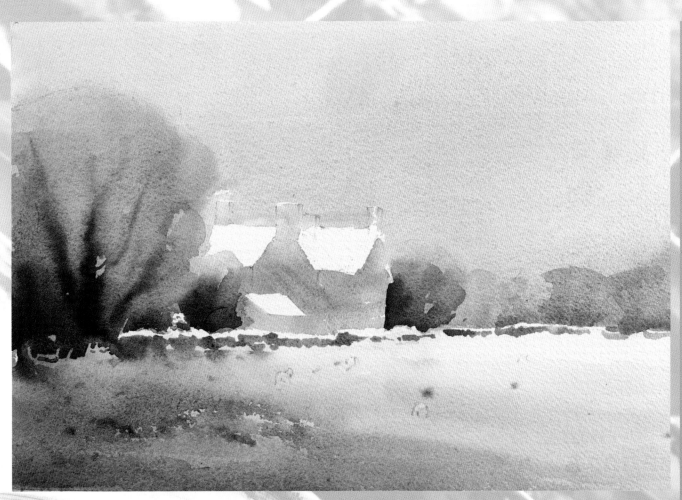

두 번째 단계를 마친 그림이다. 그림이 완전히 마르면 다음 단계로 넘어간다.

세 번째 단계

여기서는 그림의 초점(집)을 그리고, 무슨 모양인지 알 수 있도록 여러 조각을 추가한다. 즉, 개체가 무엇인지 완전히 인식할 수 있도록 그린다.

이 단계에서는 지나치게 손대지 않는 것이 중요하며, 모양이 드러나면 멈춘다.

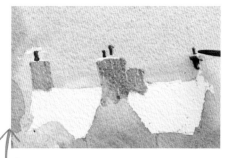

1 3호 둥근붓을 사용하고, 로 씨에나와 코발트 바이올렛 혼색으로 굴뚝의 밝은 면을 칠한다. 어두운 면에는 웨트인웨트로 카드뮴 레드를 추가한다.

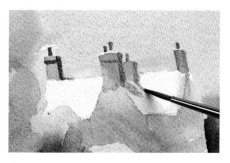

2 여전히 3호 둥근붓을 사용하고, 묽은 코발트 블루로 지붕 위 그림자를 그린다. 로 씨에나와 울트라 바이올렛의 혼색을 사용하여 굴뚝 그림자 중 어두운 부분을 표현한다.

3 그림자 그릴 때 사용한 물감에 번트 씨에나를 첨가한 뒤, 6호 붓으로 집 벽면의 그늘진 쪽을 칠한다. 지붕선에서 아래로 작업한다.

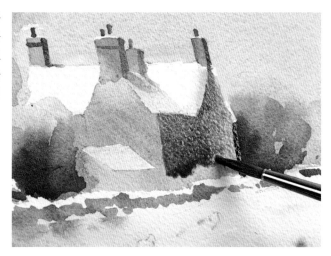

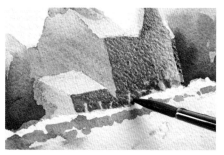

4 벽면의 아래쪽을 칠할 때는 벽면과 울타리 사이에 작은 틈을 남긴다.

5 리거붓으로 바꿔서, 지붕 처마 밑의 그림자를 보강한다.

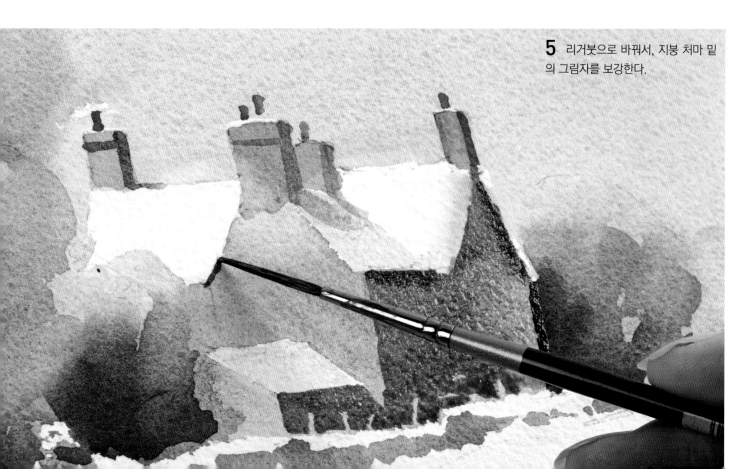

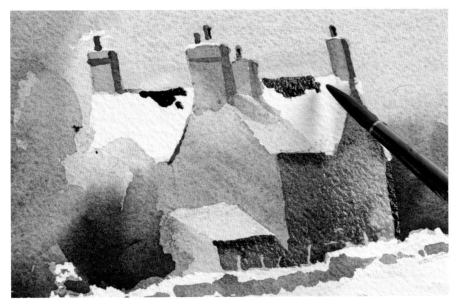

6 번트 씨에나와 울트라마린 블루를 진하게 혼색해서, 눈이 미끄러져 내려가서 드러난 지붕 슬레이트를 그린다.

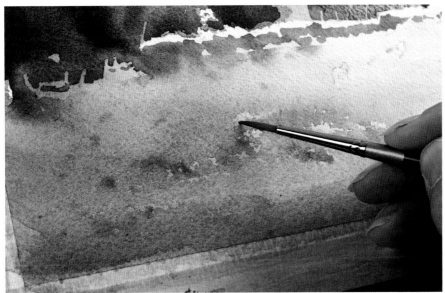

7 구름 그림자 속에 양을 그리기 위해서, 축축한 붓으로 물감을 닦아낸다.

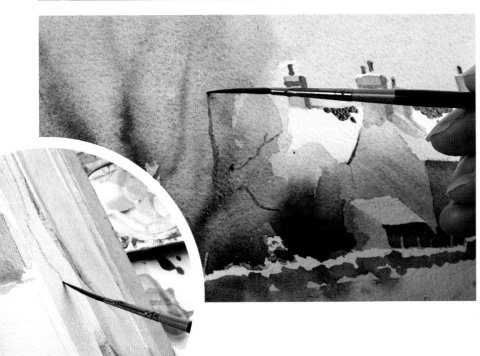

8 굵은 나뭇가지 중 하나에 물을 바른 다음, 번트 씨에나와 울트라마린 블루를 신하게 혼색해서 리거붓에 묻힌다. 붓에 묻은 여분의 물감를 마스킹 테이프에 끌어 훑어낸 후(원 안 사진 참고), 물을 바른 영역에 잔가지를 그린다. 잔가지가 굵은 가지와 자연스레 이어지도록 그린다.

9 여기서 팔레트를 보면, 다양하고 재미있는 어두운 혼색(원 안 사진 참고)이 만들어져 있다. 6호 붓으로 집의 창문을 그리고, 리거붓으로 바꿔서 양의 머리와 다리를 그린다. 팔레트 혼색을 묽게 만든 다음, 양의 몸에 부드러운 그림자를 그린다. 팔레트에 어두운색이 부족해서 새로 물감을 혼색한다면, 로 씨에나와 울트라마린 바이올렛을 섞어서 어두운 중간색(neutral dark)을 만든다.

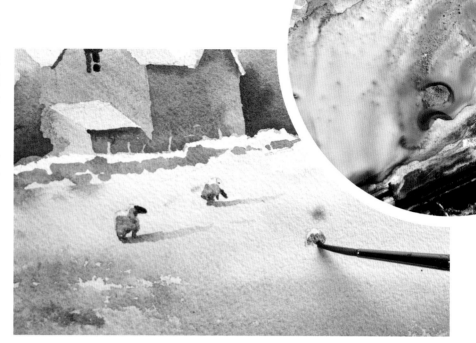

10 나무 밑동에서부터 뻗어 나오는 나무 그림자를 전경에 그린다. 블루가 많이 들어간 차가운 혼색을 묽게 만들어 사용한다.

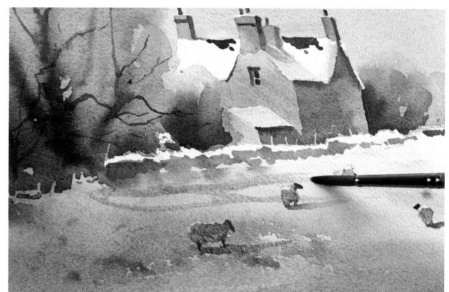

11 팔레트에 있는 어두운색 물감을 손에 대고 쳐서 왼쪽 전경에 흩뿌린다. 비교적 미묘하게 표현하고, 지나치게 뿌리지 않도록 한다.

12 리거붓과 어두운 혼색을 이용해서, 울타리에 디테일을 추가한다. 여기서도 살짝 채색하는데, 종이의 흰색을 없애기엔 충분하더라도 배경의 말뚝이 지워지지 않는 수준으로 칠한다.

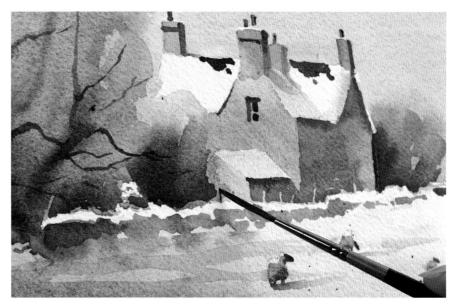

13 왼쪽 지붕과 울타리 꼭대기에 부드러운 푸른 그림자를 넣어줘서 너무 희지 않도록 한 다음, 붓끝으로 집의 그늘진 면에 창문 한두 개를 살짝 그린다.

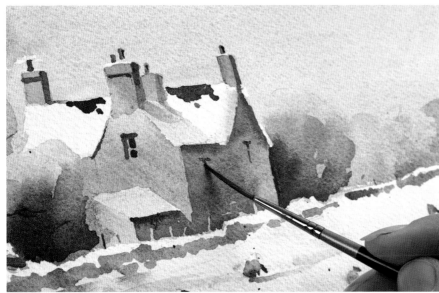

14 그림이 마르면 마스킹 테이프를 조심스레 떼어낸다. 그림의 가장자리가 깔끔하다. 이것이 완성작이다.

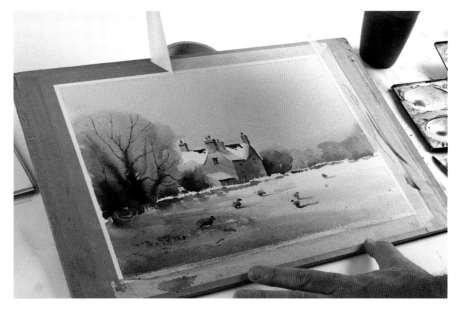

눈 오는 날 개 그리기

이 그림은 눈이 없는 겨울 사진을 보고 그린 것이다. 눈의 모양, 가장자리, 색상 및 톤을 이해한다면 작업실에서 원하는 대로 만들어낼 수 있다는 것을 알 수 있다.

이것이 내가 하늘/땅 그림(sky/land painting)이라고 부르는 그림의 예시다. 그렇게 부르는 이유는 하늘과 땅을 전반적인 1차 채색으로 완성하고, 그것이 마른 후에 땅 위의 모양을 그려 넣기 때문이다.

하늘/땅 그림의 2차 채색에서 나무나 빌딩 등을 그릴 때, 이들이 잘라서 붙인 콜라주(collage)처럼 보이지 않도록 일부 가장자리를 부드럽게 처리한다.

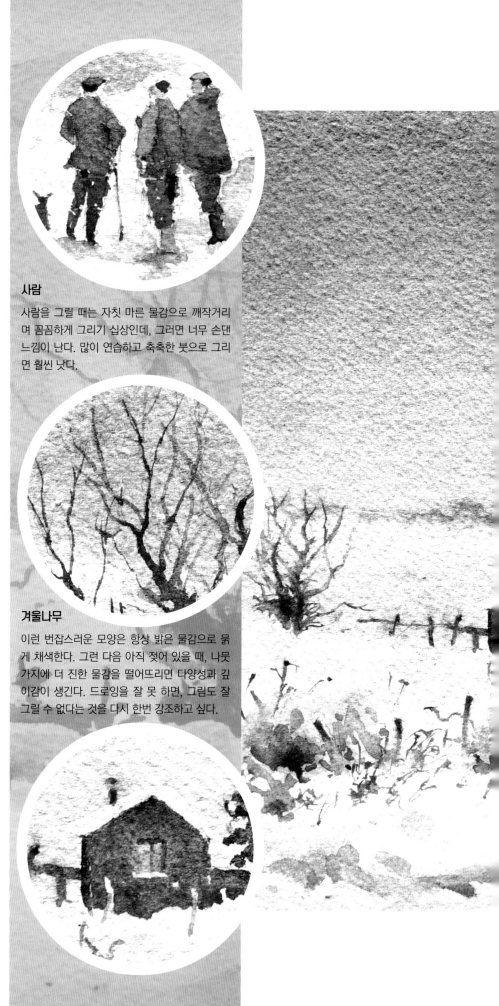

사람

사람을 그릴 때는 자칫 마른 물감으로 깨작거리며 꼼꼼하게 그리기 십상인데, 그러면 너무 손댄 느낌이 난다. 많이 연습하고 축축한 붓으로 그리면 훨씬 낫다.

겨울나무

이런 번잡스러운 모양은 항상 밝은 물감으로 묽게 채색한다. 그런 다음 아직 젖어 있을 때, 나뭇가지에 더 진한 물감을 떨어뜨리면 다양성과 깊이감이 생긴다. 드로잉을 잘 못 하면, 그림도 잘 그릴 수 없다는 것을 다시 한번 강조하고 싶다.

헛간

이 작은 모양에는 다양한 가장자리와 색상뿐 아니라 전 범위의 톤이 포함되어 있다. 따라서 동일한 톤과 가장자리, 그리고 색상을 가지는 경우보다 훨씬 재미있는 그림이 된다.

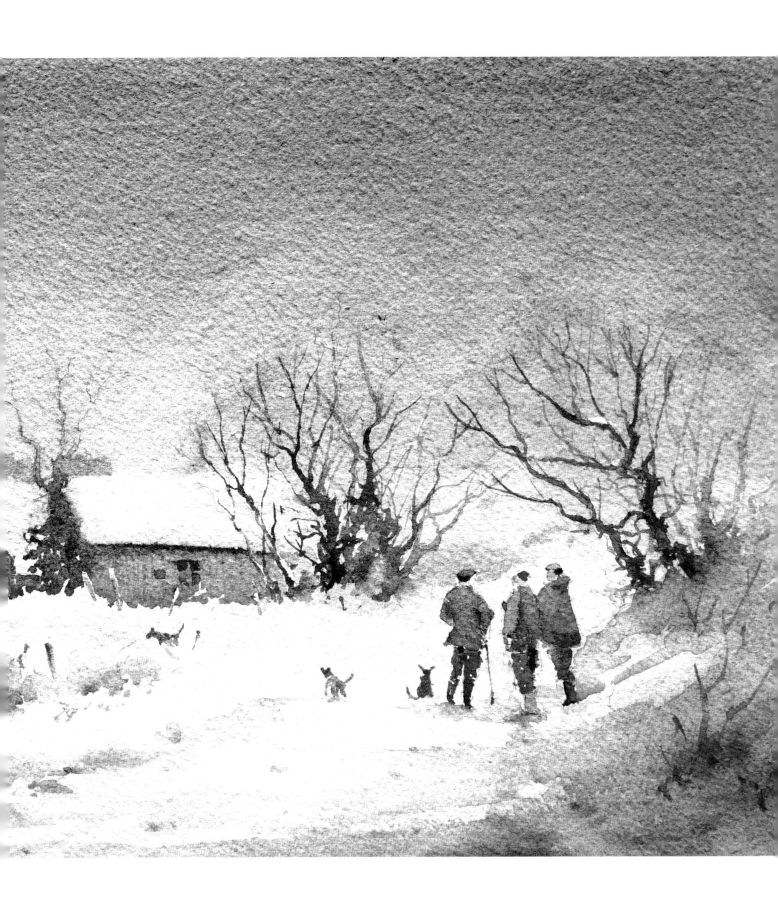

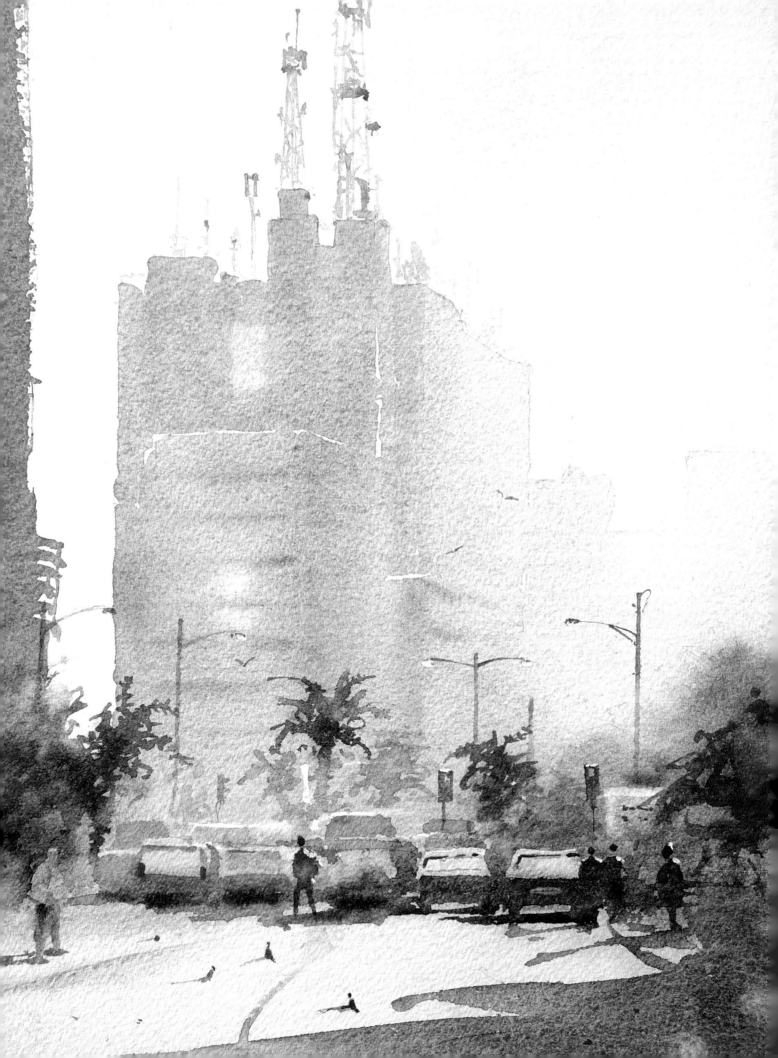

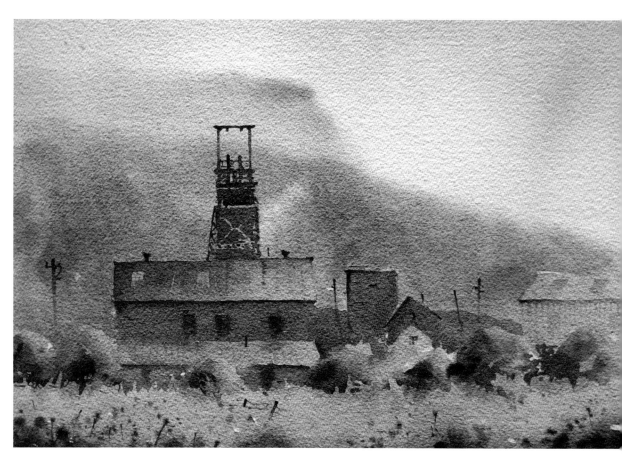

타워 탄광(Tower Colliery)

이처럼 춥고, 처량하고 안개 자욱한 날에 야외에서 그림을 그린다는 것도 엄청난 경험이다. 일단 분위기가 압도적이고, 마냥 '행복한' 소재와는 다른 감정이 있으며, 또한 매우 어렵고 불편한 작업 상황에도 대처해야 한다. 그림의 분위기는 엄숙하지만, 추위에 떨면서 혼자 캠핑카로 돌아가는 나의 발걸음은 매우 만족스러웠다.

맞은편:

리마, 페루(Lima, Peru)

우리는 멀리 페루까지 내려갔고, 리마의 한 거리 모퉁이에 서 있는 통신사 건물에 매료되었다. 난 교통섬에 서서 이 장면을 스케치했다. 그곳은 매우 시끄럽고, 험난하고, 위험한 곳이어서 다른 일행과 함께 쇼핑이나 할 걸 하는 생각도 들었다. 난 아직도 쇼핑에 대한 악몽을 꾸고 있다!

이 그림은 세 번의 채색으로 완성되었으며, 그림에 보이는 하늘과 햇빛이 비치는 노면은 초기 1차 채색 그대로다. 이게 마르면 통신사 건물을 그리는데, 물을 많이 사용하고 초기 채색을 번지게 함으로써 건물이 연무와 스모그 안으로 희미하게 사라지게 만든다. 세 번째 채색은 왼쪽 건물에서 시작하여 자동차와 나무가 있는 도로를 그린 후, 다시 전경의 그림자를 그린다.

안개, 박무, 연무

안개 낀 날에는 세상이 작아 보인다. 지평선은 가깝게 보이고 익숙한 모양도 신비롭다. 연무, 박무, 그리고 안개는 수채화를 위해 존재한다. 선명한 가장자리, 강한 대조, 햇빛의 강렬하고 다채로운 색상도 사라지고, 부드럽게 번지면서 안개의 친척인 비와 마찬가지로 회색 톤이 된다.

비와 마찬가지로 안개, 박무, 연무가 낀 날씨에서도 선명한 색상은 볼 수 있지만, 아주 가까운 전경을 제외하고는 비 오는 날에도 가끔 볼 수 있는 선명한 가장자리는 볼 수 없다. 만약 해가 주위에 어슬렁거린다면 가까운 곳은 톤은 더 밝아지고 약간의 색상도 있을 수는 있지만, 해가 없다면 톤이 서로 비슷해지면서 더 어둡고 색상은 회색에 가깝다.

안개나 연무가 낀 날 야외에서 그림을 그리면, 건조가 느려 편하기는 하지만 그 영향이 시시각각 변한다. 따라서 캠핑카의 스토브나 휴대용 난로가 없으면 그림을 말리는 것이 문제가 될 수 있다.

예리한 사람은 전체적인 채색이 부드러운 가장자리를 만들기 위한 출발점이라는 것을 눈치챘을 것이다. 안개, 박무 또는 연무를 성공적으로 그리는 방법은 첫 번째 1차 채색을 할 수 있는 데까지 많이 하고, 마른 다음에는 가능한 한 가장자리를 덜 건드리는 것이다. 야외에서 그리는 경우엔 건조 시간이 아주 길어서 이게 별 문제가 되지 않으나, 작업실에서는 능숙하고 확실한 붓 터치가 필요하다.

물에 잠긴 초원

동네 해변으로 개를 데리고 아침에 산책하러 나갔다가 이 흐릿하고 안개 자욱한 광경을 보게 되었다. 거친 바다 때문에 개울 하구에 자갈이 쌓이면서 배후 초원이 범람했다. 가지고 있던 핸드폰으로 다양한 각도에서 여러 장의 사진을 찍었다.

이런 장면은 부드럽게 번지는 분위기이므로 선명한 가장자리는 보기 쉽지 않다. 이 그림을 이 책에 있는 맑은 날의 그림과 비교해보면 가장자리가 분위기에 미치는 영향을 충분히 이해할 수 있다.

이처럼 부드럽게 안개 낀 장면을 그리기 위해서는 웨트인웨트 기법을 완전히 이해하고 있어야 하며, 팔레트의 물감은 미리 물로 축여놓아야 필요할 때 바로 진하고 풍성하게 물감을 붓에 묻힐 수 있다. 내 생각에는 고온 건조한 작업실에서나 더운 날에는 이런 그림을 그리는 게 불가능한데, 그 이유는 수분이 종이에서 너무 빨리 증발해버려 원하는 효과가 생기지 않기 때문이다.

이를 완화할 수 있는 한 가지 방법이 있다. 먼저 화판을 물로 적시고, 수채화지 뒷면에도 물을 바른다. 그런 다음 수채화지를 당기지 말고 가지런히 화판에 펼쳐 놓은 다음, 앞면에도 물을 바른다. 이제 초기 채색 작업을 수행할 시간적 여유가 더 많으며, 그게 완료되면 화판에 종이를 타카로 고정한다. 그대로 두면 종이가 마르면서 종이가 팽팽하게 당겨진다.

필요한 것

23×23cm(9×9in) 아르쉬 300gsm(140lb) 황목 수채화지를 화판에 스트레칭함
대형 몹브러쉬
12호, 8호, 6호 세이블 원형붓
리거붓
내가 주로 사용하는 색상 팔레트(18페이지 참조)
마스킹액과 룰링펜

그림이 쏟아지는 날

풍경화가에게 수많은 소재를 안겨주는 날과 환경이 있다. 이때는 평범한 날씨일 때보다 훨씬 많은 성공작을 얻을 수 있고, 시작부터 흥분과 몰입의 소용돌이에 빠져든다.

빛을 받는 환경 조건이라면, 그것은 금세 변할 수 있다. 이 지방에서 가장 재빠른 화가조차도 그렇게 빨리 스케치를 마칠 수 없으므로 카메라가 필요하다. 나는 시간이 흐르면서 연습을 통해 사진 찍듯이 기억하는 법을 익혔다. 덕분에 나는 모양, 가장자리, 톤과 색상 사이의 주요 관계를 빠르게 알아낼 수 있고, 이를 통하여 사진에서 부족한 부분을 보완할 수 있다. 또한 이미지와 느낌이 아직 생생하게 살아 있을 때 바로 채색 자료를 만드는 데 도움이 된다.

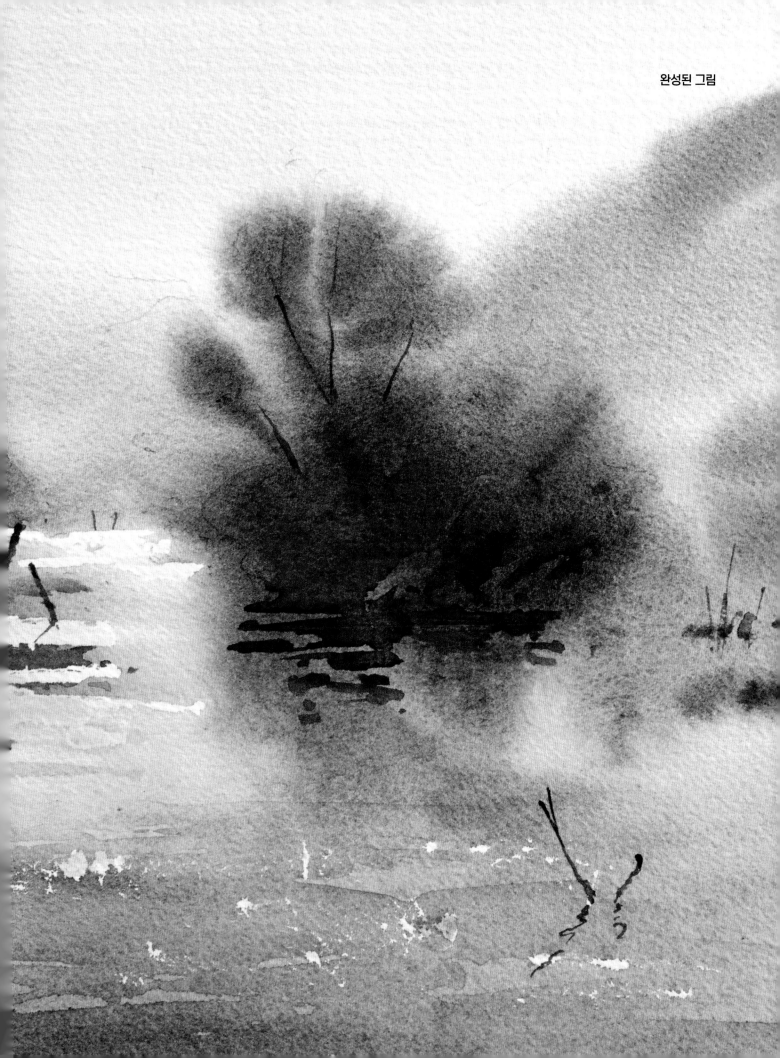

완성된 그림

스케치

3B 연필로 초기 드로잉을 한 후 종이를 화판에 고정한다. 그다음 그림의 가장자리를 둘러 마스킹 테이프를 붙인다.

이 그림은 종이가 많이 젖은 상태에서 자유롭게 그리기 때문에, 수면에 흰 여백을 남기기 위해서 마스킹액을 룰링펜으로 바른다.

첫 번째 단계

연무 및 옅은 안개가 있는 장면을 성공적으로 그리려면, 1차 채색에서 대부분의 톤과 휴(hue; 색조)를 완성해야 한다. 따라서 붓모의 옆면을 사용해서 될수록 깨작거리지 않고 난잡하지 않게, 신속하고 자신감 있게 채색해야 한다. 만약 경험이 부족하다면 이 그림 처음에 설명한 대로 종이를 물로 축이는 방법은 충분히 해볼 만한 가치가 있다. 건조시간이 많이 늘어나서 채색이 '살아 있는' 시간이 길어지기 때문이다.

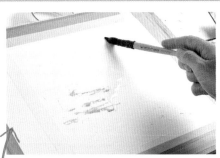

1 화판을 살짝 기울인 상태로 몹브러쉬에 깨끗한 물을 적셔 화판 전체에 바른다.

2 팔레트에 있는 지저분한 회색 물감으로 종이 아래에서부터 위로 올라가면서 칠한다. 만약 팔레트가 깨끗한 상태라면 코발트 바이올렛과 로 씨에나를 묽게 혼색해서 사용한다.

3 여전히 몹브러쉬를 사용하고 위에서부터 아래로 내려가면서 아래쪽 젖은 영역에 닿을 때까지 물을 칠한다. 10호 붓으로 바꾸고, 울트라마린 블루(원 안 그림 참고)를 추가하여 물감을 진하게 만든다. 이 혼색을 사용해서 웨트인웨트 기법으로 멀리 보이는 언덕을 채색한다.

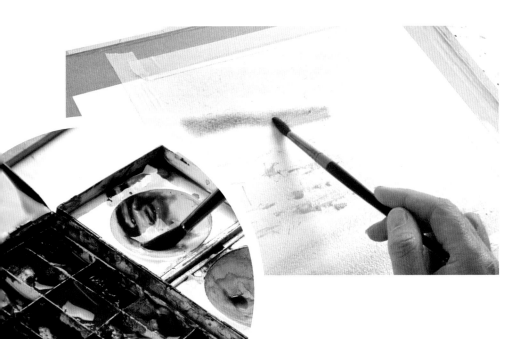

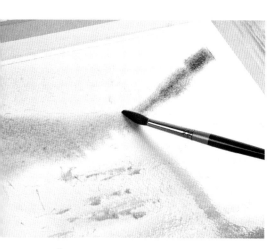
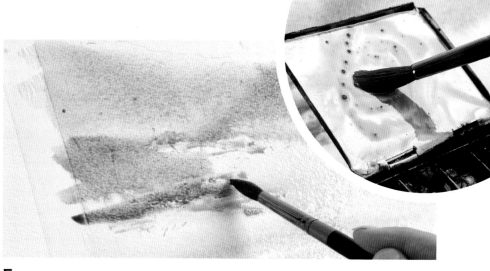

4 물감에 번트 씨에나를 섞어 따뜻한 느낌을 만든 다음, 가까이 보이는 언덕을 채색한다.

5 레몬 옐로우를 첨가하여 그린(원 안 사진 참고)을 만든 다음 중경을 채색한다.

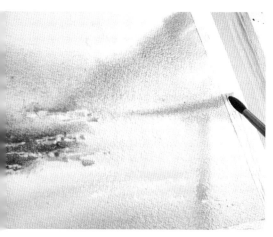
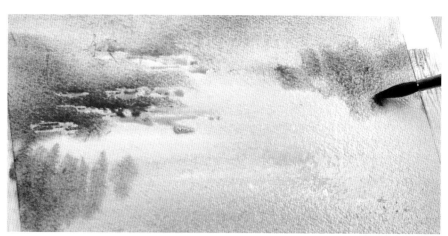

6 레몬 옐로우와 코발트블루에 라이트 레드를 약간 섞어서 새로 혼색한다. 이 물감으로 중경 오른쪽에 수평방향으로 가볍게 긋는다.

7 로 씨에나에 울트라마린 바이올렛을 조금 섞어서 전경의 풀과 덤불을 희미하게 그린다.

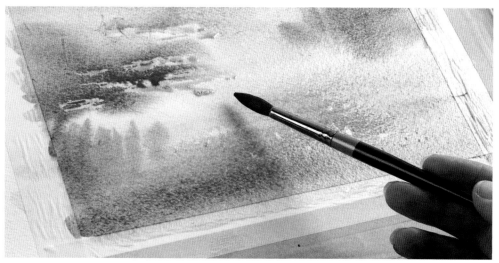

8 팔레트의 회색 물감으로 전경을 진하게 넛칠한다. 마찬가지로 물감을 새로 혼색히는 겅우엔 코발트 바이올렛과 로 씨에나를 섞는다.

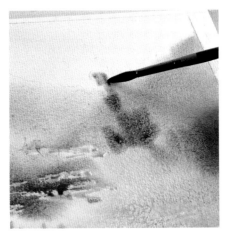

9 로 씨에나와 울트라마린 블루에 카드뮴 레드를 약간 섞어서 진하게 혼색한 다음, 10호 붓의 붓끝으로 가운데 나무를 그린다.

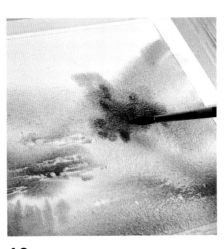

10 나무 가운데는 같은 물감을 사용하여 웨트인웨트 기법으로 더 진하게 덧칠한다.

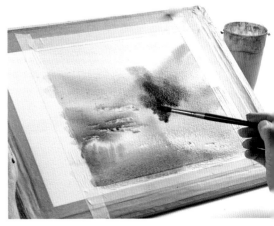

11 화판을 기울인 상태에서 같은 물감을 사용하여 가벼운 붓터치로 반영(反映)을 그린다.

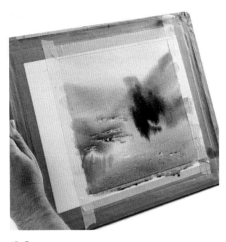

12 물감이 아래로 흐를 수 있도록 화판을 충분히 세운다.

13 화판을 다시 완만하게 눕힌 다음, 울창한 가지를 그린다.

14 붓에 남은 물감으로 중경의 덤불을 그린다.

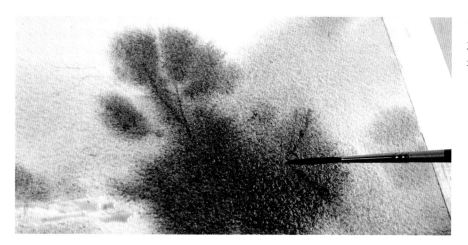

15 울트라마린 블루와 번트 씨에나를 진하게 혼색해서 리거붓으로 전경 덤불의 잔가지 같은 디테일을 추가한다.

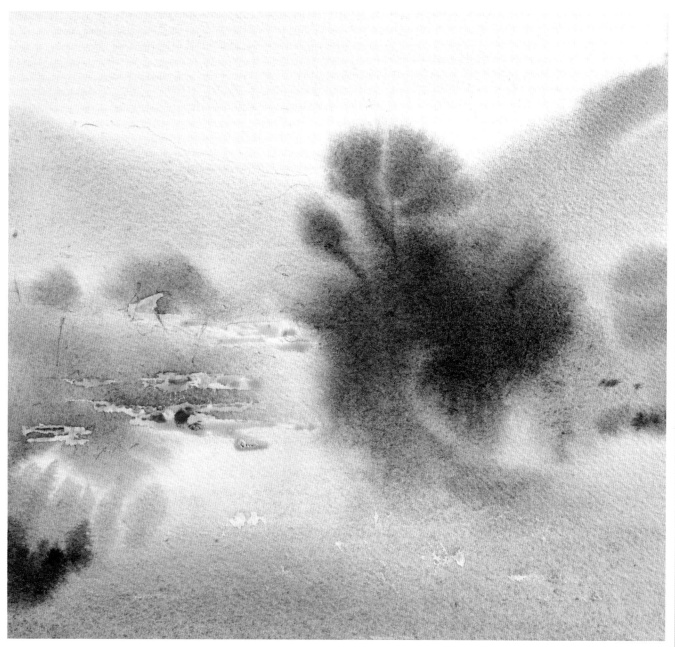

첫 번째 단계를 마친 그림이다. 그림이 완전히 마르면 다음 단계로 넘어간다.

두 번째 단계

첫 번째 단계에서 채색을 많이 진행했기 때
문에 이 단계에서는 가장자리를 다듬거나
톤을 약간 강화하는 데 신경 쓴다. 1차 채색
을 잘할수록 이 단계에서 손댈 게 적어진다.
연습을 많이 할수록 결과는 더 좋아진다.

1 팔레트에 남은 물감을 섞어 중간색을 만
든다.

2 여기에 블루를 약간 섞은 다음, 수면에 물
을 먼저 바른 후 몹브러쉬로 어두운 영역을 표
현한다.

3 10호 붓과 팔레트에 있는 중간색을 사용하여 웨트인웨트 기법으로,
오른쪽 아래 영역에서 가장자리를 부드럽게 처리하고 톤을 강화한다.

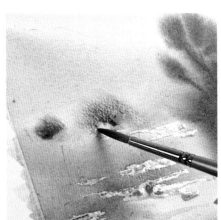

4 중간 덤불에 깨끗한 물을 다시 바른 다음,
6호 붓으로 팔레트에 있는 중간색을 칠한다.

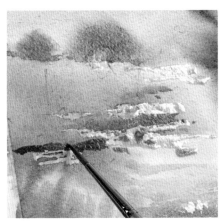

5 레몬 옐로우와 코발트 블루에다 팔레트에
있는 중간색을 섞어서 초원을 더 진한 녹색으
로 그린다.

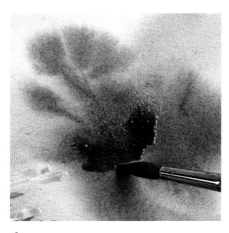

6 10호 둥근붓으로 바꾸고 나무 밑동에 맑은 물을 바른 다음, 기존 칠이 일어나지 않도록 부드럽게 채색한다. 웨트인웨트로 진하게 어둠을 표현한다.

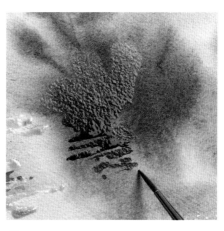

7 리거붓으로 나무 밑동의 젖은 물감을 정리하고, 짧은 수평방향 붓터치로 잔물결을 그린다.

8 어두운 영역의 젖은 물감을 이용해서 위쪽의 나뭇가지와 잔가지를 표현한다.

9 손가락으로 나뭇가지 아래를 뭉개서 어두운 영역과 자연스레 섞는다.

두 번째 단계를 마친 그림이다. 그림이 완전히 마르면 다음 단계로 넘어간다.

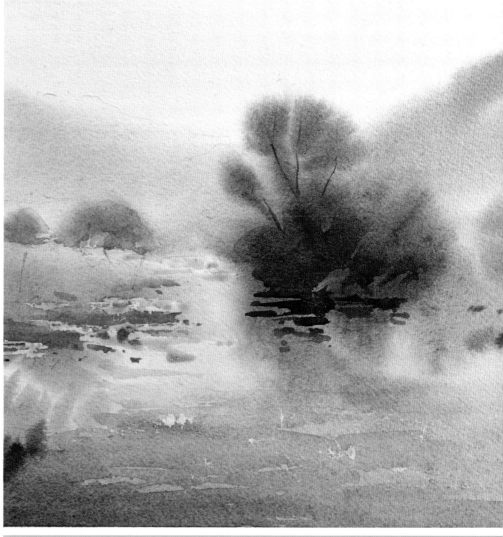

마지막 단계

그림은 가방에 넣어도 될 만큼 많이 완성했다. 이제 잔가지, 말뚝 등 작은 것만 남았다.

1 깨끗한 손가락으로 마스킹액을 부드럽게 제거한다.

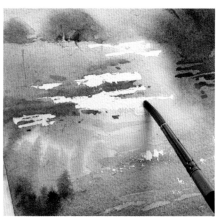

2 마스킹액을 제거하면 선명한 가장자리가 드러나는데, 팔레트의 물감을 희석해서 이를 부드럽게 처리한다.

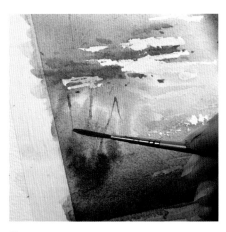

3 울트라마린 블루와 번트 씨에나를 진하게 혼색하고, 리거붓을 사용해서 전경의 부들(bulrushes)을 가는 선과 디테일로 표현한다.

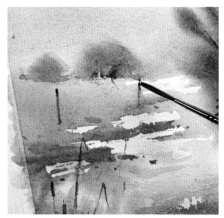

4 같은 붓과 물감으로 중간에 보이는 울타리 말뚝을 그린다.

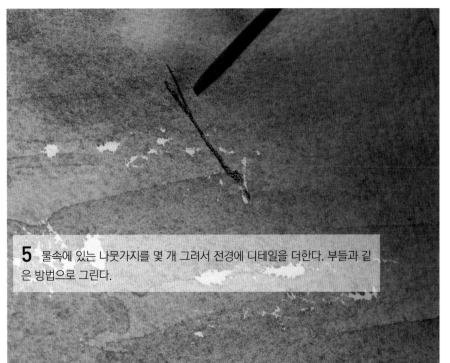

5 물속에 있는 나뭇가지를 몇 개 그려서 전경에 디테일을 더한다. 부들과 같은 방법으로 그린다.

6 물속에 있는 나뭇가지에 대한 그림자는 거울에 반사되듯이 그린다.

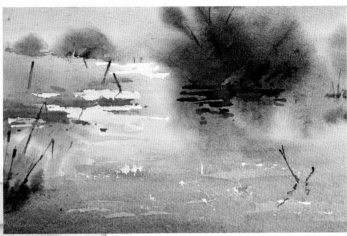

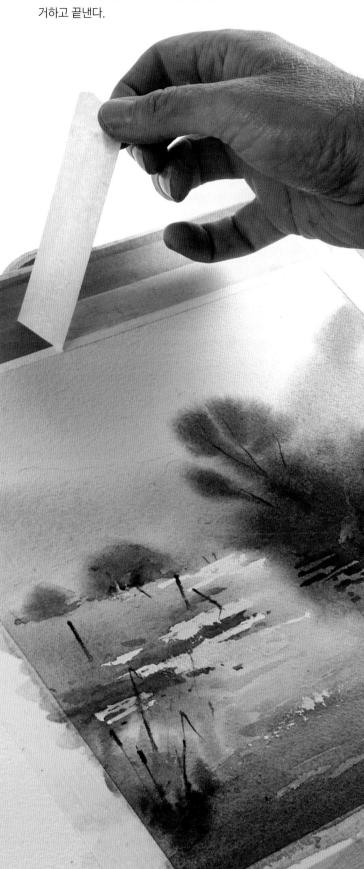

9 물감이 마르면 마스킹 테이프를 제거하고 끝낸다.

7 필요하면 미세한 디테일을 추가한다. 너무 어수선하게 많이 넣지 말고 듬성듬성 조금만 그린다. 배경에 작은 울타리 말뚝을 그려 넣으면 거리감이 생긴다.

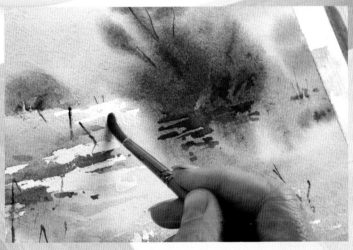

8 원근감과 더불어 연무의 느낌을 살리기 위해서 깨끗하게 헹군 10호 붓으로 수평선 인근의 흰 영역을 부드럽게 문지른다. 그러면 선명한 선이 부드럽게 표현된다.

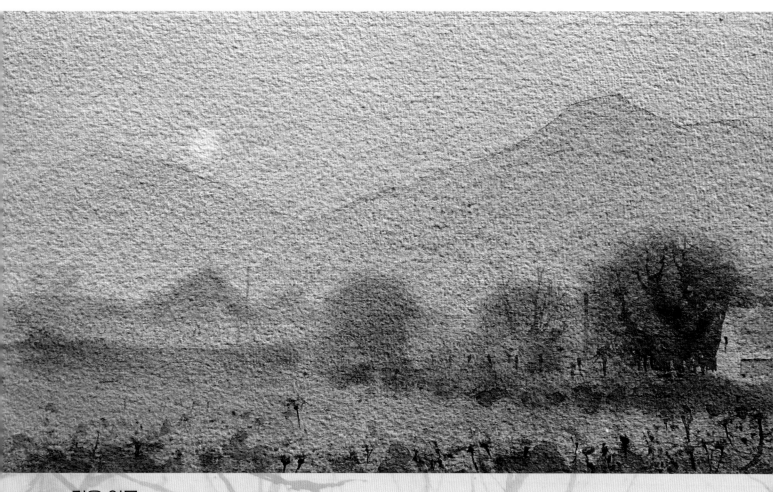

겨울 연무

이것은 하루 중 '농무(濃霧; pea souper)'가 낀 시각인데, 풍경이 초현실적이다. 이런 날은 농무라는 말이 작고 마법처럼 느껴져서 좋다.

곳곳에 가장자리가 보이긴 하지만, 이런 날은 부드러운 가장자리가 대부분이고 톤도 비슷하다. 앞 페이지의 예시와 마찬가지로 이런 그림은 전체적인 1차 채색에서 대부분 완성된다. 산, 헛간 그리고 전경의 작은 나뭇가지처럼 가장자리가 선명한 모양만 2차 채색에서 그린다.

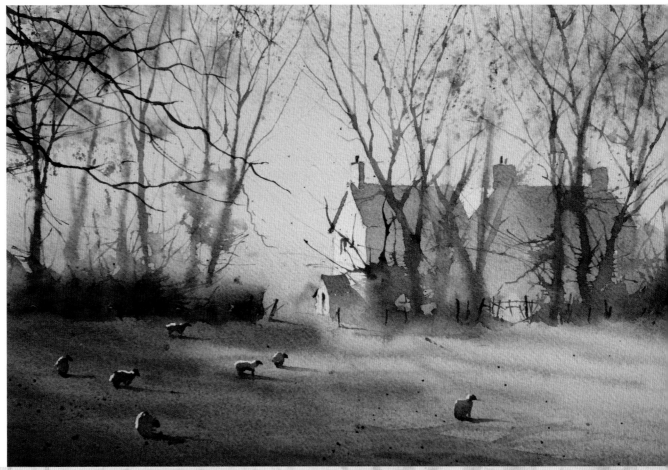

아침 연무

이곳은 내가 자주 운전하면서 지나가는 곳이다. 어떤 날은 좋은 소재가 되지만, 또 다른 날은 그리 매력적이지 않다.

햇빛이 있는 그림이 이런 그림보다 훨씬 그리기 쉽다. 햇빛은 거칠고 확실하지만, 이처럼 미묘한 순간을 포착하려면 꽤 능숙한 손길이 필요하다. 상당히 많은 물을 사용하여 웨트인웨트로 종이 위에서 아래로 첫 번째 채색을 진행한다. 마르고 나면 효과가 바로 나타나며, 이후 선명한 가장자리 몇 개를 추가하면 그림이 완성된다.

후기

우리는 놀라울 정도로 아름다운 세상에 살고 있지만, 우리 대부분은 마음과 눈을 다른 곳에 두고 바쁜 시간을 보내고 있습니다. 자기성찰, 동정심 그리고 친절은 많은 사람에게 약점으로 여겨지고, 대신에 소비와 탐욕의 신을 따릅니다. 시골의 고요 속에 혹은 동네나 도시의 거리에 자연은 여전히 존재합니다. 시내에서 그린다면, 저는 한적한 곳에서 가만히 북적거리는 거리를 관찰하거나, 아니면 달려들어 재빨리 스케치를 진행합니다. 많은 사람들처럼 현대 생활에서 점차 비중이 높아지고 있는 거침없는 속도와 천박함은 제게는 절대로 어울리지 않는다고 생각합니다. 제가 가진 즐거움 중 하나는, 계절과 상관없이 캠핑카를 타고 외지고 조용한 장소를 찾아 떠나는 것입니다. 천천히 세상을 바라보는 시간을 가지는 것보다 더 즐거운 일은 없습니다. 그림은 그것이 가능한 숭고한 방법이며, 제가 횡설수설 적은 내용이 여러분의 여정에 도움이 될 수 있기를 바랍니다.

그림을 계속 그리다 보면 여러분이 어느 날 아무도 없는 해안가에 이젤을 세우고, 손에 붓을 들고, 앞에 놓인 도전을 준비하고 있을지 어찌 알겠습니까? 새벽하늘은 서서히 색을 잃어가고, 날은 밝아오고, 여러분은 서둘러서 한 시간 안에 미친 듯이 작업을 끝내고 그림을 완성합니다. 이제 천천히 도구를 챙기는 동안 이젤을 바라보며 미소 짓습니다. 당신과 당신의 마음, 그리고 그때의 분위기가 수채화지 위에 아무 말 없이 조용히 놓여 있습니다.

아이작 항구(Port Isaac)

이와 같은 대형 화실 그림은 붓터치를 너무 많이 하면 분위기를 망칠 수 있다. 전경에 군데군데 보이는 물웅덩이는 1차 채색에서 칠하고, 갯벌은 2차 채색에서 그린다. 물웅덩이가 없다면, 전체적인 1차 채색으로 갯벌을 완성할 수 있었을 것이다.

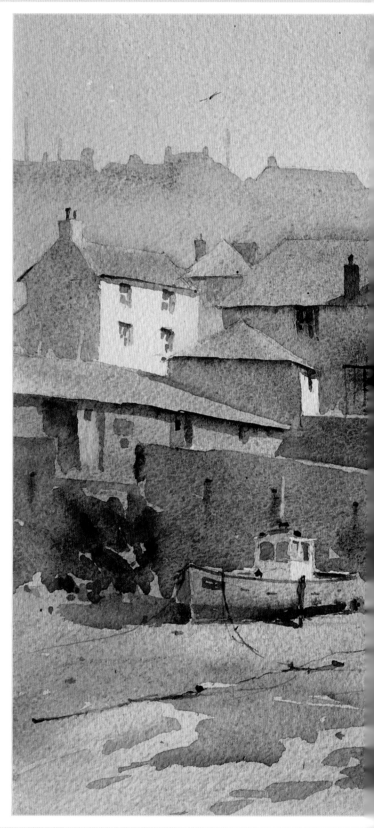

142

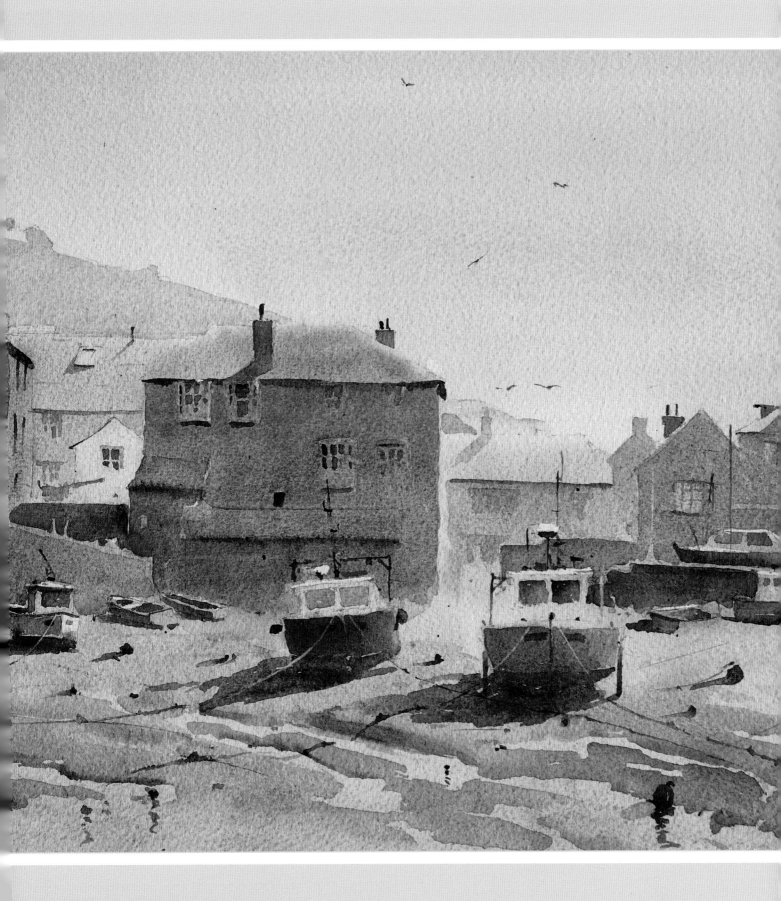

지은이

피터 크로닌(Peter Cronin)은 영국 왕립수채화협회
(The Royal Watercolour Society of Wales), 순수수
채화협회(Pure Watercolour Society), 영국 왕립해양
예술가협회(The Royal Society Of Marine Artists)의
회원이다. 30년 이상 수채화가로 활동했으며 선망의 대
상이 되는 평판을 얻고 있다. 저자는 완전히 독학으로 수
채화를 공부했으며, 열정적인 수채화 홍보대사다. 그는
강의, 워크숍, 시연을 통해서 그림을 사랑하는 모든 사람
을 격려하고, 필요한 준비를 할 수 있게 도와준다. 피터
는 웨일스의 글러모건 골짜기(the Vale of Glamorgan,
Wales)에 거주하고 있다.

옮긴이

고은희

프리랜서 번역가
서울시립대학교 사진반 눈동자
The University of Illinois at Chicago, EECS, M.S.
Arthur D. Little, Korea

순수 수채화

눈부신 풍경화를 그릴 수 있는 정통 수채화 기법

초판발행	2023년 8월 10일
지 은 이	피터 크로닌
옮 긴 이	고은희
펴 낸 이	김성배
책임편집	이진덕, 최장미
디 자 인	엄해정
제작책임	김문갑
발 행 처	도서출판 씨아이알
출판등록	제2-3285호(2001년 3월 19일)
주 소	(04626) 서울특별시 중구 필동로8길 43(예장동 1-151)
전화번호	02-2275-8603(대표)
팩스번호	02-2265-9394
홈페이지	www.circom.co.kr
I S B N	979-11-6856-155-7 (03650)